.com世代的生活便利情報指南

河野鐵平—著
游韻馨—譯

這樣構圖，
手殘也能拍出
好照片

一億人のデジカメ
「構図」添削講座

13 種構圖類型 ×**14** 項攝影秘訣 ×**34** 個實用範例
保證你拍照從此不失敗！

前言

喜好攝影的人最常想的問題就是，要拍出好照片，最重要的重點究竟是什麼？在思考這個問題之前，每個人對於「好照片」的定義各有不同，沒有正確解答。

無論自己有什麼想法都能透過被攝體表現出來，這就是攝影最有趣的地方。構圖是拍照最重要的關鍵，從被攝體的角色與呈現方式，可以看出拍攝者對於被攝體的想法和熱情，進而浮現攝影在拍攝者心中的價值觀。

數位相機不僅愈來愈小巧，性能也明顯提升，

各家廠牌的產品都很出色，唯一欠缺的就是

只有拍攝者才能決定的構圖。從這一點來看，

學習構圖便成為舉足輕重的關鍵。

本書將利用三十四個場景，比較各種照片的

特色，評論構圖的優缺點。衷心希望本書能

成為各位學習構圖的起點，這是身為作者最

大的榮幸。

河野鐵平

前言 ── 2

▼

Part 1

修正構圖前一定要知道！

思考構圖的十條捷徑 ── 7

捷徑1　怎麼拍都覺得比例不太對勁 ── 8
捷徑2　每一張都是橫拍照 ── 10
捷徑3　老是拍出現場狀況紀錄照 ── 12
捷徑4　經常拍到多餘景物 ── 14
捷徑5　總是無法拍出好看的人物街景照 ── 16
捷徑6　無法確實表現出建築物的大小 ── 18
捷徑7　每次拍小孩，孩子總是在正中間 ── 20
捷徑8　拍不出樹木參天的威覺 ── 22
捷徑9　緊密相連的風景令人威動，卻拍不出生動的感覺 ── 24
捷徑10　老是無法拍出理想的美食照 ── 26

▼

Part 2

將自己的心情拍成照片主題！

因應各種情境的十種構圖修正法 ～基礎篇～ ── 29

學習 Part 2 技巧的事前準備 ── 30
主題1　如何拍出令人威動的湛藍海洋 ── 31
主題2　如何利用微距拍攝拍出玫瑰盛開的柔和氣息 ── 35
主題3　如何拍出更具震撼性的街頭建築物 ── 39
主題4　如何拍出更有氣氛的人物照 ── 43
主題5　如何拍出氣氛柔和的甜點照 ── 47
主題6　如何拍出一望無際的繡球花景致 ── 51
主題7　如何拍出令人威動、熱鬧繽紛的燦爛煙火 ── 55
主題8　如何在動物園拍出理想的動物作品 ── 59
主題9　如何拍出小物雜貨的商品情境照 ── 63
主題10　如何才能將小孩拍得更可愛 ── 67

▼

Part 3

進一步利用構圖展現個性！

因應各種情境的十種構圖修正法 ～應用篇～ ── 71

學習 Part 3 技巧的事前準備 ── 72
主題1　如何拍出莊嚴穩重的高山與白雲 ── 73
主題2　如何拍出時尚的街頭人物照 ── 77
主題3　如何拍出令人威動的祭典場景 ── 81
主題4　如何拍出藤花盛開的燦爛風采 ── 85
主題5　如何利用現場氣氛拍出誘人的美食照 ── 89
主題6　如何拍出令人威動的瀑布景致 ── 93

Part 4

擺脫固定構圖！
建立構圖的
四大範例
～實踐篇～ —— 113

主題1 拍攝盛開的櫻花與壯闊的城堡 —— 114

主題2 整合畫面並拍出旭日東升的模樣 —— 118

主題3 聚焦通天閣與新世界，拍出充滿活力的街景 —— 122

主題4 營造幻想氣氛，拍攝美麗燈飾 —— 126

卷末

形塑構圖
十四個基本法則 —— 131

1 何謂注意構圖？ —— 132

2 最具代表性的構圖型態 —— 134

3 重要的三大移動技巧 —— 140

4 巧妙運用直拍與橫拍 —— 142

5 空間演出與效果 —— 143

6 光圈效果與構圖 —— 144

7 快門速度的效果與構圖 —— 146

8 鏡頭種類與構圖 —— 148

9 廣角鏡頭的特性與構圖 —— 149

10 望遠鏡頭的特性與效果 —— 150

11 特殊鏡頭的特性與效果 —— 151

12 加法攝影原則與效果 —— 152

13 減法攝影原則與效果 —— 153

14 誘導視線與效果 —— 154

主題7 如何在自然氣氛下拍出溫馨的家庭照 —— 140

主題8 如何在家中拍出好看的實寶紀念照 —— 142

主題9 如何拍出令人印象深刻的富士山夕陽照 —— 105

主題10 如何拍出令人感動的水燈場景 —— 97

Column 三腳架與構圖之間的關係以及使用方法 —— 28

Column 更改長寬比與正方形的效果 —— 130

攝影用語集 —— 156

索引 —— 158

相機圖示 INDEX

正文裡的「正確示範」照片都會附註以下兩種類型的圖示說明，請參照卷末（P131～）的詳細解說，做為拍照時的參考。

▶ 攝影秘訣

列舉十四種思考構圖時最重要的攝影技巧。
巧妙運用就能擴展視野。

靠近或
遠離
➡ P140

尋找拍照
位置
➡ P140

相機
角度
➡ P141

橫拍
➡ P142

直拍
➡ P142

空間
演出
➡ P143

光圈
➡ P144

快門
速度
➡ P146

廣角
鏡頭
➡ P149

望遠
鏡頭
➡ P150

特殊
鏡頭
➡ P151

加法攝影
原則
➡ P152

減法攝影
原則
➡ P153

誘導
視線
➡ P154

▶ 構圖型態

列舉十三種構圖型態的參考範例。
巧妙運用就能增加構圖的穩定感。

三分法
構圖
➡ P134

二分法
構圖
➡ P135

斜線
構圖
➡ P135

垂直
水平線
構圖
➡ P136

曲線
構圖
➡ P136

三角
構圖
➡ P137

太陽
構圖
➡ P137

對比
構圖
➡ P138

放射線
構圖
➡ P138

隧道
構圖
➡ P138

對稱
構圖
➡ P139

幾何
構圖
➡ P139

點構圖
➡ P139

Part 1

修正構圖前一定要知道！

思考
構圖的
十條捷徑

只要稍微注意照片構圖，就能大幅改變所呈現出的感覺。

參考一般人最常犯的構圖錯誤，

了解構圖之於照片的影響力。

接下來的十個場景就是了解構圖的捷徑。

注意本章重點即可完全改變照片風格。

參閱卷末的「形塑構圖　十四個基本法則」（P131～），效果更好。

※ 本篇範例的焦距標示皆為 35mm 全片幅換算。

捷徑 1

➡️ 無論何時都要注意垂直水平

拍照 小提示	注意畫面中的線條 突顯垂直與水平線

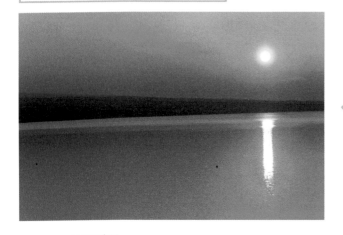

**有待
加強**

隨意歪斜的角度
可打破整體畫面的平衡感

這張照片的主題是朝著湖面方向西下的夕陽，由於拍照時沒注意垂直水平，畫面構圖感覺失衡。拍攝這類內容物較少的簡單風景時，只要隨意傾斜畫面就能拍出搶眼風格。稍微注意水平線的位置，拍出來的成果就會截然不同。

 相片資訊 ▶ 程式自動模式／光圈 F8／快門速度1/1250 秒／＋0.3 曝光補償／ISO400／自動白平衡／鏡頭 110mm

正確示範

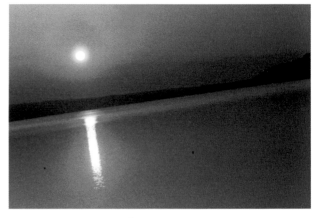

刻意傾斜水平線創造動感

注意垂直水平同時傾斜水平線。傾斜畫面可以創造動感，拍攝這類風景時請務必善用「一看就知道」的傾斜拍攝技巧。若傾斜角度不夠清楚，就會拍出如上方照片般單調呆板的照片。

相片資訊 ▶ 程式自動模式／光圈 F8／快門速度 1/1600秒／＋0.3 曝光補償／ISO400／自動白平衡／鏡頭 110mm

從整體畫面找出線條聚焦於不自然的傾斜角度

若說思考構圖的第一步就是注意垂直水平，一點也不為過，維持垂直水平就能拍出穩定的照片風格，也能營造完美的平衡感。

拍照重點在於從情境中找出「線條」。就上方參考範例而言，地平線就是關鍵「線條」，不只能提升畫面穩定感，還能突顯被攝體的存在感。總是覺得自己拍的照片不對勁時，不妨先確認畫面的垂直水平線是否失衡。在拍攝自然風景或建築物等較易找出線條的被攝體時，這個步驟能發揮極大影響力。相反的，拍攝線條原本就清晰可見的場景時，若破壞原本的垂直水平，會讓照片看起來失去重點，一定要多加注意。

順帶一提，「刻意破壞」垂直水平也是一種拍攝技巧。傾斜的拍攝角度能讓照片展現動感與活力。運用這項技巧時，同樣也要注意垂直水平的比例。刻意使用傾斜角度拍攝，可更加突顯被攝體的特色。

8

捷徑重點

1 找出畫面中最明顯的線條。

2 巧妙運用線條並穩定垂直水平線。

3 拍攝自然風景與建築物時最容易看出效果。

垂直
水平線
構圖
→ P136

直拍
→ P142

利用地平線和太陽光線
確實強調垂直水平

注意地平線和映照在湖面的光線這兩大線條,創造畫面中的垂直水平。這個做法可以避免畫面傾斜,拍出比例穩定的作品。採用直拍方式亦可突顯太陽位置。

相片資訊 ▶ 程式自動模式／光圈 F8／快門速度 1/2500 秒／+0.3 曝光補償／ISO400／自動白平衡／鏡頭 230mm

捷徑 **2**

每一張都是橫拍照片……

**▶ 想要強調存在感和深度
請使用直拍方式拍攝**

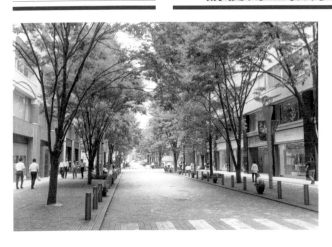

**橫拍畫面呈現容易顯得單調
一定要特別注意**

這張拍的是道路街景。雖然橫拍可以拍入較多被攝體，卻因為視角與一般人的日常視野相同，很容易拍出單調平凡的照片。這張照片的缺點就是天地景物都被切掉，看不出想要表達的重點。

 相片資訊 程式自動模式／光圈 F4 ／快門速度 1/40 秒／ +0.7 曝光補償／ ISO100 ／白平衡色溫設定 4800K ／使用白平衡補償（G4）／鏡頭 40mm

 拍照小提示 ▶ 想像直拍與橫拍的畫面差異 從觀景窗找出最佳效果

正確示範

**直拍方式最適合
強調主題個性**

拍攝主題明確的場景時，直拍是效果最好的方式。以直拍方式拍下這張照片，可讓道路標誌更具有存在感。此外，前頁以直拍方式拍下的夕陽也具有同樣效果。利用直拍擷取小範圍場景，以太陽或光線作為照片主題。

相片資訊 ▶ 程式自動模式／光圈 F4 ／快門速度 1/40 秒／ +0.7 曝光補償／ ISO100 ／白平衡色溫設定 4800K ／使用白平衡補償（G4）／鏡頭 27mm

景致。
成固定習慣，才不會錯失美麗
務必避免「在不知不覺間」養
式，也會讓照片顯得制式。請
選。此外，若總是採用直拍方
方式都拍下來，之後再慢慢挑
楚該直拍或橫拍時，不妨兩種
拍攝出更多不同的照片。不清
樣巧妙運用直拍與橫拍，就能
能一次拍進較多被攝體，像這
物。相較之下，橫拍的魅力就
一，適合拍攝道路與河川等景
調場景深度也是直拍的特色之
顯被攝體的存在感。此外，強
左右兩邊會被切掉，可輕鬆突
的場景，與橫拍相較，畫面的
要。直拍最適合拍攝主題明確
容區分使用，這一點相當重
直拍與橫拍一定要配合內

人都會下意識以橫拍方式拍照。
紀念照或街拍照片時，大多數
在拍攝者眼中的感覺。在拍攝
接近人的視野，可拍下被攝體
的外形，這是因為橫拍比較
一般相機都設計成方便握
橫拍中選擇適合位置
每次拍照時都要從直拍或

10

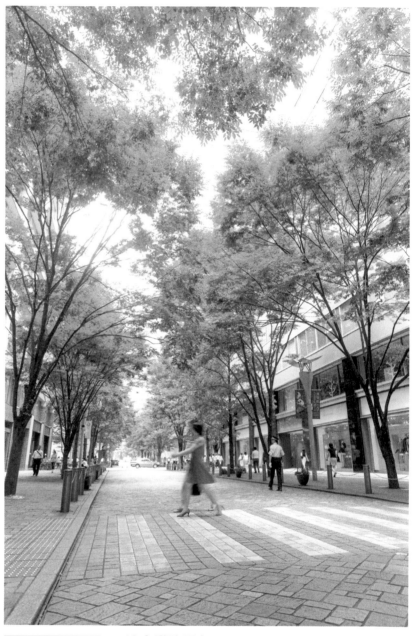

⏵ 捷徑重點

1 拍攝道路時，直拍
方式較能拍出深度。

2 直拍能拍出明確主題。

3 了解直拍與橫拍的
效果，加以區分運
用才是最重要的。

正確示範

直拍
◆ P142

注意道路景色
拍出強調深度的照片

直拍能拍到的左右範圍有限，換句話說，可以延伸上下位
置。從這一點來看，以直拍方式拍攝道路時，既可排除左
右兩邊多餘的景物，還能拍出強調前後深度的照片。有鑑
於此，拍攝從前方延伸到後方、具有深度的場景時，請務
必善用直拍技巧。

相片資訊 ▶ 快門優先模式／光圈 F6.3／快門速度 1/20 秒／+0.7 曝光補償／
ISO100／白平衡色溫設定 4800K／使用白平衡補償（G4）／鏡頭
25mm

老是拍出現場狀況紀錄照……

▶ 拍攝時要確定主題和副主題

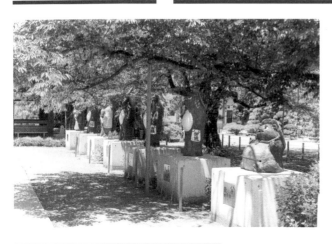

不要分散焦點
清楚拍出想拍的主題

這張照片要拍的是擺設在寺廟裡的貉銅像，但主題稍嫌混亂，看起來像是單純紀錄現場狀況的照片。突顯主題並鎖定想呈現的元素，才能拍出層次豐富的照片。

> 相片資訊　光圈優先模式／光圈F5／快門速度1/160秒／+0.3曝光補償／ISO100／自動白平衡／鏡頭50mm

> 拍照小提示　可邊拍邊找出想要突顯的主題再從拍好的照片中裁掉多餘部分

正確示範

以被攝體為主角
做為構圖重點

以其中一尊銅像為主角拍攝特寫，選擇簡單的背景並從低角度拍攝。像這樣從元素較少的畫面開始嘗試，較容易決定構圖。如此一來，既可清楚表現主題，也能突顯視角。

> 相片資訊　光圈優先模式／光圈F2.5／快門速度1/320秒／+0.7曝光補償／ISO100／自動白平衡／鏡頭85mm

環顧整個畫面找出令自己感動的重點

明明深受感動而按下快門，拍出來的照片卻成為說明現場狀況的紀錄照……此時不妨整理一下畫面裡的所有元素。這個動作可以幫助你找出主題和副主題。請先確定自己最想拍的主題，再以該主題為主角重新構圖拍攝。以上方照片為例，貉銅像就是最想拍的主題。確定主題後就要以這尊銅像為主角，構思最能突顯主題的構圖。接著確定副主題，即可拍出場景寬廣的照片。

照片裡的元素愈多，畫面構成就愈難，這是理所當然的道理。一開始不要什麼都想拍進去，若無法找到最好的畫面，請以「最想拍的景物」為主題，盡可能減少照片元素，簡化情境。如此一來，就能明確表現出自己最想傳達的意境。

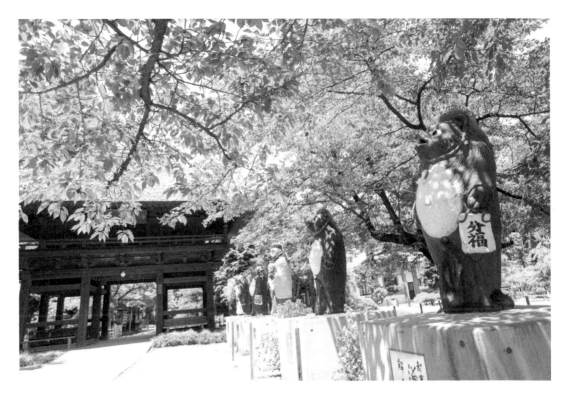

正確示範

橫拍	尋找拍照位置	廣角鏡頭	加法攝影原則
➡ P142	➡ P140	➡ P149	➡ P152

確定主題與副主題
拍出更寬廣的世界

這張與右頁一樣，是以貉銅像為主題的照片，不過，重點是最後方的神社大門。這張照片使用廣角鏡頭，可以拍入副主題，呈現更寬廣的世界。不僅如此，上方的樹木也是注目焦點。右頁上方照片的樹木是「無意識之中拍進去」的，但這張照片的樹木是「刻意拍入」，也是被攝體之一。像這樣賦予每個被攝體明確的「角色」，就能提升整張照片的穩定度。

相片資訊 ▶ 光圈優先模式／光圈 F4／快門速度 1/160 秒／＋0.7 曝光補償／ISO100／自動白平衡／鏡頭 23mm

▶ 捷徑重點

1 首先決定主要被攝體，以此為中心進行構圖。

...

2 確定主題後再放入副主題，就能拍出寬廣的畫面。

...

3 賦予每個被攝體明確的角色，就能提升畫面的穩定度。

捷徑 4

經常拍到多餘景物……

➡ 拍攝時一定要注意畫面四個角落

> 拍照小提示 ▶ 不只要避免角落闖入不要的景物
> 更要放入共通元素並注意整體構圖

有待加強

確實環顧主題與周邊

畫面的四個角落顯得有些繁雜，拍照過度專注於貓咪表情，完全沒注意四周景物。一般室內照原本就有許多雜物，拍攝時只要注意四個角落有沒有多餘雜物，就能大幅改善整體畫面。

相片資訊　手動模式／光圈 F4／快門速度 1/100 秒／ISO800／自動白平衡／鏡頭 50mm

 正確示範

讓四個角落成為空間的一部分
盡量拍得簡潔

拍照時注意背景，讓四個角落成為空間的一部分。只要四個角落沒有物體，就能突顯被攝體的存在感。此外，若想拍攝空間較深的感覺，當四個角落有其他被攝體，不妨放大光圈使角落的被攝體變得模糊，即可順利減弱多餘被攝體的存在感。

相片資訊　光圈優先模式／光圈 F2.2／快門速度 1/200 秒／＋0.7 曝光補償／ISO800／自動白平衡／鏡頭 85mm

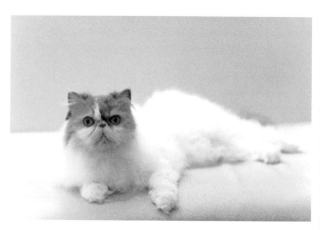

主題愈明顯的場景愈要注意四個角落

拍完後才發現不小心拍到奇怪的景物……相信大家都有過這樣的經驗。整體而言，畫面的四個角落最容易拍到多餘景物。從這一點來看，只要拍照時養成注意畫面四角的習慣，就能徹底降低營造情境時的失敗機率。

尤其在拍攝主題明確的場景時，一般人的注意力都會集中在被攝體上，因此一定要特別提醒自己。拍攝魅力十足的被攝體時，更要以「冷靜的視野」來檢視整個畫面。

話說回來，畫面四角拍入其他景物不見得是壞事。若是刻意在四角拍入其他景物，也能營造出別有風味的情境。總而言之，在畫面四角拍入其他景物的重點在於「拍照時是否注意到該項景物」。如能確實做好這一點，即使處於雜亂環境中，也能化腐朽為神奇，拍出各種不同構圖型態。

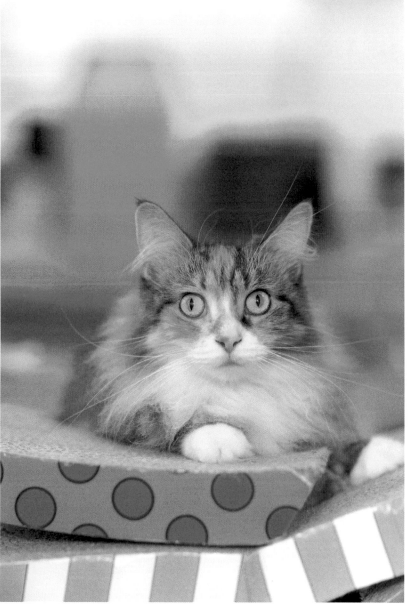

▶ 捷徑重點

1. 身處雜亂環境時，千萬不要在畫面四角拍到其他景物。

2. 模糊背景即可調整四個角落的存在感。

3. 若能統合拍入四個角落的元素風格，就能成為情境重點。

正確示範

光圈	望遠鏡頭	加法攝影原則	減法攝影原則
◆P144	◆P150	◆P152	◆P153

利用四個角落的構圖效果
做為營造情境時的重點

在這張範例照片中，上方是背景模糊的空間，下方放著色彩繽紛的物品。放大光圈模糊上方空間的景物，也是拍照重點之一。此外，這張照片也運用了在畫面角落拍入「風格一致的景物」的拍攝技巧，拍出特色明確的被攝體。雖說四個角落有多餘物品會破壞情境，但若是刻意拍入，也能成為照片特色。

 相片資訊 ▶ 光圈優先模式／光圈 F2／快門速度 1/200 秒／+0.3 曝光補償／ISO800／自動白平衡／鏡頭 85mm

捷徑 5

➡ 先處理背景再開始拍！

> **拍照
> 小提示** ▸ 放大光圈使背景模糊也是不錯的方法
> 可將繁雜背景的干擾降至最低

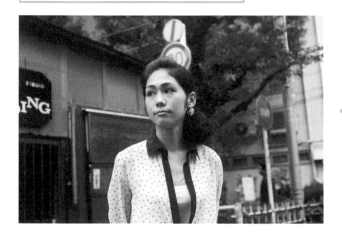

**有待
加強**

避免串烤照片與斬首照片

拍攝人物照時，若電線杆等條狀物剛好在頭頂上方，看起來像烤雞肉串一樣，因此稱為「串烤照片」；此外，若頸部旁邊剛好有東西橫向切入，看起來就像被割頸一樣，因此稱為「斬首照片」。這張範例照的頭上剛好是道路標誌，即為典型的「串烤照片」。臉部四周的背景過於雜亂就會嚴重損害人物印象。

> **相片
> 資訊** ▸ 程式自動模式／光圈 F5／快門速度
> 1/125 秒／+0.3 曝光補償／ISO400／
> 自動白平衡／鏡頭 50mm

正確示範

使用簡單背景
聚焦人物

在景物繁雜的街頭拍照，簡單的牆壁與樹木花草圍成的圍籬是最能拍出人物特色的背景。拍攝者無需在意背景，可以全神貫注在人物上，拍出風格獨具的人物照。

> **相片
> 資訊** ▸ 程式自動模式／光圈 F4.5／快門速度 1/160
> 秒／+0.3 曝光補償／ISO400／自動白平衡
> ／鏡頭 50mm

拍出以人物為主體的照片

一定要簡化臉部四周的背景

　拍攝人物照最需注意的重點就是背景處理。尤其在如範例般景物繁雜的街頭拍照時，更是最重要的課題。基本上，背景愈簡單愈能突顯人物特性。選擇以白牆為背景，即可輕鬆拍出簡練的人物照。

　不過，在一般街頭拍照，大多數人還是想要拍出當地的臨場感和現場氛圍。在這個時候，各位一定要注意臉部四周的背景。拍攝人物時，所有人的目光都會在人物表情上。即使背景很複雜，只要排除臉部四周的多餘景物，就能強調人物表情，拍出最具特色的肖像照。巧妙融入現場氛圍，拍出層次十足的美麗畫面。

　此外，範例照片使用相機內建的色階補償功能※，將照片拍成黑白色調。排除顏色因素之後，更能突顯被攝體的魅力。拍攝範例般的肖像照時，使用黑白色調是效果最好的方法。

正確示範

相機
角度
➡ P141

光圈
➡ P144

減法攝影
原則
➡ P153

注意臉部四周
在街頭拍出讓人印象深刻的人物表情

選擇與右頁上方照片相同的場景，從低角度往上拍，避免道路標誌與臉部重疊。此時臉部四周的背景變簡單了，低角度往上拍也能拍出遼闊威。即使改變角度仍會拍入繁雜背景，只要放大光圈使背景模糊，就能減少背景喧賓奪主的機會。

相片
資訊 ▶ 光圈優先模式／光圈 F2.8／快門速度 1/200 秒／＋0.3 曝光補償／ ISO400 ／自動白平衡／鏡頭 50mm

▶ 捷徑重點

1 拍攝人物照時，臉部四周的背景一定要簡單。

2 牆壁或植物圍籬是街頭最好的拍攝背景。

3 拍攝人物照時，一定要注意臉部四周和畫面的四個角落。

捷徑 6

利用廣角鏡頭 從看起來較具立體感的角度拍攝

> **拍照小提示** ▸ 沒有廣角鏡頭時拍攝者應主動調整距離 讓整個建築物進入鏡頭之中

想要表現遼闊感 一定要用廣角鏡頭拍攝

有待加強

沒有拍到建築物全貌，感覺有點可惜。雖然不一定要拍到建築物全貌，但這張照片很明顯並非「刻意切割」。解決方法有兩種，一種是使用廣角鏡頭，另一種則是拍攝者往後退拍攝全貌，即可拍出風格穩定的照片。

> **相片資訊** ▸ 光圈優先模式／光圈 F8／快門速度 1/400 秒／+0.3 曝光補償／ISO400／自動白平衡／鏡頭 50mm

拍攝建築物全貌時 一定要注意立體感

還差一點

以廣角鏡頭拍攝全貌是正確的決定，但從正面角度拍攝，容易使照片顯得單調。此外，直拍確實能突顯建築物的存在感，卻容易因為地面面積增加，使得整個畫面過長，有種拖泥帶水的感覺。

>
> **相片資訊** ▸ 光圈優先模式／光圈 F8／快門速度 1/400 秒／+0.3 曝光補償／ISO400／自動白平衡／鏡頭 21mm

拍攝建築物時重點在於遼闊感與深度感

想拍出特色建築的遼闊感時，一定要使用廣角鏡頭，讓被攝體完整進入鏡頭裡。對象如果是大型建築物，標準鏡頭與望遠鏡頭很難拍到全貌。

此時應注意被攝體的立體感，只要巧妙展現建築體的立體感，就能營造氣勢十足的情境。為了做到這一點，不要只從正面拍，從斜角拍照位置）拍攝也是訣竅之一。就算使用廣角鏡頭拍入建築物全貌，從正面拍攝只會拍出單調無趣的照片。從斜角掌握即可拍出建築物本身的深度感。唯一要注意的是，由於廣角鏡頭的拍攝範圍較廣，畫面的四個角落很容易拍到多餘景物。各位不妨反向利用這個特性，在四周放入可以做為重點的副主題。拍照時特別注意或提醒自己這一點，就能輕鬆拍出壯闊的建築物。

▶ 捷徑重點

1 使用廣角鏡頭拍攝全貌，就能確實表現出建築物的遼闊感。

2 若手邊沒有廣角鏡頭，請自行移動距離，調整畫面內容。

3 從斜角拍出立體感更能提升建築物的壯闊氣勢。

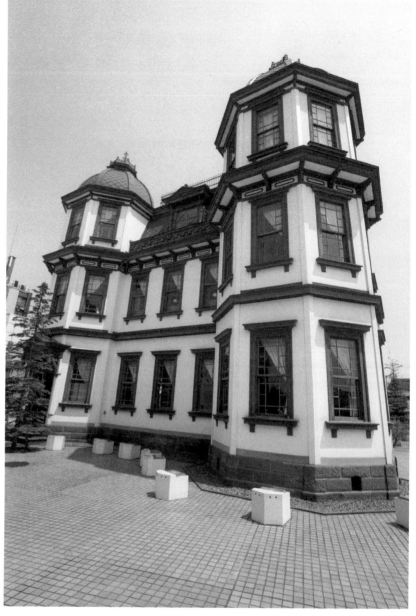

垂直水平線構圖 ➡ P136	尋找拍照位置 ➡ P140	直拍 ➡ P142	光圈 ➡ P144	廣角鏡頭 ➡ P149

注意整體平衡感
找到最好的位置再拍

縮小光圈，讓焦距集中在整個建築物（請參照 P144），再從四十五度角拍攝被攝體。與從正面拍的照片相比，這張照片較具立體感。再與右頁「還差一點」的照片相較，不僅被攝體較近，無限延伸的地面面積也較少。建築物、天空和地面的比例恰到好處，完美地配置在畫面之中。

 ▶ 光圈優先模式／光圈 F16／快門速度 1/200 秒／+0.3 曝光補償／ISO400／自動白平衡／鏡頭 20mm

捷徑 7

太陽構圖只使用在
元素簡單的場景之中

| 拍照
小提示 | 太陽構圖應前後調整焦距
拍攝時一定要注意距離感 |

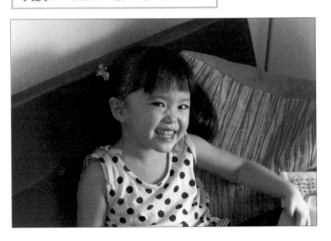

有待
加強

輕率使用太陽構圖
結果就是拍出單調照片

這張是利用太陽構圖拍下的照片，不僅
背景繁雜，孩子的表情也稍嫌單薄。取
景方式非常簡單，只是將鏡頭對準小孩
而已。太陽構圖一旦失敗，給人的印象
就像這張照片一樣，只覺得單調。

| 相片
資訊 | 程式自動模式／光圈 F5／快門速度 1/60
秒／+0.3 曝光補償／ISO800／自動白
平衡／鏡頭 85mm |

正確示範

內容愈簡單的場景
愈能發揮效果

太陽構圖是一種最適合運用在簡單場景
的構圖方式，與「有待加強」的照片對照
之下，只要調整相機角度，找出背景較簡
單的場景，放大光圈使背景模糊，即可突
顯位於紅心的孩子表情。

| 相片
資訊 | 光圈優先模式／光圈 F2.8／快門速度 1/80 秒
／+0.3 曝光補償／ISO800／自動白平衡／
鏡頭 85mm |

太陽構圖並非不好
只要修正錯誤的使用方法
即可

太陽構圖的重點就是讓被攝
體位於畫面正中間，也是各種構
圖法中最容易使用的一種。正因
如此，反而容易讓人濫用，而不
去思考畫面裡的組成元素。以這
次的範例照片來說，拍孩子的照
片時很容易將注意力放在孩子的
表情上，完全不去思考營造情境
的問題，於是拍出一張張太陽構
圖的照片。當拍攝者的注意力全
部放在被攝體身上，就會忽略畫
面的四個角落與背景，才會導致
這個結果。

基本上太陽構圖是用在想突
顯被攝體印象，強調其存在感的
構圖方式。採用太陽構圖時，最
重要的就是找出讓位於中心的被
攝體更加搶眼的拍照位置。換句
話說，應盡可能選擇簡單背景，
或模糊繁雜背景，減少多餘景物
的干擾，集中心力突顯位於中心
的被攝體。搶眼印象正是太陽構
圖的最大魅力。找出能充分發揮
這項魅力的場景，巧妙且適當地
運用就能拍出理想照片。

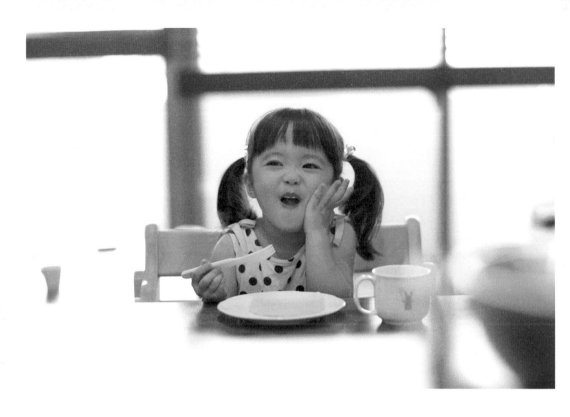

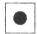

正確示範

| 太陽
構圖
➡ P137 | 靠近或
遠離
➡ P140 | 光圈
➡ P144 | 減法攝影
原則
➡ P153 |

選擇明亮背景並注意距離感
太陽構圖也能拍出豐富表情

拍照時應放大光圈使背景模糊，範例照片還加上正補償
（請參照P157），採用明亮背景。當焦點放在孩子的表情，
就會在背光影響下效果變得更加顯眼。想要表現主題的存
在感時，太陽構圖是最好的選擇。此時應注意焦距不要過
近，保留適當距離，拍下孩子最棒的表情。距離感也是太
陽構圖最重要的變數。

相片
資訊　　光圈優先模式／光圈 F2.2 ／快門速度 1/160 秒／＋1 曝光補償／
ISO800 ／自動白平衡／鏡頭 85mm

捷徑重點

1 愈簡單的場景愈適合使用
太陽構圖。

2 太陽構圖也很適合套用
背景模糊效果。

3 焦距過近會讓太陽構圖的
照片顯得單調，一定要特
別小心。

捷徑 8

拍不出樹木參天的感覺……

➡ **使用廣角鏡頭
從低角度靠近拍攝**

拍照
小提示 ▸ 注意樹木線條
增加營造情境的方式

（有待加強）

使用廣角鏡頭時
一定要注意相機角度與距離感

這張照片並不差，不過若以「壯闊樹林」這個主題來說，完全沒有表達出這樣的感覺。拍照時一定要靠近樹木，從低角度往上拍，就能呈現高聳入雲的意象。

 相片資訊 ▸ 程式自動模式／光圈 F5／快門速度 1/60 秒／ISO320／自動白平衡／鏡頭 22mm

正確示範

將樹木視為線條
架構整體構圖

靠近樹木並使用廣角鏡頭往上拍，就能拍出如範例般的開放感。此時請注意樹木線條，利用樹木營造平緩的放射線構圖，就能讓空間看起來如此遼闊。

 相片資訊 ▸ 程式自動模式／光圈 F5／快門速度 1/160 秒／ISO320／自動白平衡／鏡頭 17mm

強調遠近感且活用線條就能拍出理想照片

登山時一定會遇見高聳入雲的蔥鬱森林，任誰都想用相機拍下參天巨木的豪邁感。拍攝這類景物時，最有效的工具就是**廣角鏡頭**。與【捷徑6】中拍攝建築物的原理相同，廣角鏡頭能一次拍進整片森林。拍攝時應盡可能靠近樹木，從低角度由下往上拍。總而言之，「靠近並往上拍」是最重要的關鍵，並非拿出廣角鏡頭拍下整片樹林就好。廣角鏡頭的特性在於，愈靠近的被攝體拍起來愈大，因此靠近樹幹同時強調遠近感，即可將茁壯的樹林拍出遼闊氣勢。

此外，拍這類景物時，一定要將樹木線條巧妙融入畫面中。利用樹木形成三角構圖或放射線構圖，就能營造廣闊且具有震撼力的畫面。

22

▶ 捷徑重點

1. 使用廣角鏡頭盡可能靠近拍攝。

2. 從低角度往上拍。

3. 注意被攝體的線條形成構圖。

正確示範

三角構圖	靠近或遠離	相機角度	直拍	廣角鏡頭
➔ P137	➔ P140	➔ P141	➔ P142	➔ P149

鎖定一棵樹為主角
同時表現開放感和厚重感

拍照技巧與右頁下方的「正確示範」相同，不過這張是以一棵樹為主角，強調深度感，同時突顯樹根深入地底的強韌生命力。直拍也是重點之一，充分呈現往上延伸的意象。最終目的就是利用樹木線條打造平緩的三角構圖，拍出穩定畫面。

 相片資訊　程式自動模式／光圈 F5 ／快門速度 1/60 秒／ISO320 ／自動白平衡／鏡頭 20mm

捷徑 9

緊密相連的風景令人感動，卻拍不出生動的感覺……

⏩ 利用望遠鏡頭的壓縮效果

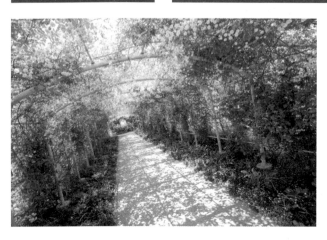

強調景深的廣角鏡頭
容易拍出拖泥帶水的空間感

還差一點

這張照片是以玫瑰拱廊為主角，枝繁葉茂的玫瑰花與葉片令人印象深刻。使用廣角鏡頭拍攝後，雖然拍出拱廊的壯闊感，卻受到景深的視覺影響產生多餘空間，反而減損花卉的存在感，表現不出原有的感動。以花卉為主角時，不妨考慮其他拍攝手法。

> **相片資訊** ▶ 光圈優先模式／光圈 F8／快門速度 1/250 秒／+1.3 曝光補償／ISO400／自動白平衡／鏡頭 20mm

> **拍照小提示** ▶ 深度愈深的場景愈能發揮壓縮效果
> 應確實了解廣角與望遠鏡頭的特性

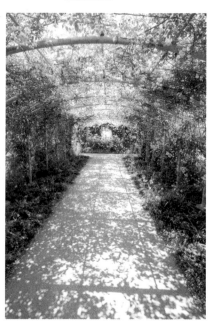

以拱廊或道路為主題時
一定要注意對稱感

還差一點

這張照片以直拍方式，將焦點放在拱廊與地面，拍出令人印象深刻的陽光倒影。可惜畫面看起來不太協調。若能拍出左右對稱的照片，更能展現穩定風格。

> **相片資訊** ▶ 光圈優先模式／光圈 F8／快門速度 1/125 秒／+1.3 曝光補償／ISO400／自動白平衡／鏡頭 20mm

在有限範圍裡塞入各種元素

【捷徑 8】為各位介紹利用廣角鏡頭的景深特性，營造遼闊情境的方法。相反的，若使用望遠鏡頭，反而會使景深變短，壓縮被攝體，拍出截然不同的風格。

以這回開滿玫瑰花的拱廊隧道為例，利用廣角鏡頭可以拍出壯闊感，不過會因為景深較深的關係，使花卉間隔顯得稀稀落落，減損了花團錦簇的美景。有鑑於此，望遠鏡頭的壓縮效果是最能在這類場景發揮功效的秘密武器。既可強調花團錦簇的感覺，也能拍出柔和氣氛。如能放大光圈使背景模糊，即可拍出更具有戲劇效果的朦朧美感。

此外，使用望遠鏡頭拍攝花團錦簇的美景時，最能呈現「熱鬧」的感覺。由於空間塞滿各種元素，可透過鏡頭裡呈現最多景致。拍攝繁雜街景或外形近似的被攝體時，這個技巧可讓被攝體成為幾何圖形，拍出理想照片。

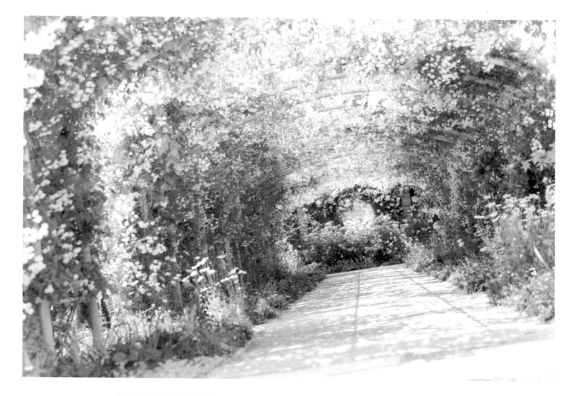

正確示範

隧道構圖	相機角度	光圈	望遠鏡頭
➡ P138	➡ P141	➡ P144	➡ P150

利用望遠鏡頭的壓縮效果
展現令人驚豔的盛開花卉

使用望遠鏡頭,將焦距對準後方,使前方景物完全模糊。在壓縮效果的影響下,拱廊與陽光倒影會成為副主題,層層疊疊的玫瑰花既可拍出厚重感,看起來也更具魅力。從低角度略微往上拍也是不可忽略的重點。拱廊上的花朵比例愈高,看起來就愈搶眼。稍微傾斜鏡頭亦可拍出動感十足的照片。此外,這張照片使用大幅度的正補償,完美呈現輕盈明亮的氣氛。

 相片資訊 ▶ 光圈優先模式／光圈 F4／快門速度 1/500 秒／+1.7 曝光補償／ISO400／自動白平衡／鏡頭 85mm

▶ 捷徑重點

1 望遠鏡頭最能表現景物密集的感覺。

2 放大光圈,活用模糊效果,就能強調柔和感。

3 拍攝深度較深的場景時,望遠鏡頭的壓縮效果可發揮最強功效。

捷徑10

老是無法拍出理想的美食照……

不妨嘗試望遠拍攝技巧
被攝體愈簡單愈好

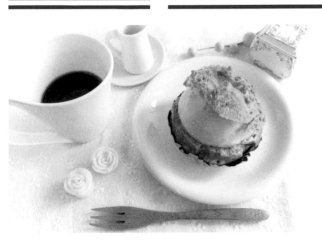

確定主題後
就要營造層次豐富的情境

有待加強

當被攝體較多，一般人很難看出拍攝者想要表現的主題。加上拍攝範圍較廣，讓照片看起來像是從俯瞰角度紀錄現場狀況。應先確定主題，減少入鏡元素，就能拍出具有整體感的照片。

 相片資訊 手動模式／光圈 F11／快門速度 0.6 秒／ISO200／自動白平衡／鏡頭 35mm／使用三腳架

 拍照小提示 ▶ 在畫面中巧妙運用望遠效果產生模糊的背景

正確示範

以直拍方式確定主題
畫面中只留下最少元素

發揮望遠效果靠近被攝體，簡化畫面中的元素較容易表達主題，亦可輕鬆完成構圖。此外，拍攝美食照時，以取景範圍較窄的直拍方式較容易營造情境。範例照片將主題設定為泡芙，在有限空間裡配置副主題。

相片資訊 ▶ 手動模式／光圈 F16／快門速度 0.6 秒／ISO200／自動白平衡／鏡頭 70mm／使用三腳架

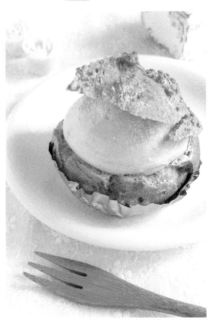

確定主題後簡化其他元素

在桌面上拍攝的美食照與風景照、肖像照或街拍不同，其最大特色就是拍攝者可依個人喜好決定被攝體的數量和配置。也因為這個緣故，美食照的表現方法十分多樣，容易搞不清楚被攝體應該放在哪個位置。基本上美食照首先要確定主題，接著在剩餘空間裡配置副主題，即可輕鬆決定構圖。此外，構圖內容應盡量簡單，畫面中的被攝體愈多，構圖就會愈加困難。

另一個要注意的重點就是「攝影廣度」。使用望遠鏡頭拍美食照，靠近被攝體縮小取景範圍，在有限空間中較容易營造情境。以廣角鏡頭拍攝，反而會放大空間，很難將被攝體配置在適合的位置。剛開始取景空間不要太大，被攝體的數量也不可過多，學會拍攝技巧後再慢慢放寬攝影範圍，增加拍攝元素。

剛開始不要貪心

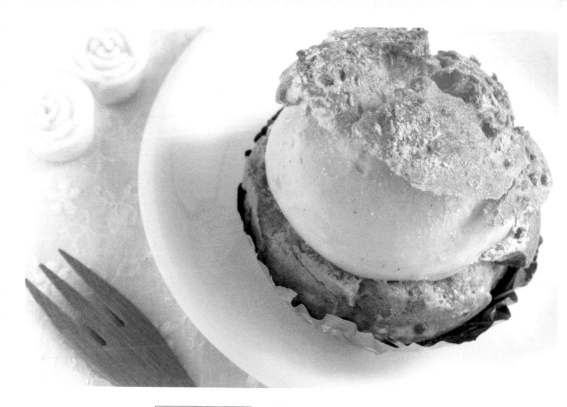

正確示範

空間演出	望遠鏡頭	減法攝影原則
→ P143	→ P150	→ P153

沒必要拍下所有元素
你要拍的是情境照而非紀錄照

這張照片以特寫泡芙的方法拍攝。不將主題放在畫面中央刻意留白，就能拍出情境照的感覺。這項「活用空間的攝影手法」在拍攝美食照時最能發揮作用，在畫面配置叉子和小裝飾品，營造出空間特色。

 手動模式／光圈 F16 ／快門速度 0.6 秒／ ISO200 ／自動白平衡／鏡頭 70mm ／使用三腳架

▶ 捷徑重點

1 確定主題後，以主題為中心構圖。

⋯⋯⋯⋯⋯⋯⋯⋯⋯⋯⋯⋯⋯⋯⋯⋯⋯⋯⋯⋯

2 取景時元素一定要簡單。

⋯⋯⋯⋯⋯⋯⋯⋯⋯⋯⋯⋯⋯⋯⋯⋯⋯⋯⋯⋯

3 使用望遠鏡頭，活用模糊效果，在有限空間中配置被攝體。

⋯⋯⋯⋯⋯⋯⋯⋯⋯⋯⋯⋯⋯⋯⋯⋯⋯⋯⋯⋯

4 直拍較容易拍出理想的美食照。

Column

更改長寬比與正方形的效果

示照片長寬比例的數值稱為「長寬比」，常用的長寬比有好幾種。其中最容易運用在各種場景，且可以輕鬆變化構圖的比例是正方形。本專欄將介紹其具體效果。各位取景時不妨多加嘗試，拓展自己表現情境的功力。

改變構圖基礎的長寬比獲得嶄新視角

長寬比就是照片長度與寬度的比例。長方形最常見的比例是「3：2」與「4：3」；另有如電影銀幕般的「16：9」，以及可拍出正方形的「6：6」。大多數數位單眼相機都可以更改長寬比。

這項重要功能可讓拍攝者獲得嶄新視角，從不同角度拍出理想照片。

此外，拍攝後也能更改照片的長寬比。不過，建議各位在拍攝前先選好適當比例，較能拍出更具有臨場感的「自然風格」。使用RAW格式※拍攝影像，再另存成「3：2」或「4：3」，品質也很穩定，不妨嘗試看看。

在所有長寬比中，最能拍出個性構圖的比例是「6：6」（正方形）。這個比例沒有長寬的概念，正因如此，不容易拍出如直拍照片的強烈主張，也很難營造如橫拍照片般的遼闊場景。反過來說，這個比例最大的優勢在於，拍照時無需受到上述元素的束縛。由於「6：6」屬於中立的照片格式，不只可以拍出風格不會過於強烈的溫和照片，也不容易拍出拖泥帶水的畫面，充分運用取景空間。想突顯主題的存在感，或簡單傳達眼前的情景，「6：6」是最實用的圖檔比例。厭煩了直拍或橫拍的取景方式時，不妨嘗試「6：6」的比例。

※ 請參照 P157

更改長寬比的方法

一般可從主畫面更改設定，不同機種可以變更的比例各異，請確認自己手邊的相機功能。有些相機無法更改設定，敬請注意。

可以營造柔和、平靜的印象

正方形照片最大的魅力就是可以拍出柔和的照片。即使被攝體較多，由於可以塞滿上下左右的空間，看起來反而不會那麼繁雜。

清楚表現被攝體

最適合拍攝主題明確的照片，人物照就是最好的例子。這張照片的焦距較近，鏡頭亦可拉遠一點，巧妙展現空間感。可以適度留白，不會造成拖泥帶水的感覺，也是正方形照片的特色之一。

取景方式十分簡單

由於長寬比例相同，因此可以均等地將各種元素收進畫面裡。拍攝自然風景時可以一邊調整畫面，拍出簡潔寫實的情景。

Part 2

將自己的心情拍成照片主題！

<u>因應各種情境的</u>
<u>十種構圖修正法</u>
～基礎篇～

當下的情境會影響構圖內容與比例好壞，

有些場景適合採用垂直水平線構圖，

有些場景套用稍微繁雜且失衡的構圖較能營造氣氛，

本章以各種情境為主題，透過修正構圖的方式

解說各種構圖法的運用技巧，

並藉由構圖變化感受照片呈現出來的不同印象。

［學習 Part 2 技巧的事前準備］

1

構思構圖的行為
也是學習找出被攝體
特色的訓練方式

仔細參考 Part 1 內容，不難發現角度與位置是影響被攝體印象的一大主因。任何一個被攝體從不同角度與位置欣賞，都會呈現不同印象。不僅如此，每個被攝體都有屬於自己「最好看」的角度。即使處於惡劣環境之中，還是能找到最佳角度。換句話說，無論在什麼樣的狀況下，皆存在著讓被攝體「看起來更美」的關鍵與取景角度。注重構圖就是找出最佳角度的不二法門，請務必積極尋找被攝體的特色，好好構思整體構圖。

2

不知道該怎麼拍時
請先拍一張
再以此為基礎加加減減

遇到自己喜歡的情景卻無法決定構圖？遇到這種情形，請忽略構圖，先拍一張再說。最好改變鏡頭焦距，分別使用廣角、標準和望遠鏡頭拍下範本。這三種鏡頭的取景範圍皆不一樣，可迅速擴展你的視野。接著以範本為基礎，自行增加或削減照片元素。不要一開始就想達到完美，慢慢調整，一步步接近理想風格才是務實的做法。不斷重複這個技巧，就能擺脫「不知道該怎麼拍，最後只好都不拍」的困境。

3

氣氛柔和的場景應運用曲線
風格強烈的場合則突顯斜線
學會不同的構圖方式

在無法計數的攝影場景中，最容易表現的相片意象就是「柔和氣氛」與「強烈風格」。拍攝被攝體時，不妨掌握這兩種意象，也能加強基本功，增加你的表現方式。此外，善用線條較容易表現主題。具體來說，想營造柔和氣氛就要運用曲線；想展現強烈風格則應突顯斜線，創造氣勢十足的構圖。掌握這兩點就能輕鬆找出最好的構圖。

如何拍出令人感動的湛藍海洋

> **拍照小提示** ▸ 海邊是最容易表現線條的場景，請先從掌握垂直水平線做起

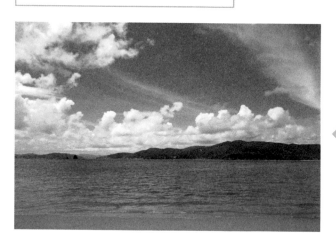

還差一點

只有大海、天空與沙灘 容易拍出單調照片，應特別小心

想也不想地直接拍下色彩鮮明的海邊，完成了這張照片。雖然整體的垂直水平很工整，天空比例較多，看起來十分遼闊，但感覺不出立體感，風格有些單調呆板。請務必從中找出自己的角度。

相片資訊 ▸ 程式自動模式／光圈 F8／快門速度 1/400 秒／+0.3 曝光補償／ISO100／自動白平衡／鏡頭 24mm

有待加強

進一步強調主題 消除散漫印象

從斜角觀察沙灘，利用三角構圖拍攝海面，這張照片雖然表現出深度感，但所有元素的比例太過均一，看起來像是紀錄照，無法傳達「我想拍下感動心情！」的強烈願望。進一步強調主題即可達到目的。

相片資訊 ▸ 程式自動模式／光圈 F8／快門速度 1/320 秒／+0.3 曝光補償／ISO100／自動白平衡／鏡頭 24mm

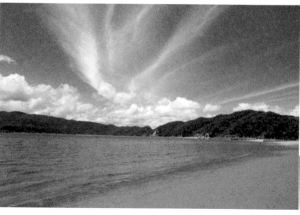

學會如實拍出眼前場景後 接著要嘗試改變角度

湛藍的海洋、蔚藍的天空，還有一片白色沙灘。海邊一直是最能拍出好照片的被攝體。

不過，若想拍出令人印象深刻的作品，就必須找出自己的獨特觀點。上方兩張範例照片都很注重垂直水平線，拍出比例均衡的海景。在地平線附近巧妙地將天空和大地一分為二，兩張照片皆使用廣角鏡頭拍攝，感覺十分遼闊。唯一的遺憾就是不夠立體，風格有些單調呆板。

很多人都不知道，大海其實不太容易拍出獨特個性，該怎麼做才能進一步拍出特色？其中一個重點就是，「將其他元素帶入畫面裡」。舉例來說，在畫面四角配置重點，或在海邊尋找可以當成主題的景物，刻意將大海、天空與沙灘當成「副主題或背景」，巧妙運用這些小秘訣即可。從獨特觀點看待被攝體，就能豐富照片印象，拍出更有層次的海邊景色。

▶ 構圖重點

1. 利用點構圖拍攝獨木舟。

2. 以二分法構圖分開大海和天空，並與獨木舟的位置形成三分法構圖。

3. 在獨木舟右邊留出空間，創造留白的餘韻。

4. 利用直拍突顯獨木舟。

5. 注意相機位置，避免獨木舟與後方山脈重疊。

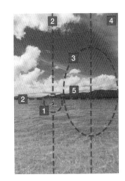

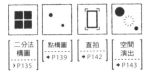

讓海邊的獨木舟入鏡
拍出大自然與人類的交接點

將焦點放在划著獨木舟的人身上，拍出點構圖的照片。直拍也是拍照重點。縮減左右兩邊的空間，突顯獨木舟的存在。像這樣結合其他元素，就能拍出更具戲劇性的海景。

二分法構圖	點構圖	直拍	空間演出
▶P135	▶P139	▶P142	▶P143

相片資訊 ▶ 程式自動模式／光圈 F8／快門速度 1/320 秒／+0.3 曝光補償／ISO100／自動白平衡／鏡頭 24mm

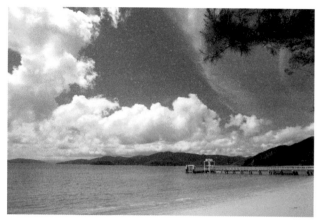

靠近或遠離 → P140　　加法攝影原則 → P152

在四個角落放入不同元素 增添特色

相較於第 31 頁的「有待加強」範例，將鏡頭拉近棧橋並拍入右上方的松樹。棧橋比例大一點就能拍出層次十足的照片。在畫面四個角落融入樹木、沙灘、大海、白雲等不同元素，避免畫面顯得單調。

相片資訊 ▶ 程式自動模式／光圈 F6.3／快門速度 1/1600 秒／＋0.3 曝光補償／ISO200／自動白平衡／鏡頭 17mm

正確示範 ❸

垂直水平線構圖 → P136　　放射線構圖 → P138

傾斜鏡頭 拍出個性十足的天空雲彩

拍攝時將焦點放在天空，傾斜鏡頭展現躍動感，利用放射線構圖拍出氣勢磅礴的雲彩。以增加天空比例做為主題的拍攝手法，較容易傳達自己想要的意象。

相片資訊 ▶ 程式自動模式／光圈 F8／快門速度 1/640 秒／＋0.7 曝光補償／ISO100／自動白平衡／鏡頭 20mm

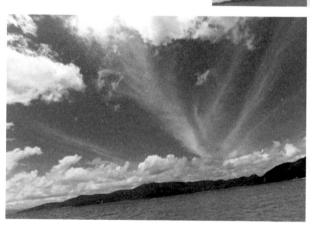

注意海邊的單一性表現出美麗的自然景致

這三張「正確示範」的共同特色就是主題相當明確。「正確示範 1」以划獨木舟的人為主題，使用點構圖拍攝。一般來說，二分法構圖可以拍出好看的大海與天空，但這張照片如果沒有獨木舟，就只是一張「普通的美麗海景照」而已。在單純畫面裡添加其他元素，就能徹底改變照片想要傳達的訊息。「正確示範 2」也是相同道理。在「有待加強」的範例照片裡，棧橋距離較遠，將鏡頭往棧橋拉近，接著在畫面四個角落添加不同的「獨立」元素，豐富整個畫面。在「正確示範 3」中，一眼就能看見流動的雲朵線條，進一步突顯想要傳達的意境。不只添加其他元素，調整被攝體的大小與比例，也是強調主題的方法之一。

俯瞰角度只是捕捉眼前美麗風景的一種表現方式，若能學會從其他角度拍照，才能創造出更有深度的構圖。

應用重點

透過光圈和相機角度改變海邊給人的印象

善用模糊效果
拍出景深較深的大海景致

放大光圈,將焦距放在遠處的船隻上,巧妙引導欣賞者的視線(請參照P154)。從低位拍攝可以加強模糊感,而且這種拍攝技巧最適合使用望遠鏡頭,可以拍出更豐富的模糊效果。

相片資訊　光圈優先模式／光圈F2／快門速度1/6400 秒／＋1.3 曝光補償／ISO100／自動白平衡／鏡頭85mm

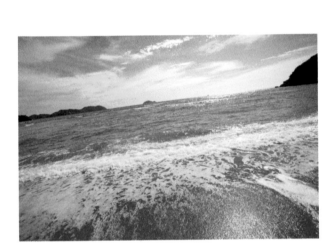

由上往下拍的視角
能拍出遼闊的海面

使用廣角鏡頭,將相機放在自己頭上,從液晶螢幕確認畫面並拍攝。這個角度比一般視線角度更能拍出豐富的海浪層次,創造氣勢十足的畫面。

相片資訊　程式自動模式／光圈F6.3／快門速度1/800秒／＋1曝光補償／ISO100／自動白平衡／鏡頭20mm

➡ 總結

(1) 注意垂直水平,拍出比例適中的海景。

(2) 融入其他元素,突顯主題,為構圖增添變化。

配合角度與焦距為構圖增添變化

拍攝海景是熟悉光圈使用技巧、以及相機角度變化效果最簡單的方式。光圈數值愈小,背景就會愈模糊,模糊存在於波浪前後的景物,即可創造戲劇性效果。

此外,從高位角度捕捉海浪是最好的拍攝方法。雙手高舉伸直,從液晶螢幕確認畫面並按下快門※。從視線角度拍出的海景會使海面比例變少,從高角度往下拍可以拍出超乎想像的廣闊海面。此外,光圈效果結合低角度拍攝,也能拍出有趣的照片。可以強化景深,體驗豐富的模糊效果。

※ 請參照 P141

主題 2

如何利用微距拍攝
拍出玫瑰盛開的柔和氣息

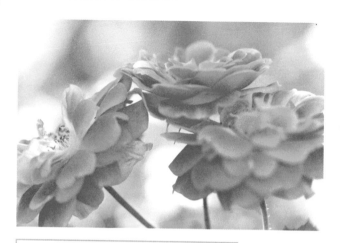

應該徹底強調
想要表現的主題

有待加強

使用望遠微距鏡頭（請參照 P151），利用其聚焦時還能創造對比強烈的模糊感之特性，拍出氣氛柔和的照片。唯一的缺憾就是捕捉花朵的角度和取景方式不夠精準，反而給人缺乏立體感的平凡印象。如能深入思考捕捉景物的角度，更能拍出理想照片。

相片資訊 ▶ 光圈優先模式／光圈 F4／快門速度 1/320 秒／+1.3 曝光補償／ISO400／自動白平衡／鏡頭 100mm

拍照小提示 微距拍攝時建議使用微距鏡頭可精準對焦又能拍出絕妙的模糊效果

模糊前景不應搶走
主題的存在感

還差一點

這張照片的模糊前景過大，導致整張照片比例失衡。昏暗背景與明亮光線的「明暗對比」混亂，讓整個畫面失去一致性。將焦距放在背景的同時，若能減少模糊前景的比例，將後方的玫瑰放大，更能拍出不同視角。

相片資訊 ▶ 光圈優先模式／光圈 F2.8／快門速度 1/2000 秒／+1.3 曝光補償／ISO400／自動白平衡／鏡頭 100mm

慢慢找出最能拍出華麗感的

角度與距離

拍攝色彩鮮豔的花朵時，不妨多加嘗試不同的取景技巧。可從遠方拍攝全景，亦可像這次的範例照片，聚焦於美麗的花瓣和花蕊。從建立構圖的容易度來說，拍攝整體或許較為輕鬆，但近距離拍攝可以享受各種不同的拍攝樂趣。不過，也因為在特寫時只要增加一些許「變化」就會改變被攝體給人的印象和看法，因此反而讓人分不清該從哪個角度切入才好。

請各位看一下「有待加強」範例。這張照片雖然將焦距放在花瓣上，但距離感不夠明確，相機角度也過低，看不清拍攝者想拍的是花朵的哪一個部分。「還差一點」範例則是因為模糊前景的比例太大，減弱了後方玫瑰給人的印象。不過，在前方加入模糊前景的創意十分有趣，值得嘉許。微距拍攝花卉時，模糊景物是很重要的元素。拍攝這類場景時，請先找出最能突顯「花朵本身」的角度，從這裡起步，再慢慢掌握訣竅。

▶ 構圖重點

1 清楚看見花蕊，從能拍出立體感的角度拍攝。

2 將模糊前景放在畫面下方，增添特色。

3 充分發揮模糊效果，營造柔和氣氛。

4 配合色彩鮮豔的花朵顏色，選擇明亮背景。

從可拍出立體感的角度拍攝
加入模糊前景，創造戲劇性

靠近或遠離	相機角度	光圈	望遠鏡頭
➡ P140	➡ P141	➡ P144	➡ P150

使用望遠微距鏡頭，從可以看到花蕊的角度近距離捕捉玫瑰，徹底模糊背景，即可拍出充分突顯玫瑰風情、令人為之驚豔的照片。拍攝時注意整體比例，稍微放入一些模糊前景，展現深度感。選擇明亮背景也是一大重點。

 光圈優先模式／光圈 F4 ／快門速度 1/200 秒／＋2 曝光補償／ ISO400 ／自動白平衡／鏡頭 100mm

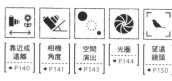

靠近或遠離	相機角度	空間演出	光圈	望遠鏡頭
◆P140	◆P141	◆P143	◆P144	◆P150

從低角度大膽取景

鏡頭往被攝體拉近，從剛好可以看到花蕊的角度，由下往上拍攝。空出下方空間，表現出花朵往上生長的氣勢。模糊背景也很出眾，營造出具有開放感的畫面。

相片資訊 ▶ 光圈優先模式／光圈 F7.1／快門速度 1/60 秒／+1.3 曝光補償／ISO400／自動白平衡／鏡頭 100mm

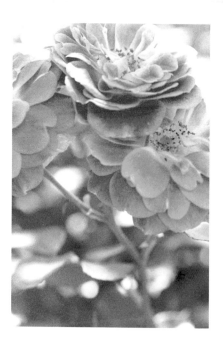

曲線構圖	靠近或遠離	相機角度
◆P136	◆P140	◆P141

拍攝時以花朵曲線為重點

從略帶俯瞰感的相機角度近距離拍攝，刻意不讓整朵花入鏡，為畫面增添變化。此外，由於花瓣帶有圓弧造型，適合採用曲線構圖，這張範例照片在構圖時也是以玫瑰曲線為主。

相片資訊 ▶ 光圈優先模式／光圈 F4／快門速度 1/400 秒／+1.3 曝光補償／ISO400／自動白平衡／鏡頭 100mm

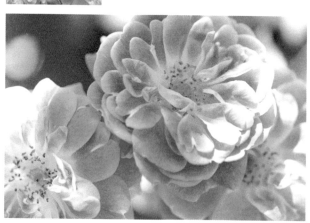

找出最好的角度以此為基礎發揮想像力

現在要研究的是，怎麼做才能找到將花朵拍得更華麗的角度？首先各位要注意的是鏡頭的距離，以自己的方式感受鏡頭要靠多近才能拍出最美畫面。此時建議使用微距鏡頭。

微距鏡頭可以增加距離遠近的範圍，另一個重點則是相機角度。基本上拍攝花卉時，一定要選擇看得見花蕊（中心點）的相機角度。同時注意這兩點，找出「最能表現花卉美感的方法」。

此處介紹的「正確示範」皆以呈現花蕊的方式為基準，接著刻意拉近鏡頭，選擇可以清楚看見花蕊的角度拍攝。不僅如此，還要加上層次豐富的模糊效果。放大光圈，刻意糊化前景與背景，創造出令人驚豔的花瓣風格。第35頁以後出現的玫瑰花，都是在同一個場所拍的同一株玫瑰。各位可以比較從不同角度捕捉被攝體時，呈現出的深遠影響。

應用重點

特寫花卉時背景元素是決定成品風格的關鍵

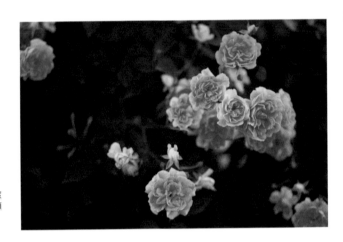

陰暗背景適合呈現沉穩風格

想拍出沉穩的花朵風格，暗色調背景是最有效的選擇。拍攝時一定要注意層次感。正如第 35 頁「還差一點」的範例照片所示，當明暗沒有層次，背景就會顯得散漫混亂。選擇具有一致性的暗色調背景，利用真正的明暗對比來表現花朵之美。

 相片資訊 ▶ 光圈優先模式／光圈 F2.8／快門速度 1/640 秒／ISO400／自動白平衡／鏡頭 100mm

白色花朵要放在彩色背景前

拍攝白色花朵時，很容易拍出整體色調偏淡的照片。如範例所示選擇彩色背景，就能讓背景成為突顯主題的副主題，增添華麗風格。此範例的重點在於將背景糊化，以抽象的感覺拍出被攝體的顏色，進一步呼應主題。

 相片資訊 ▶ 光圈優先模式／光圈 F2.8／快門速度 1/1000 秒／+0.7 曝光補償／ISO400／自動白平衡／鏡頭 100mm

➡ 總結

1 近距離拍攝花朵時，以看得見花蕊的相機角度為基準，就能輕鬆營造美麗構圖。

2 活用模糊效果。

3 注意背景色調和明亮度。

從近距離拍攝花朵時，一定要注意背景顏色和明亮度。

拍攝花卉這類色彩鮮豔的被攝體時，背景顏色將會大幅改變照片印象。「正確示範」的所有照片選用明亮背景，營造出柔和的整體氛圍。光靠模糊效果無法為這類場景營造如此柔美的感覺。從這一點來看，上方照片充分體現出拍照時注意陰暗背景拍攝的成效。相反的，白色花朵的照片使用色彩鮮豔的背景，就能為整體增添色調。總而言之，拍攝花朵特寫照時，只要強調主題的呈現方式，將重點放在背景內容，就能學會更多的表現方法。

玫瑰花，即可突顯玫瑰的粉紅色調。

※ 請參照 P141

主題 3

如何拍出更具震撼性的街頭建築物

> 拍照小提示　建築物最容易創造線條
> 選擇適合的構圖型態即可

仔細思考入鏡範圍

這張照片聚焦在建築群上，可惜取景方式過於呆板。多思考一下該將鏡頭拉近或拉遠，更能拍出理想照片。

相片資訊 程式自動模式／光圈 F11／快門速度 1/320 秒／＋0.3 曝光補償／ISO100／自動白平衡／鏡頭 28mm

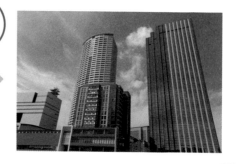

巧妙運用焦距遠近的效果

畫面的左右兩邊以及河川比例上不下下，整體感覺失衡。如要拍攝單棟建築物，從大樓下方近距離往上拍，較能拍出震撼性十足的作品。從正面拍看不出立體感，實在有點可惜。

相片資訊 程式自動模式／光圈 F11／快門速度 1/250 秒／＋0.3 曝光補償／ISO100／自動白平衡／鏡頭 30mm

尋找更容易表現遼闊感的角度

這張照片的元素配置相當出色，而且內容也很好拍。晴天下的雲朵形狀十分完美，可說是最理想的場景。如能摸索出進一步突顯各個元素的角度，即可營造更好的情境。

相片資訊 程式自動模式／光圈 F11／快門速度 1/250 秒／＋0.3 曝光補償／ISO100／自動白平衡／鏡頭 17mm

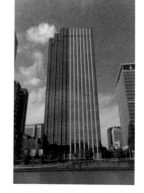

利用廣角鏡頭的遠近感呈現氣勢磅礡的感覺

第 18 頁介紹了利用廣角鏡頭拍攝大範圍場景的方法，以拍出更具震撼性的建築物。刻意從斜角拍攝，也有助於表現建築物的立體感。這次的被攝體是一整排沿著河岸興建的高樓，最適合使用第 18 頁介紹的拍照秘訣。

以範例場景來說，一定要注意周遭元素，也就是天空與河流。拍攝大樓群時如能巧妙結合天空與河流，更容易拍出盛大壯闊的感覺。「還差一點」的範例照片乍看之下比例得宜，但成品略顯平凡。另兩張「有待加強」的照片，則是因為距離感不上不下，有點搔不到癢處的感覺。若想聚焦特定被攝體，拍出氣勢磅礡的感覺，首先必須掌握最適當的距離，簡化照片元素，就能增加震撼性。

 有待加強

 有待加強

 還差一點

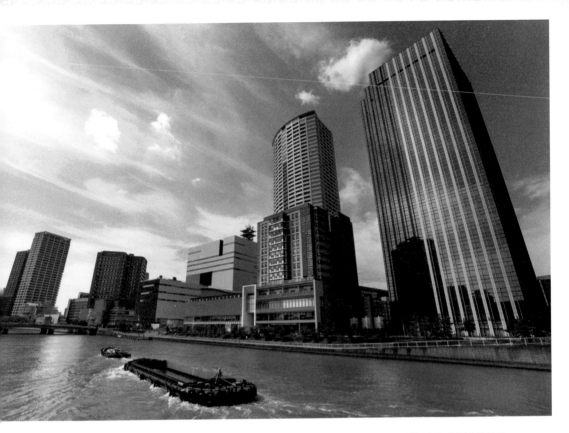

斜線
構圖
➡P135

三角
構圖
➡P137

尋找拍照
位置
➡P140

廣角
鏡頭
➡P149

利用三角構圖與斜線構圖
創造令人心情舒暢的遼闊照片

前頁「還差一點」的範例照片是從面對建築物的左邊拍攝，這次換到較容易突顯景深，而且線條也較簡單的右邊拍照。參考三角構圖配置建築物，與剛好駛來的船隻一起入鏡。雲的流動與河流線條柔和呼應，營造更具躍動感的畫面。

相片
資訊
▶ 程式自動模式／光圈 F13 ／快門速度 1/320 秒／＋0.7 曝光補償／ISO100 ／自動白平衡／鏡頭 17mm

▶ 構圖重點

1️⃣ 確實找到讓大樓群看起來更有氣勢的位置。

2️⃣ 利用三角構圖強調景深，完美配置天空、大樓與河流的比例。

3️⃣ 利用白雲形狀創造斜線構圖，表現舒暢感。

4️⃣ 在船隻駛入時按下快門。

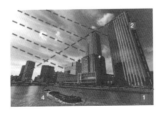

斜線構圖	對比構圖	尋找拍照位置	廣角鏡頭
➡ P135	➡ P138	➡ P140	➡ P149

利用仰角角度
拍出建築物的壯闊感

使用廣角鏡頭拉近大樓，強調景深並從仰角角度拍攝。這就是第22頁介紹過的「靠近並往上拍」的小秘訣。拍攝重點在於，將攝影主題亦即建築物配置在右邊，左邊也有一些較小的建築群，組合出對比構圖，進一步突顯前方建築物的高樓之感。

相片資訊 ▶ 程式自動模式／光圈 F11／快門速度 1/250 秒／+0.3 曝光補償／ISO100／自動白平衡／鏡頭 17mm

垂直水平線構圖	廣角鏡頭
➡ P136	➡ P149

鏡頭往建築物拉近
拍攝被攝體的造型

套用垂直水平線構圖，讓大樓牆面填滿整個畫面，完全不留空白。以造型線條為拍攝主題，受到廣角鏡頭的特性影響，線條尾端會約略往外擴，讓照片看起來更加沉穩。只要運用這個方法，拉近鏡頭也能表現出震撼性。

相片資訊 ▶ 程式自動模式／光圈 F11／快門速度 1/250 秒／+0.3 曝光補償／ISO100／自動白平衡／鏡頭 20mm

頭的效果拍攝。

找適合的位置，再利用廣角鏡片，就要一邊移動腳步，尋出上述「正確示範」的照滿震撼性的造型之美。想拍面周邊扭曲歪斜，表現出充用廣角鏡頭拍特寫，可使畫從遠處拍攝，若從近距離利片，只要使用望遠鏡頭就能「正確示範 3」的特寫照眼就看出場景特色。尤其是法清楚呈現壯闊感，讓人一特定建築物上，利用特寫手確示範」照片將焦點聚集在

相較之下，其他的「正

步強調景物的遠近感。感也是重要元素，可以進一角度的地點拍出情境的立體完美線條的最佳範例。從有到最適合的拍攝位置，形成看，「正確示範 1」就是找壞的唯一關鍵。從這一點來拍照位置是決定照片內容好位置。在這類場景中，尋找的效果，找到最適合的拍攝模群體時，應配合廣角鏡頭拍攝如這次範例的大規

遠近感與線條的位置找出可以強調

應用重點

使用廣角鏡頭進行街拍時不妨活用下列技巧

拍攝模糊的動態人物表現躍動感

使用廣角鏡頭大範圍拍攝街景，以模糊的來往行人展現動態感。如範例般結合「廣角鏡頭與模糊的被攝體」，最能表現出充滿舒暢感和躍動感的街頭景致。

 快門優先模式／光圈 F22／快門速度 1/20秒／ISO100／自動白平衡／鏡頭 20mm

利用線條突顯廣角鏡頭的遠近感

街道不是只有建築物，還有交通號誌、道路標誌等文字，形成具有構圖性質的線條。只要善用廣角鏡頭的遠近感強調上述元素，就能拍出更具震撼性的街景照片。這張照片使用廣角鏡頭納入前方道路的線條，創造出令人印象深刻的場景。

 快門優先模式／光圈 F22／快門速度 1/20 秒／ISO100／自動白平衡／鏡頭 17mm

➡ 總結

1 參考構圖型態，營造具有躍動感的情境。

2 拍攝遼闊街景時，一定要一邊取景一邊移動，利用拍攝技巧創造出理想的照片。

巧妙運用由街上行人的動作和道路交織而出的線條，就像拍攝建築物一樣，街頭的被攝體也很容易形成線條，只要利用廣角鏡頭的特性，就能輕鬆營造情境。拍攝街景時一定要巧妙組合街頭各種元素，進一步突顯廣角鏡頭的效果。由道路標誌和道路本身描繪出的線條就是最好的例子。透過廣角鏡頭注意彼此之間的遠近感，即可拍出遼闊街景，也能成為畫面特色。此外，放慢快門速度，讓行人變模糊也是有趣的手法之一。廣角鏡頭可以大範圍拍入風景，再利用模糊影像增添動感，更加強調動態性與開放感。

42

主題 4

如何拍出更有氣氛的人物照

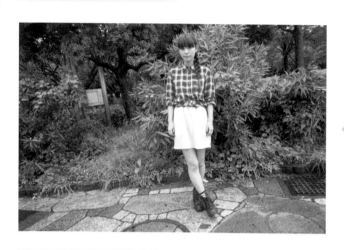

有待加強 拍攝人物照時

直拍比橫拍更容易取景

從胸部位置直拍的半身照是人物照最傳統的拍攝方法，這個做法不僅不會產生多餘空間，還能確實聚焦在人物身上。以橫拍方式拍攝全身照時，一定要嚴格篩選周遭景物，成為可以互相呼應的副主題。

 相片資訊 光圈優先模式／光圈 F4／快門速度 1/500 秒／+1 曝光補償／ISO400／自動白平衡／鏡頭 28mm

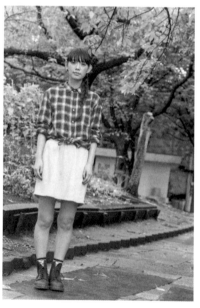

 拍照小提示 告訴模特兒想要拍攝的內容擁有共識才能順利完成作品

人物姿勢也要講究 還差一點

直拍較容易拍出景物比例完美的照片，不過這張照片的背景略顯複雜，如能加以簡化將會更好。此外，攝影師也要指導模特兒擺姿勢。正面站立的姿勢並非不好，但拍攝全身照時，這樣的姿勢容易給人呆板印象。

 相片資訊 光圈優先模式／光圈 F5.6／快門速度 1/160 秒／+0.7 曝光補償／ISO400／自動白平衡／鏡頭 85mm

拍攝全身人物照首先要注意的是被攝體的入鏡方式。上方範例皆為全身入鏡，事實上，半身照比全身照更容易找到適合的構圖。拍攝全身照一定會增加背景比例，反而容易拍進多餘景物。以「有待加強」的照片為例，橫拍更容易突顯左右兩邊多出來的空間，沖淡了模特兒本身的存在感。如無法找出全身照的完美構圖，不妨嘗試半身照，更能讓所有人的視線焦點聚焦在人物表情上。

此外，誠如第 16 頁所述，人物照的背景應選擇簡單場所，臉部四周也不能有多餘景物，這是拍攝人物照的基本原則。從這一點來看，背景愈模糊效果愈好。使用望遠鏡頭，放大光圈，充分模糊背景，即使背景較複雜，也能拍出突顯人物的特寫照片。

建議從半身照開始嘗試

拍攝全身的難度較高

43

▶ 構圖重點

1 保留頭頂上方的空間，膝蓋以上入鏡。

.............................

2 直拍較能將焦點放在人物身上。

.............................

3 左邊留下空間，成為另一個特色。

.............................

4 放大望遠鏡頭的光圈，充分模糊背景並突顯人物。

正確示範 ❶

相機角度	直拍	空間演出	光圈	望遠鏡頭
→ P141	→ P142	→ P143	→ P144	→ P150

保持適度距離
拍出令人印象深刻的人物照

這是最經典的直拍構圖半身照。在模特兒頭頂上方留下一顆頭的空間，膝蓋以下不入鏡。同時在左邊保留多一點空間，成為另一個特色。此外，這張的拍攝地點與前頁的「有待加強」照片相同，但背景比例較少，消除了繁雜的印象。利用望遠鏡頭徹底模糊背景也是很重要的拍照秘訣。

 相片資訊 光圈優先模式／光圈 F2.8／快門速度 1/125 秒／＋0.3 曝光補償／ISO100／自動白平衡／鏡頭 80mm

主題 4

正確示範 ❷

相機角度 ➡P141 ／空間演出 ➡P143 ／光圈 ➡P144

從高角度
特寫人物表情

站在階梯上往下拍，從高角度拍攝人物時，焦點一定會放在人物表情上。可拍出令人難忘的雙眸。充分模糊背景，在左邊留下空間，稍微傾斜鏡頭創造動感。

相片資訊 ▶ 光圈優先模式／光圈 F2.8／快門速度 1/40 秒／ISO100／自動白平衡／鏡頭 60mm

正確示範 ❸

相機角度 ➡P141 ／直拍 ➡P142 ／廣角鏡頭 ➡P149

從低角度拍全身
就能輕鬆拍出時尚感

使用廣角鏡頭從低角度拍全身，模特兒的雙腿會變長、臉會變小。不妨記住這個拍攝技巧，需要時相當好用。此外，低角度往上拍的技巧較容易拍到全身。雙腿稍微張開，將重心放在其中一隻腳上，變換身體姿勢即可拍出時尚照片的氣勢。

相片資訊 ▶ 光圈優先模式／光圈 F4／快門速度 1/640 秒／+0.7 曝光補償／ISO400／自動白平衡／鏡頭 30mm

善用鏡頭效果營造情境

直拍的半身人物照只要在頭頂上方留下空間，膝蓋以下不入鏡，就能營造穩定的構圖感。此外，相機角度開始嘗試。請先以此為基準「略低於人物視線」，由下往上拍是最好的拍攝位置。

此時人物必須往下看著鏡頭，較容易拍出柔和的表情。「正確示範1」裡的人物不擺任何姿勢，半身照也沒拍到腳，因此採取正面站姿不會感覺呆板，還能拍出豐富的人物表情。

其他的範例照片皆變換了相機角度。從高角度往下拍，可拍出令人印象深刻的表情，建議將焦距放在臉部拍攝。相反的，從低角度往上拍就能拍出長腿小臉的照片，此時務必使用廣角鏡頭，才能拍出既有景深又時尚的人物照。拍攝人物照的重點就是要配合鏡頭效果選擇相機角度。

應用重點

利用廣角鏡頭拍人物照時務必注意廣角鏡頭的特性

人物配置應避開畫面四周

利用廣角鏡頭近距離拍攝時，若將臉放在畫面四周，就會放大頭部輪廓，使人看起來歪斜。拍攝特寫時更要注意。焦距愈近，變形程度就會愈明顯。

 相片資訊 程式自動模式／光圈F4.5／快門速度 1/200 秒／＋0.3 曝光補償／ISO400／自動白平衡／鏡頭 17mm

將臉放在畫面中心，降低變形程度。使用廣角鏡頭拍攝人物照時，請盡量將人物放在正中間。

 相片資訊 程式自動模式／光圈F4.5／快門速度 1/200 秒／＋0.3 曝光補償／ISO400／自動白平衡／鏡頭 17mm

從高角度拍全身時應注意焦距

使用廣角鏡頭拍全身時，會特別放大臉部比例。當焦距過近，就會像這張照片一樣，拍出臉大腿短的感覺。

 相片資訊 ▶ 程式自動模式／光圈F5.6／快門速度 1/200 秒／＋0.3 曝光補償／ISO400／自動白平衡／鏡頭 20mm

站在比左邊照片略遠的位置，從相同角度與鏡頭的焦點距離（請參照P148）拍攝，拍出來的人物感覺截然不同。廣角鏡頭會受到距離影響，拍出不一樣的成品印象。

 相片資訊 程式自動模式／光圈F5.6／快門速度 1/200 秒／＋0.3 曝光補償／ISO400／自動白平衡／鏡頭 20mm

➡ 總結

1 拍攝人物從半身照開始練習。

2 以望遠鏡頭模糊背景，就能突顯人物表情。

3 改變相機角度，為情境增添變化。

使用廣角鏡頭時應注意鏡頭的變形效果

前頁介紹過從低角度拍出來的感覺，基本上廣角鏡頭拍人物照的特色就是較具動感和震撼性。不過，稍不注意就會拍出失敗作品，一定要小心。

首先，使用廣角鏡頭拍攝人物時，一定要特別注意畫面周邊容易變形，因此不能將人物放在角落。臉一旦變形，感覺就很奇怪。此外，從高角度拍攝也要特別留心。低角度容易拍出時尚照片，高角度則會拍出大臉照，為了避免這個狀況，使用廣角鏡頭從高角度拍攝時，請務必保持適當距離，不可靠太近。

主題 5

如何拍出氣氛柔和的甜點照

有待加強

應先確定主題與副主題

這張照片讓人看不出這兩個甜點之間的關係，雖然焦點放在左邊的甜點上，但左右兩個甜點的大小看不出差異，整個畫面看起來有點失衡。應先確定是否採用雙主角模式，或以其中一方為主題，另一個為副主題。

相片資訊 光圈優先模式／光圈 F5.6 ／快門速度 1/60 秒／＋0.3 曝光補償／ISO200 ／自動白平衡／鏡頭 55mm

拍照小提示　三腳架是拍攝室內桌面照的最佳夥伴
只要不在店裡拍，不妨善用三腳架營造情境

還差一點

活用線條時也要注意空間的運用方式

將被攝體排成一列，形成幾何圖形般的感覺。可惜這兩個甜點看起來像是隨興地排在一起，所有元素過度集中於畫面中央，浪費了周邊空間。巧妙運用剩餘空間，才能營造出讓人覺得美味的情境。

相片資訊 光圈優先模式／光圈 F11 ／快門速度 1/10 秒／＋0.7 曝光補償／ISO200 ／自動白平衡／鏡頭 70mm

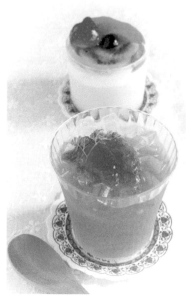

選擇最適合的構圖型態

放大光圈，徹底模糊背景，再透過曝光補償功能將甜點拍得明亮一點，就能展現柔和質感。如第 26 頁介紹的內容，盡量減少入鏡元素，採用望遠效果來拍攝。

此外，拍攝甜點這類物品一定要注意被攝體本身的外形。例如圓形物品就要注意曲線，搭配模糊和明亮效果，展現柔和質感，拍出更開闊的照片。

從這一點來看，上方兩張範例照片都沒有運用甜點本身的曲線。以「有待加強」那一張為例，甜點的配置相當混雜。看來不像前後排列，只是隨興放上桌就拍了。另外那張「還差一點」的照片，雖然將甜點排成直列，強調被攝體的外形，但甜點前後重疊在一起，感覺不像是「刻意安排」。此時只要提高相機角度，或分開兩個甜點，不要重疊在一起，就能拍出較理想的照片。

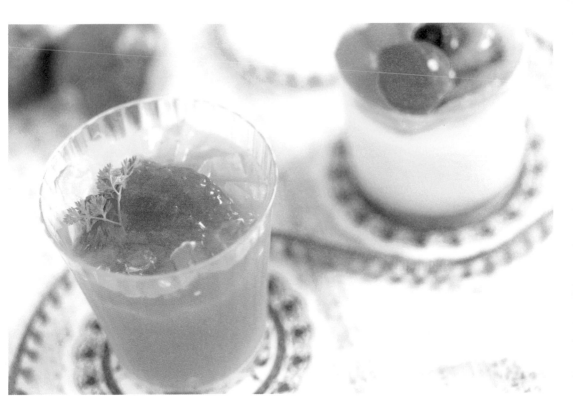

正確示範❶				

曲線 構圖 ➡P136	相機 角度 ➡P141	幾何 構圖 ➡P139	光圈 ➡P144	望遠 鏡頭 ➡P150

運用倒 S 形構圖
在畫面中營造流暢感

利用甜點、杯墊以及左上方的馬卡龍形成曲線構圖，再加上藍色緞帶擺出倒 S 形。在畫面內融入眾多曲線，就能讓照片效果看起來更寬廣。此外，與前頁範例相較，這張照片的相機角度較高，是其重點所在。完全露出甜點上半部造型，可以強調甜點特色。右上方的甜點不只模糊，還只有部分入鏡，也能明確發揮副主題的角色。

 光圈優先模式／光圈 F4 ／快門速度 1/40 秒／＋1.7
相片
資訊 ▶ 曝光補償／ISO200 ／自動白平衡／鏡頭 100mm

▶ 構圖重點

1️⃣ 善用被攝體外形創造曲線構圖與倒 S 形構圖。

2️⃣ 相機角度要能清楚拍到甜點上半部。

3️⃣ 在空間裡配置其他元素，做為照片重點。

4️⃣ 後方被攝體不要全部入鏡，而且要徹底模糊，清楚區分主題與副主題。

斜線構圖	相機角度	光圈	望遠鏡頭	加法攝影原則
◆P135	◆P141	◆P144	◆P150	◆P152

以斜線構圖增添重點
利用直拍統整畫面

與第 47 頁「還差一點」的照片對照起來，將前後配置的甜點左右錯開，避免被攝體重疊在一起。在空白處放上馬卡龍與乾燥花畫龍點睛。這個畫面構成稱為「ㄑ字形構圖」，屬於斜線構圖的一種，可充分利用空間，巧妙配置多個被攝體的位置。

相片資訊 ▶ 光圈優先模式／光圈 F5.6 ／快門速度 1/30 秒／ +1.7 曝光補償／ ISO200 ／自動白衡／鏡頭 100mm

斜線構圖	相機角度
◆P135	◆P141

從正上方往下拍
直接表現甜點外形

從正上方往下拍的俯瞰角度，很適合運用在甜點這類被攝體上。比起注意角度並拍出立體感的另外兩張照片，刻意從平面觀點捕捉，更能將焦點聚集在被攝體的外形。將甜點放成斜線配置，拍出不做作的感覺。

相片資訊 ▶ 光圈優先模式／光圈 F7.1 ／快門速度 1/10 秒／ +1.7 曝光補償／ ISO200 ／自動白衡／鏡頭 100mm

注意曲線特性展現柔和感與開放感

S 形構圖與斜線構圖是實際上最常用來拍攝美食照的構圖型態。這兩種構圖可以充分運用空間，巧妙配置被攝體，還能展現動態感和立體感。對於本回範例使用的圓形被攝體也很有效。結合曲線構圖就能營造具有開放感的情境，「正確示範」的所有照片全都運用了這項效果。拍攝甜點這類圓形被攝體時，請務必嘗試這項拍攝手法。

值得注意的是，上方三個範例中，每個被攝體都有自己的角色。「正確示範1」與「正確示範2」使用望遠鏡頭聚焦特定元素，同時放大光圈，強化模糊效果，明確區分主題與副主題。「正確示範3」從俯瞰角度拍照，將焦點放在被攝體的外形，以雙主角模式呈現兩個甜點。美食照的關鍵在於限制畫面元素，因此「明確突顯各自角色」的做法也是重點所在。

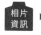

應用重點

注意模糊方式誘導欣賞者的視線

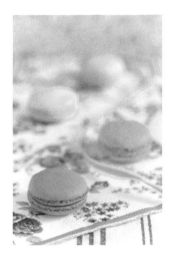

將焦點放在前方的被攝體

將焦點放在最前方的被攝體，能讓欣賞者以此為起點，將視線慢慢往後方移動。這就是馬卡龍排成く字形、緞帶放成 S 形的效果。

 相片資訊 ▶ 光圈優先模式／光圈 F5.6／快門速度 1/40 秒／＋1 曝光補償／ISO200／自動白平衡／鏡頭 100mm

將焦點放在後方數過來第二個甜點上

將焦點對準黃色馬卡龍，讓欣賞者以此為起點，將視線往後方或前方移動。像這類結合對焦位置與線條效果的拍攝手法，能以線條為軸心，順利誘導視線。

 相片資訊 ▶ 光圈優先模式／光圈 F5.6／快門速度 1/40 秒／＋1 曝光補償／ISO200／自動白平衡／鏡頭 100mm

拍照時完全不用模糊效果

縮小光圈，減少模糊效果。比起其他兩張，這張沒有誘導視線的作用。而且因為模糊比例較少，較能呈現出真實感。

相片資訊 ▶ 光圈優先模式／光圈 F5.6／快門速度 1/40 秒／＋1 曝光補償／ISO200／自動白平衡／鏡頭 100mm

利用光圈效果創造視線起點

在拍攝技巧上，可以利用模糊效果誘導欣賞者的視線※。將焦點對準特定部分，讓欣賞者從那一點開始往某方向移動視線。結合曲線構圖和斜線構圖，效果更好。以對焦區域為起點，順著線條的流動方向誘導視線。比起只採用單一構圖，這個做法更能明確顯示起點，讓視線移動更順暢。此外，這種營造情境的方式能讓整個畫面充滿「抽象性」，不放太多元素，拍出令人有無限想像的照片。確定好被攝體的配置位置後，不妨挑戰本頁介紹的「創造視線起點」。

※ 請參照 **P154**

➡ 總結

(1) 利用望遠鏡頭表現豐富的模糊效果。

(2) 拍攝甜點時要善用曲線構圖與斜線構圖。

(3) 明確區分主題與副主題，完成構圖。

如何拍出
一望無際的繡球花景致

請先找出針葉天藍繡球
開得最美麗的地方

有待加強

這張照片像是拍下眼前風景而已，沒有任何特色可言。請先找出這片針葉天藍繡球花海中，綻放得最美麗的地方，並將焦點放在該處。接著再結合繡球花、背後的森林、高山與其他遊客，從綜觀角度完成構圖。

相片資訊 程式自動模式／光圈 F6.3／快門速度 1/160 秒／+0.3 曝光補償／ISO200／自動白平衡／鏡頭 30mm

拍照小提示 找出針葉天藍繡球開得最美麗的地方
巧妙運用廣角和望遠鏡頭拍出不同效果

還差一點

利用多條線
淡化畫面的單調感

將針葉天藍繡球開得最美麗的地方設為斜線的起點，增添動感，讓上下方被攝體互為對比，巧妙營造情境。唯一的遺憾就是畫面元素略顯簡單。應尋找可運用線條較多的場景，才能創造出有趣的取景方式。

相片資訊 程式自動模式／光圈 F5.6／快門速度 1/320 秒／+0.3 曝光補償／ISO200／自動白平衡／鏡頭 70mm

在嚴峻條件下也要積極拍出最好的一張照片

這是晚春季節，針葉天藍繡球盛開的戶外風景。可惜拍照時的天候不佳，感覺隨時都會下雨。加上繡球花開得很茂盛，讓綠葉看起來相當少。儘管如此，還是不可輕言放棄。無論在什麼樣的環境下都有最好的取景點，可以拍出理想作品。唯有抱持著想要拍出好照片的強烈欲望，才能提升拍照技巧。各位千萬不能忘記這個基本態度。

拍攝類似針葉天藍繡球的被攝體時，關鍵在於如何表現填滿整個視野的美麗色彩。從這一點來看，「有待加強」這張照片使用廣角鏡頭，只拍到遼闊風景，繡球花的比例太少，右上方的樹木像是不小心拍到的，讓人完全抓不到重點。另一張「有待加強」的照片使用斜線構圖，對準繡球花開得最美麗的地方拍，可惜拍入鏡頭的元素過於簡單。若能利用繡球花創造多一點線條，增加情境重點，就能提升作品品質。如不謹慎處理被烏雲遮住的天空，只會讓畫面看起來更加單調。

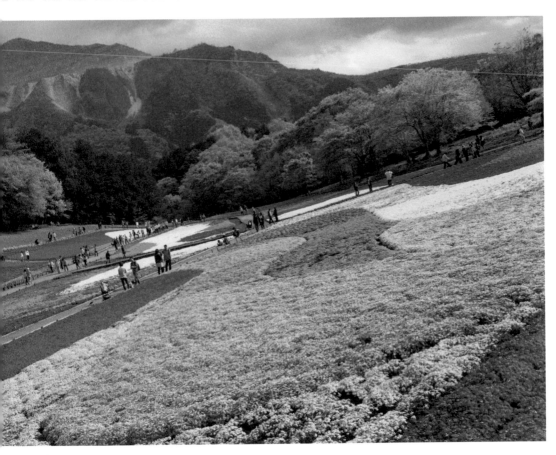

斜線 構圖	曲線 構圖	對比 構圖	相機 角度	廣角 鏡頭
➡ P135	➡ P136	➡ P138	➡ P141	➡ P149

注意前景與背景的比例
在繡球花開得最美麗的地方拍攝

將焦點放在繡球花開得最美麗的地方，將相機高舉過頭，盡可能增加花卉面積，透過即時預覽功能從高角度拍攝。傾斜地平線也能創造躍動感。選擇可運用線條較多的地點也是關鍵之一。巧妙結合斜線與曲線，即可淡化情境營造的單調感。

相片
資訊　光圈優先模式／光圈 F16／快門速度 1/640 秒／ +0.3 曝光補償／ ISO400 ／自動白平衡／鏡頭 33mm

▶ 構圖重點

1 從高角度拍攝，呈現更寬廣的繡球花海。

2 傾斜畫面增添躍動感。

3 利用傾斜畫面的斜線和繡球花的曲線
創造重點。

4 將壯闊雄偉的山脈放在最後面，盡量
減少單調的白色天空所佔的比例。

主題 6

正確示範 ❷

直拍	減法攝影原則
◆ P142	◆ P153

利用可強調線條趣味的構圖取景
留下必要元素

與「還差一點」的照片相較，選擇好幾條繡球花線條交錯的地點，排除白色天空，只保留地面上的元素。這張照片較容易聚焦情境，產生視野開闊的感覺，看起來很特別。拍攝這類場景時，應鎖定畫面元素，強調線條，享受有趣的取景方式。

相片資訊 ▶ 光圈優先模式／光圈 F11／快門速度 1/500 秒／+0.3 曝光補償／ISO400／自動白衡／鏡頭 30mm

正確示範 ❸

相機角度	望遠鏡頭
◆ P141	◆ P150

利用望遠效果
拍攝花團錦簇的模樣

不只是繡球花，拍攝花海時請務必巧妙運用廣角鏡頭和望遠鏡頭。望遠鏡頭具有壓縮效果，最適合表現花卉的茂盛景致。範例照片從低位拍攝，模糊前後背景。若環境許可，將鏡頭拉遠也能拍出遼闊且爭相競妍的美麗花海。了解各種鏡頭的特性，就能拍出最好的照片。

相片資訊 ▶ 光圈優先模式／光圈 F2.8／快門速度 1/2500 秒／+0.7 曝光補償／ISO400／自動白衡／鏡頭 100mm

綜觀整個畫面排除讓情景顯得單調的元素

拍攝花海這類被攝體時，首先要做的就是聚焦近景和遠景。

以「正確示範1」和前頁的「有待加強」照片為例，前者一看就知道是在繡球花開得最茂盛的地方拍攝，不僅如此，背後還有一整片遼闊的花海。色彩鮮豔的花海與險峻蔥鬱的高山也形成經典的對比構圖。此外，這三張「正確示範」照皆盡量排除白色天空。

若在天氣晴朗時拍攝，藍色天空能讓整體顯得更出色，但陰天只會讓場景看起來平凡無奇。在沒思考的狀況下隨意拍攝，反而讓畫面感覺單調。有鑑於此，拍照時一定要充分考量近景和遠景之間的關聯性。

拍攝一望無際的自然風景時，若不使用廣角鏡頭拍出遼闊感，亦可像「正確示範3」一樣改用望遠鏡頭發揮壓縮效果，拍出有趣場景。此時建議從低位拍攝並放大光圈。模糊前景與背景就能拍出令人印象深刻的美麗花海。

應用重點

以人物為重點
增加表現手法

以花海為副主題
提高戲劇性

將焦點放在來賞花的人們身上。若採用橫拍，上方會有多餘空間，很容易拍到不相關的陌生人，因此選擇直拍，以繡球花填滿下方空間。成功拍出兩人世界的溫馨感。像這樣以人物為主題，就能從不同視野欣賞眼前風景。

相片資訊 ▶ 光圈優先模式／光圈 F2／快門速度 1/6400 秒／+1.3 曝光補償／ISO100／自動白平衡／鏡頭85mm

將比例尺也拍進去
展現花海的遼闊感

比較左邊兩張範例照片可以清楚發現，有人物的照片較能感受到現場的遼闊感。這是點構圖的一種，點構圖的特性就是突顯出體積較小的被攝體。想要表現主題的遼闊感時，不妨活用此處介紹的技巧，發揮畫龍點睛的效果。

相片資訊 ▶ 光圈優先模式／光圈 F7.1／快門速度 1/200 秒／+0.3 曝光補償／ISO200／自動白平衡／鏡頭24mm

➡ 總結

1 利用鏡頭效果並尋找花開得最茂盛的地方，即可拍出美麗花海。

2 思考近景與遠景的關聯性，建構比例完美的構圖。

3 人物也能成為畫龍點睛的元素。

活用點構圖的特性
拍攝一望無際的花海

在一望無際的美麗花海中，人物是背景之外最能發揮畫龍點睛效果的元素。尤其是在熱鬧的觀光景點拍照，一定會拍到前來遊覽的其他遊客。不過，只要發揮創意，也能讓人物成為情境中的亮點。例如以欣賞花卉的遊客為主題，讓花海成為副主題，就能從不同視野拍照。在如夢似幻的花海下，拍出更有故事性的畫面。此時只要善用三分法構圖與空間區隔，即可增加更多表現手法。此外，亦可利用點構圖在花海中拍入人物，以人物為比例尺呈現花海的遼闊感。想要突顯壯闊場景時，這是很有效的表現手法。

如何拍出令人感動、熱鬧繽紛的燦爛煙火

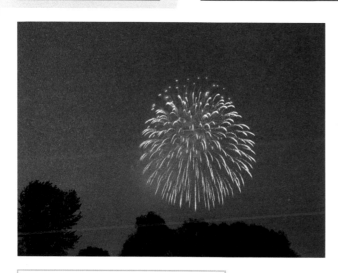

請先學會
拍攝煙火的基本技巧

有待加強

原本是想拉近鏡頭，拍出最燦爛的那一刻，可惜焦距沒有對準。拍攝煙火時一定要用手動對焦（請參照 P156），並將焦距對準最遠的地方。煙火好看與否完全取決於拍攝技巧。先學會拍攝煙火的基本技巧，再好好構思構圖，才能按部就班拍好煙火。

相片
資訊 ▶ 程式自動模式／光圈 F11 ／快門速度 3.2 秒／ +0.3
曝光補償／ ISO200 ／自動白平衡／鏡頭 30mm

拍攝煙火時
盡量避免使用太陽構圖

有待加強

拍攝煙火時，由於天色陰暗，很難拍入其他景物，採用太陽構圖只會拍出單調情境。這張範例照片是在太陽還沒完全西下的時候拍的，雖然拍到其他景物，但感覺不夠明顯，顯得有些暗淡。

相片
資訊 ▶ 程式自動模式／光圈 F3.5 ／快門速度 1/5 秒／
ISO800 ／自動白平衡／鏡頭 28mm

先了解基本的拍攝技巧再完成構圖

拍攝煙火時一定要將拍攝模式設定在 B 快門（Bulb），B 快門可由拍攝者決定快門速度與曝光時間。按下快門鍵開始拍照，再按一次結束拍照，許多相機都有這個長時間曝光攝影功能。這項功能的設計前提是低速關閉快門，因此一定要使用三腳架。而且光圈要設定在 F 11 左右、ISO 感光度設定在 100，還要配合煙火亮度微調光圈的 F 值。這就是拍攝煙火的基本技巧。請先學會這項基本技巧，再講究照片構圖。

打好基礎後，接著要注意的是煙火綻放的位置。拍攝時一定要冷靜觀察煙火往上施放時，會「在哪個位置綻放出多大圖案」。若沒做好這一點，拍攝煙火的過程一定會手忙腳亂，無法掌握拍出來的成品品質。應從煙火綻放的位置找出理想構圖。

構圖重點

1 連地面一起拍攝就能呈現煙火大小。

2 以倒三角形構圖拍攝煙火，即可拍出穩定畫面。

3 地面比例不可太多並放大天空比例，強調煙火的壯闊感。

正確示範 ❶

三角構圖　對比構圖　加法攝影原則

→ P137　→ P138　→ P152

連同地面一起入鏡，利用對比表現煙火的壯闊感

連同地面一起入鏡，就能表現出煙火的壯闊感。由於主題是煙火，因此拍攝重點在於地面比例不可太多。此外，煙火比例也很重要。利用倒三角形構圖組合兩個大小不同的煙火，建構穩定畫面。同時拍攝煙火與風景時，請在煙火施放前開始拍攝，先試拍風景，就能輕鬆掌握煙火位置。

 相片資訊

▶ B 快門模式／光圈 F16 ／快門速度 30 秒／ ISO100 ／自動白平衡／鏡頭 34mm

正確示範 **②**

直拍
→ P142　空間演出
→ P143

採取直拍
注意煙火比例

以直拍方式拍煙火，可以拍到煙火上升的軌跡。直拍一定會在下方留下空間，亦可成為畫面重點。範例照片將煙火中心點放在右上方，也是很棒的拍攝手法。採取直拍可以拍出別具特色的煙火照片。

相片資訊 ▶ B 快門模式／光圈 F11 ／快門速度 6 秒／ ISO100 ／自動白平衡／鏡頭 70mm

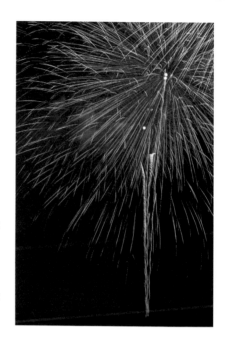

正確示範 **③**

三分法構圖
→ P134　放射線構圖
→ P138

煙火拍大一點
令人永生難忘

將鏡頭拉近拍攝煙火，可以去除多餘空間。以三分法構圖為基準，將煙火中心稍微往旁邊移動，就能為畫面創造躍動感。此外，煙火是最適合使用放射線構圖的被攝體。只要善於運用放射線的效果，就能加強視覺的震撼性。

相片資訊 ▶ B 快門模式／光圈 F11 ／快門速度 6 秒／ ISO100 ／自動白平衡／鏡頭 75mm

巧妙運用空間
利用靠近或遠離增加表現手法

　想避免拍出單調的煙火照片，最關鍵的重點就是確認煙火中心放在哪裡，以及整個場景要拍多大。以第55頁的「有待加強」照片為例，利用太陽構圖拍入完整煙火，成品看起來像是單純的紀錄照。想突破這個問題，就必須仔細思考開頭強調的兩大關鍵。

　先來談煙火的中心位置。三角構圖的交點是參考值之一。將煙火中心放在偏離畫面中心處，就能讓畫面中央的空間變大，成為視覺焦點。接著來看場景大小的問題。剛開始先拉近鏡頭，讓煙火超出畫面，如此即可拍出具震撼性的作品。學會這個拍攝手法之後，再連同周遭風景一起入鏡。周遭風景可以突顯煙火的壯闊感與臨場感，呈現與單拍煙火截然不同的效果，享受遼闊的視覺饗宴。

應用重點

聚焦於煙火造型的拍攝方法

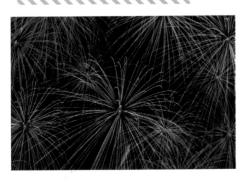

在畫面裡放滿同樣造型的煙火

拍攝成群施放的燦爛煙火。同樣造型的煙火單體面積不大,將鏡頭拉近填滿空間,呈現幾何圖形的感覺。

相片資訊 ▶ B 快門模式／光圈 F11／快門速度 5 秒／ISO100／自動白平衡／鏡頭 155mm

利用線條表現多重煙火

以望遠鏡頭聚焦煙火,可拍出好幾條重疊的線條。像這樣統合顏色與線條,就能拍出風格一致的煙火照片。

相片資訊 ▶ B 快門模式／光圈 F16／快門速度 7 秒／ISO100／自動白平衡／鏡頭 135mm

有些煙火不容易拍攝請務必多加留心

礙於造型關係,有些煙火不容易拍攝,其中最具代表性的就是像柳樹一樣拖著尾巴,慢慢往下掉的煙火。現場看十分美麗,但拍照後會顯得拖泥帶水。本範例只拍攝幾發煙火,那些像翅膀一樣的就是柳樹煙火。

相片資訊 ▶ B 快門模式／光圈 F16／快門速度 8 秒／ISO100／自動白平衡／鏡頭 135mm

➡ 總結

1. 該拉近鏡頭就拉近,該拉遠就拉遠,創造層次豐富的煙火照片。

2. 將煙火的中心位置往旁邊偏移,空出多餘空間,成為畫面特色。

3. 拉近鏡頭取景時,應將焦點放在煙火造型上。

配合煙火種類與明亮度享受偶然遇見的驚喜片刻

拍攝煙火的樂趣在於可讓煙火填滿空間,將焦點放在煙火的造型和色調。有時候也會不小心拍到有趣的照片。拍照時務必觀察煙火會在哪個位置爆開,才能拍到最具震撼性的畫面。順帶一提,第 55 頁說到拍攝煙火時,要配合煙火的明亮度改變光圈 F 值,這一點也跟入鏡的煙火數量有關。拍到的煙火數量愈多,煙火就愈會交疊在一起,使畫面變明亮。拉近鏡頭拍特寫時,拍到兩個以上的煙火較能呈現磅礡氣勢。如覺得入鏡煙火過多,導致畫面太亮,不妨縮小光圈拍攝,就能調整出最適當的明亮度。

主題 8

如何在動物園拍出理想的動物作品

多想一下鐵籠的入鏡方式

有待加強

這是一張比例完全失衡的照片，前方的鐵籠很礙眼。拍攝這類照片時，一定要多想一下以什麼方式拍攝鐵籠。將相機角度放在鹿的視線下方，較能拍出臨場感。

相片資訊 ▶ 快門優先模式／光圈 F5.6／快門速度 1/160 秒／＋1 曝光補償／ISO400／自動白平衡／鏡頭 50mm

拍照小提示 ▶ 由於無法預測動物下一步要做什麼所以要盡可能以高速快門拍攝

鏡頭拉太近反而使照片內容顯得單調

還差一點

以望遠鏡頭拍攝特寫，可清楚掌握松鼠的動作。但若拍得太近，反而會使照片內容過於平淡。與其使用望遠鏡頭拍特寫，不如善用壓縮與模糊效果，才能拍出望遠鏡頭的價值。

相片資訊 ▶ 光圈優先模式／光圈F5／快門速度 1/80 秒／＋0.7 曝光補償／ISO800／自動白平衡／鏡頭 155mm

活用望遠效果突顯動物的存在感

在動物園拍照與在家拍寵物是兩回事，而且會遇到不同挑戰。即使看到自己想拍的動物，也會受到鐵籠阻擋，或因距離太遠，無法靠近，不能隨心所欲拍出想要的照片。從這一點來看，望遠鏡頭是最適合在動物園使用的拍照工具。望遠鏡頭可清楚捕捉遠方景物，還能糊化前方的鐵籠柵欄。若沒有望遠鏡頭，使用變焦鏡頭拍出望遠效果也是不錯的選擇。

上方的「還差一點」照片就是用望遠鏡頭拍的。可惜焦距過近，若能將鏡頭拉遠一點，拍入周遭景物或善用多餘空間，就能讓畫面更豐富。望遠效果用得不好，反而會使照片裡的元素太少，失去獨特性。「有待加強」那一張是用標準鏡頭※拍鹿，但鐵籠太礙眼，搶走鹿的風采。而且相機角度也有待加強。不妨改用望遠鏡頭糊化鐵籠，聚焦於鹿的表情，就能拍出更好的照片。

※ 請參照 **P148**

59

| 正確示範❶ |

拍入周遭風景
利用隧道構圖創造深邃感

隧道
構圖
➡P138 ┊ 光圈
➡P144 ┊ 望遠
鏡頭
➡P150

與前頁「還差一點」的照片相較，將鏡頭拉遠一點，連同周邊樹木一起入鏡。利用糊化前景的效果，創造柔和的隧道構圖，以窺視的角度拍攝位於後方的松鼠。使用望遠鏡頭的目的不只是從遠處聚焦被攝體，也要充分利用模糊和壓縮效果，如此才能拍出具有震撼性的照片。

相片
資訊 ▶ 光圈優先模式／光圈F2.8／快門速度1/640秒／＋1曝
光補償／ISO800／自動白平衡／鏡頭85mm

▶ 構圖重點

1 糊化前景營造隧道構圖，強調窺視的感覺。

2 使用望遠鏡頭，放大光圈，確實糊化前景。

3 望遠鏡頭不要拍太近，保持適度距離較能拍出好作品。

正確示範❷

三分法構圖	光圈	望遠鏡頭
▶P134	▶P144	▶P150

利用空間與模糊前景
強調小型動物的存在感

以三分法構圖為基準調整松鼠位置，在右邊留下空間，確實糊化前景，拍出令人印象深刻的照片。運用「不經意帶過松鼠」的拍攝手法就能擴展視野，發現更多取景方式。此外，使用望遠鏡頭放大光圈，充分模糊背景也是很重要的關鍵。

 光圈優先模式／光圈 F2.8／快門速度 1/400 秒／
+1 曝光補償／ISO800／自動白平衡／鏡頭 85mm

正確示範❸

相機角度	光圈	望遠鏡頭
▶P141	▶P144	▶P150

適度糊化鐵籠
對焦於鹿的眼神進行拍攝

這是與前一頁相同的鹿。這次使用望遠鏡頭，將焦距對準鹿，完全模糊前方鐵籠。模糊的鐵籠和綠葉在這張照片裡，成為營造情境的關鍵。不過，拍攝這類場景時，相機角度一定要配合鹿（動物）的視線調整。視線與鹿相同更能拍出臨場感。

 光圈優先模式／光圈 F2／快門速度 1/1250 秒／+1 曝光補償／ISO400／自動白平衡／鏡頭 85mm

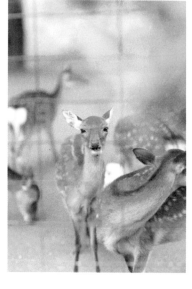

融入動物園特有元素
豐富照片裡的世界

以望遠鏡頭拍攝動物園裡的動物，為畫面增添焦點。「正確示範 1」與「正確示範 2」就是符合上述概念的照片。不只拍松鼠，還加上其他元素，營造一個「有松鼠存在的情境」。此外，「正確示範 3」與前頁的「有待加強」不同，改用望遠鏡頭拍攝，充分糊化鐵籠後，清楚捕捉鹿的表情。讓照片內容呈現戲劇性變化。鐵籠在前頁照片裡相當礙眼，但在「正確示範 3」則變成一種特色。換句話說，鐵籠是這張照片營造情境時不可或缺的元素。即使是拍照時看起來礙眼的東西，只要發揮巧思，也能成為理想情境的一部分。

綜合上述內容，每一張「正確示範」的照片都將動物以外的各種元素當成營造情境的關鍵。反過來說，在動物園拍照最棒的樂趣就是，如何巧妙組合動物與周遭景物。

應用重點

適情適景
選擇適合的構圖型態

以對稱構圖拍攝

前方與後方各有一隻耳廓狐，運用對稱構圖拍出穩定畫面。將焦距對準前方耳廓狐，讓欣賞者的視線慢慢移動至後方。

 相片資訊 ▶ 光圈優先模式／光圈F8／快門速度1/125秒／+0.3 曝光補償／ISO800／自動白平衡／鏡頭170mm

運用對比構圖的
拍攝範例

以上方的電燈和耳廓狐做出對比。前方電燈突顯出空間深度，即使後方的耳廓狐較小，仍令人印象深刻。此外，前方鐵籠巧妙形成垂直水平線構圖，也是特色所在。利用直拍減縮左右空間，確保水平線，營造比例完美的畫面。

 相片資訊 ▶ 光圈優先模式／光圈F4.5／快門速度1/320秒／+0.7曝光補償／ISO800／自動白平衡／鏡頭120mm

幾何學構圖
也能拍出理想效果

將耳廓狐和牠的耳朵想像成圖形，圖形化的被攝體最能吸引眾人目光。只要被攝體本身充滿魅力，以望遠鏡頭拍特寫也能拍出豐富感。

 相片資訊 ▶ 光圈優先模式／光圈F5／快門速度1/200秒／+0.3曝光補償／ISO800／自動白平衡／鏡頭185mm

➡ 總結

1 充分發揮望遠效果。

2 融入存在於現場的其他元素，成為畫面特色。

3 套用各種構圖型態，增加拍攝角度。

誠如「正確示範」的照片套用隧道構圖的拍攝手法，在動物園拍動物時，只要配合構圖型態組合各項元素，就能拍出各種不同角度。不知道該如何拍攝動物時，請務必套用各種構圖。上方所有範例拍的都是同一個鐵籠裡的耳廓狐，以不同的構圖型態為基準，改變取景方式，變化出各式各樣的表現內容。此外，拍攝動物園裡的動物時，除了等分構圖之外，不妨積極嘗試其他構圖型態，絕對能讓你找到全新觀點。套用構圖型態對於統合畫面元素極有幫助，也能強調動物的存在感。

建立構圖遇到困難時不妨運用本頁介紹的方法

主題 **9** 如何拍出小物雜貨的商品情境照

拍照
小提示　小物雜貨的形狀大小各有不同
太大的被攝體不易配置，一定要注意

小範圍取景時與拍攝其他桌面照一樣盡可能減化入鏡元素

還差一點**1**

基本上，小物雜貨與甜點、料理的拍攝方法差不多。只要決定主題並在空白處配置副主題，就能輕鬆完成構圖。以左方範例來說，沒有編織手環也不會影響畫面，減少元素反而更能運用空間。

相片
資訊　▶ 手動模式／光圈 F4／快門速度 1/80 秒／ISO400／自動白平衡／鏡頭 100mm

營造情境時應注意相機角度與線條

還差一點**2**

這張照片的氣氛很好，但整體構圖比例很差。首先，背景光線過多使被攝體看起來太小，一點也不出色。如能提高相機角度並拉近鏡頭拍攝，將被攝體拍大一點，效果會比較好。此外，前後方被攝體的線條與背景線條皆不一致，若能統合這些元素，建立彼此的關聯性，就能大幅改變這些片呈現出來的模樣。

相片
資訊　▶ 手動模式／光圈 F4／快門速度 1/80 秒／ISO400／自動白平衡／鏡頭 50mm

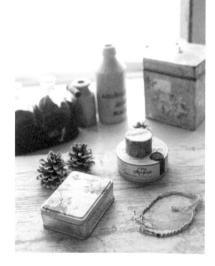

充分掌握物品特色找出顯而易見的線條

這次的被攝體是空盒、編織手環等旅行時買的紀念品。想拍出商品情境照，一定要限定被攝體數量或活用空間，發揮創意巧思。此時最關鍵的就是線條。所有在室內桌子上拍攝的照片（桌面照）都會受到線條影響，小物雜貨的特色就是外形明確，最適合套用各種構圖。

基於上述論點，一起來檢視本頁照片。在「還差一點1」的照片裡，拍照主角是空盒，放成斜的，利用斜線展現立體感。可惜畫面太窄，看起來很擁擠。若能減少被攝體，充分利用空間，就能拍出較理想的照片。「還差一點2」雖然在較寬敞的空間裡拍攝，並利用背光展現柔和感，但亮處比例過多，使整個畫面拖泥帶水。被攝體看似隨意配置，略顯美中不足。拍攝這類場景時，一定要先決定好主題，注意線條與空間的比例，才能營造完美情境。

63

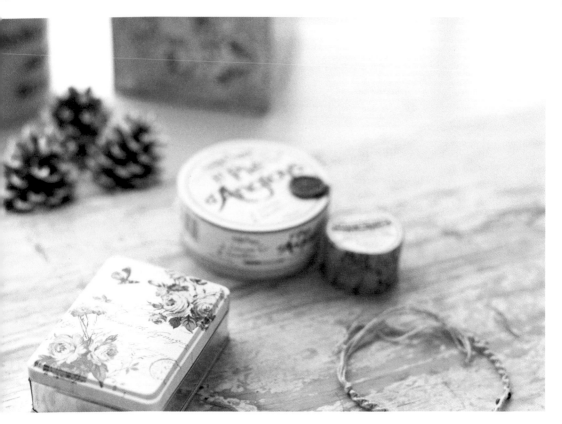

正確示範❶

斜線構圖	空間演出	光圈	望遠鏡頭
➡ P135	➡ P143	➡ P144	➡ P150

整理線條與空間
營造開闊印象

這張照片的重點在於經過整理的線條。背景線條為斜線構圖，利用綠色盒子與兩個大小不同的圓形盒子設出斜線，與空盒延伸出來的線條交叉，再從四十五度角的高度往下拍，就能拍出比例完美又具有立體感的畫面。此外，整體畫面拍得較寬廣，且在右上方留下空間，也是這張照片的重要關鍵。利用畫面構成營造開闊印象，即可拍出這種感覺。

相片資訊 ▶ 手動模式／光圈 F2.8／快門速度 1/4 秒／ISO100／自動白平衡／鏡頭 70mm

🔖 構圖重點

1 背景的斜線成功營造出斜線構圖。

2 巧妙連接各個線條，建構穩定畫面。

3 在右上方留下空間，展現寬敞輕鬆的距離感。

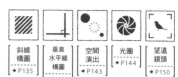

| 斜線構圖 →P135 | 垂直水平線構圖 →P136 | 空間演出 →P143 | 光圈 →P144 | 望遠鏡頭 →P150 |

利用大膽的空間演出 創造餘韻

維持「正確示範 1」的配置，改變相機角度完成這張照片。留下寬敞空間，反而突顯空盒的存在，為整體畫面留下餘韻。背景線條保持水平，也是拍出穩定畫面的重要元素。簡化線條的做法讓多出來的空間更令人印象深刻。

> **相片資訊** ▶ 手動模式／光圈 F2.8／快門速度 1/4 秒／ISO100／自動白平衡／鏡頭 70mm

正確示範 **3**

| 垂直水平線構圖 →P136 | 光圈 →P144 | 望遠鏡頭 →P150 |

注意垂直水平線 從俯瞰角度拍攝

這一張也是以背景線條為主軸，安排好被攝體的配置後才拍攝。「正確示範 1」使用的是斜線，這張則是垂直水平線。像這樣在相同場景使用不同線條，就能創造出各種不同的情境。此外，不讓後方窗戶入鏡，焦距對準被攝體，就能排除不要的部分，增加畫面強度。

> **相片資訊** ▶ 手動模式／光圈 F2.8／快門速度 1/4 秒／ISO100／自動白平衡／鏡頭 70mm

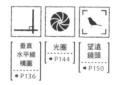

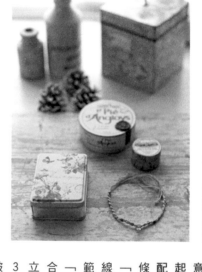

活用空間也很重要
拍出具有遼闊感的畫面

拍攝小物雜貨時，一定要注意被攝體的形狀與線條，找出看起來最完美的相機角度和線條搭配，這是最重要的關鍵。背景線條最容易在這類場景發揮效果。

「正確示範 1」的背景線條是斜線，「正確示範 2」與「正確示範 3」都是水平線。不僅如此，「正確示範 1」中的被攝體也配合背景線條組成斜線構圖，強調立體感與躍動感。「正確示範 3」則是配合背景的水平線，將被攝體擺成直線，建構穩定畫面。以空間創造氣氛的「正確示範 2」，也是利用背景的水平線與空盒的斜線創造層次感，才能成功營造情境。

此外，這次的拍照範例中，除了「正確示範 2」之外，另外兩張主題都是空盒與編織手環。只要注意線條，就能輕鬆配置被攝體。活用空間並巧妙結合入鏡元素也是重點所在。將鏡頭拉遠，讓空間顯得寬敞，即可消除「被攝體塞滿空間」的繁雜印象。

應用重點

將背光特性當成特色
拍出生活雜貨的精緻風格

以明亮光線取代背景
突顯前方物體的印象

這是一張完全背光的照片。加上大幅度的正補償，突顯前方被攝體。由於光線相當明亮，讓人看不見窗外風景，只要善用背光，也能像範例般排除多餘景物，表現出更簡練的情境。

 ▶ 手動模式／光圈 F2.5 ／快門速度 1/200 秒／ISO400 ／自動白平衡／鏡頭 50mm

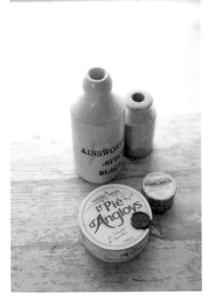

變換相機角度
調整背光程度

調整相機角度至位在窗邊、但不是正前方的位置，這個角度的背光較弱，但背面上方仍有一定的明亮度，為畫面增添特色。背光程度可展現各種不同的微妙光影，以桌面照來說，是效果絕佳的光源，利用窗邊自然光拍照時，不妨巧妙運用背光。

 ▶ 手動模式／光圈 F2.5 ／快門速度 1/200 秒／ISO400 ／自動白平衡／鏡頭 50mm

➡ 總結

1. 找出讓景物更立體的相機角度。

2. 線條明顯的小物雜貨一定要活用各種構圖。

3. 運用減法攝影原則時也要注意空間感。

將明亮光線當成被攝體之一處理

這回拍攝的小物雜貨以窗邊為背景，利用背光拍照。遇到背光時，只要設定正補償就能營造明亮背景，消除一切雜物，拍出柔和氣氛。除了小物雜貨之外，背光也是拍攝其他景物時，最能營造效果的光源，對於思考構圖也很有幫助。在背景雜亂的地方拍攝時，只要善用背光方式使背景變得明亮，就能突顯前方主題的印象。總而言之，就是利用背光減去繁雜背景。此外，亦可像上方範例般，將明亮光景當成重點營造情境。在背光環境中拍照時，一定要注意這類構圖要素。

主題10 如何才能將小孩拍得更可愛

有待加強

剛開始大家都有點緊張

想要一開始就幫孩子拍出好照片，是一件很難實現的夢想。不妨在拿起相機按下快門的過程中，慢慢縮短與孩子之間的距離。溝通不只靠語言，透過相機了解彼此也很重要。

相片資訊 光圈優先模式／光圈 F5.6／快門速度 1/500 秒／+1 曝光補償／ISO400／自動白平衡／鏡頭 50mm

拍照小提示 ▶ 孩子是遊戲的天才 大人也要與小孩同樂才能培養默契

盡量避免經常使用高角度拍攝

還差一點

由於小孩的身高比大人矮上許多，許多大人幫小孩拍照時都會不自覺使用高角度從上往下拍。如每張照片都是高角度，拍出來的感覺便很雷同，一定要特別小心。話說回來，高角度可以將孩子的表情拍得更生動，其實是效果很好的拍攝技巧，只要注意這一點，選擇適合的場景使用，就能提升照片品質。

相片資訊 光圈優先模式／光圈 F4／快門速度 1/400 秒／+1 曝光補償／ISO400／自動白平衡／鏡頭 40mm

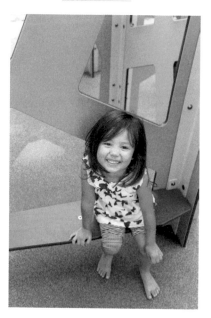

幫孩子拍照時溝通比技術更重要

前方第43頁介紹過人物照的拍攝技巧，但孩子的動作很靈活，不容易預測接下來他們會做什麼，所以幫孩子拍照的難度比拍其他人物照更高。若按照一般人物照的拍照原則拍攝，不容易拍出好照片。幫孩子拍照最大的重點就是，要與孩子多溝通。孩子最大的魅力在於表情，溝通有助於引導小孩展現最真的表情。此外，臨場感也很重要。在拉近或拉遠鏡頭的過程中，縮短與孩子之間的距離。鏡頭效果也是一大關鍵。剛開始使用望遠鏡頭從遠方拍攝，等孩子習慣拍照後，再改用廣角鏡頭。與其他人物照一樣，拍孩子也能拍出不同樂趣。

幫孩子拍照時，基本上要配合孩子的動作構圖。即使事先想好如何構圖，正式拍攝時往往不如己願。不如讓孩子隨興發揮，配合孩子的自然動作，「憑直覺」找出最適合的取景方式。如此一來才能拍出可愛又生動的照片。

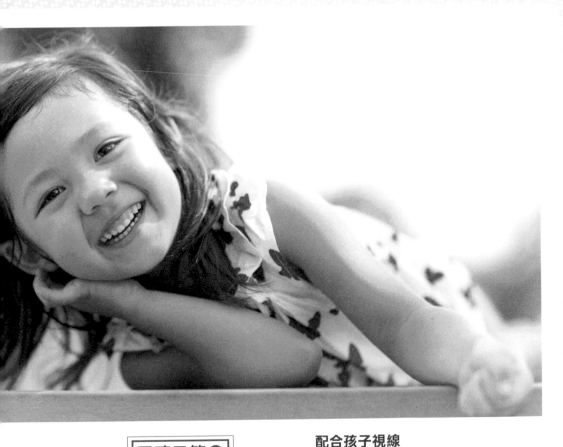

正確示範❶

三分法 構圖 ▶P134	垂直 水平線 構圖 ▶P136	空間 演出 ▶P143	光圈 ▶P144	望遠 鏡頭 ▶P150

配合孩子視線
以望遠鏡頭捕捉表情

配合孩子的視線高度，拍下孩子趴在公園桌子上玩耍的模樣。相機與人物視線平行，更容易拍出臨場感。使用望遠鏡頭充分模糊背景，還能營造柔和氣氛。以三分法構圖為基準建構畫面也是一大重點。右上角有一塊光線較為明亮的空間，也為這張照片增添特色。

相片資訊 ▶ 光圈優先模式／光圈F2.8／快門速度 1/4000 秒／+1 曝光補償／ISO400／自動白平衡／鏡頭 85mm

▶ 構圖重點

1 配合孩子的視線高度拍照。

2 利用三分法構圖，將孩子的臉配置在左上角，右上角留下一塊光線較為明亮的空間，為畫面增添特色。

3 保持水平線。

4 利用望遠鏡頭充分模糊背景，拍出柔和質感。

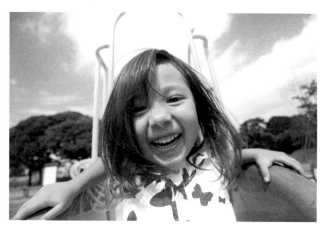

太陽構圖	對角線構圖	靠近或遠離	廣角鏡頭
➡P137	➡P138	➡P140	➡P149

以廣角鏡頭拍攝特寫
大膽使用太陽構圖

利用廣角鏡頭的效果拉近焦距,充分發揮遠近距離的視覺感,展現廣角鏡頭拍攝動態場景的功力。這張照片的另一個重點就是,以臉為中心,讓畫面形成角度和緩的對角線構圖,同時呈現出開闊的感覺。

相片資訊 ▶ 光圈優先模式/光圈F4/快門速度1/3200秒/+1曝光補償/ISO400/自動白平衡/鏡頭17mm

太陽構圖	靠近或遠離	光圈	望遠鏡頭
➡P137	➡P140	➡P144	➡P150

善用焦距位置
能拍出更有情感的表情

這張照片使用望遠鏡頭,放大光圈並模糊前後場景。由於前方的腳和後方背景全都模糊不清,讓焦距對準的雙眸顯得更出色。請各位注意這張照片的距離感,看起來真的很近。讓人物超出畫面的拍攝手法可以拍出更具震撼性的躍動感。

相片資訊 ▶ 光圈優先模式/光圈F2.8/快門速度1/2000秒/+1曝光補償/ISO400/自動白平衡/鏡頭100mm

利用相機角度與距離感拍出孩子的躍動感

　這次介紹的「正確示範」照片,看起來拍攝者都離孩子很近。由於使用的鏡頭包括望遠鏡頭與廣角鏡頭,說得明確一點,應該是「精神上離孩子很近」。這就是一邊溝通一邊以玩樂的感覺拍照,才能拍出的效果。此外,相機角度與孩子的視線平行,也是成功營造和孩子之間親密感的最大功臣。視線角度可展現臨場感,自然拍出近距離的印象。

　誠如前頁所述,幫孩子拍照時不要事先決定拍攝內容,憑感覺構圖才能拍出好照片。儘管如此,拍攝者還是要確定主軸。從這一點來看,上述所有「正確示範」的主軸都是「表情」。因此拍攝者必須先初步掌握臉部要在畫面裡佔多少比例,以及臉部要放在哪一個角落。如能針對主軸找出最具魅力的拍攝位置,營造情境時就不會失去焦點。

應用重點

讓遊樂設施成為畫面重點 拍攝孩子玩耍的情景

以色彩鮮豔的遊樂設施為背景

與色彩鮮豔的遊樂設施一起入鏡，就能拍出華麗的照片。這張照片利用望遠鏡頭模糊背景，營造具有躍動感的情境。

 相片資訊 ▶ 光圈優先模式／光圈F2.8／快門速度1/3200秒／＋1曝光補償／ISO400／自動白平衡／鏡頭100mm

遊樂設施的外形也能成為玩樂拍照的重點

這次拍照選擇在由多個圓形繩圈組成的遊樂設施上，從前方往後延伸的繩圈會形成放射狀構圖，在公園拍照時不妨參考各種構圖型態。使用廣角鏡頭強調遠近感也是重點之一。

 相片資訊 ▶ 光圈優先模式／光圈F4／快門速度1/2500秒／＋1曝光補償／ISO400／自動白平衡／鏡頭22mm

公園是最適合幫孩子拍照的地點。不只能拍單純的人物照，還能拍下孩子玩遊戲的各種姿態。在家中等室內空間拍照，最能表現日常生活的感覺，但也容易因為光線不足，出現手震等焦距模糊的問題。從這一點來看，剛開始就帶孩子到戶外的公園拍照，最容易培養彼此之間的默契。在公園拍照時請務必善用遊樂設施。若以遊樂設施的外形為主題，可以巧妙運用曲線構圖、斜線構圖和隧道構圖等構圖型態；若將重點放在遊樂設施的顏色，則能營造色彩鮮豔、重點明確的情境。當場景略顯單調，不妨活用這兩大重點，可幫助你拍出內容更豐富的照片。

遊樂設施的顏色與外形也是注目焦點

➡ 總結

1 與孩子一起邊玩邊拍。

2 不要一直從高角度拍照。

3 善用鏡頭效果，縮短與孩子之間的距離，拍出最佳照片。

Part 3

進一步利用構圖展現個性！

因應各種情境的
十種構圖修正法
～應用篇～

Part2 以構圖要素為中心，

針對被攝體與不同情境的拍照風格進行解說，

接下來的十種場景除了與構圖有關的因素之外，還會針對顏色、色調、明亮度等，

雖與構圖無關卻是拍照必備的關鍵詳細說明。

每種場景都能運用各式各樣的拍攝手法。

請務必靈活運用，拍出心目中的理想照片。

1

構圖不是將整個場景
拍進照片裡的行為
而是為了展現被攝體的魅力

思考構圖容易導致失敗的原因在於，拍攝者一心只想將所有元素拍入鏡頭裡。事實上，這是本末倒置的做法。構圖原本就是用來突顯被攝體魅力的工具，目的是為了拍出吸引人的照片。換句話說，將所有元素完美收進畫面的照片，與感動人心的照片完全是兩碼事。有些照片構圖很糟糕，卻能獲得眾人讚賞。嚴格來說，「元素組合太完美的照片」很難令人覺得有趣。構圖並非是為了抹煞場景特色而存在的工具。

2

海報也是很好的參考範本
從中學習構圖的組成方式

參考構圖時最具代表性的工具就是海報。想練習拍攝自然風景，不妨多加參考觀光勝地的宣傳海報。如果是某些特定的觀光景點，一般人可從宣傳海報中掌握可從哪些角度拍到哪些風景，是拍照前最好的參考工具。拍照後也能拿來與自己拍的照片對照，找出可以改進的地方。唯一要注意的是，所有參考工具都只是「參考」而已。說得坦白一點，拍出跟宣傳海報一樣的照片，對你一點意義也沒有。請將海報當成「基準點」，再加上自己的視野，營造出具有自我風格的情境。

3

拍攝眼前景物時
請務必環顧四周景色

拍完眼前的被攝體之後，不妨轉一圈，三百六十度環顧四周景色，這個做法有助於增廣你的視野。接著再用鏡頭觀察你看到的風景。一般人都會被眼前景物所吸引，但若能不時注意身邊環境，就能發現自己從未意識到的新奇事物。此外，邊走邊拍時，來回都走同一條路，但去程與回程的光影呈現，以及景物展現出來的姿態都不同，能讓人增加觀察角度，拍出更多好照片。

如何拍出莊嚴穩重的高山與白雲

應進一步思考最想表現的主題是什麼 〔有待加強〕

這張照片使用廣角鏡頭拍攝雄偉山景，遺憾的是，最關鍵的主峰拍得太小，看不出壯闊感，無法表現當初拍這張照片的動機。前方元素曝光不足，顯得單調。應先找出最好的距離感。

相片資訊 光圈優先模式／光圈F11／快門速度 1/1000秒／ISO400／自動白平衡／鏡頭 38mm

> **拍照小提示**　這類自然風景時時刻刻都在變化　不要著急，保持開闊視野　冷靜且熱情地按下快門

焦距拿捏應該更細心明暗的平衡感也很重要 〔還差一點〕

這張是以望遠鏡頭聚焦山峰拍攝而成，利用直拍方式突顯白雲和山峰的模樣。不料前方樹木比例過重，破壞整體畫面的平衡感。透過正補償提升明亮度，地面風景清晰可見，可惜消除陰影之後，反而讓畫面變得平淡，無法留下深刻印象。

相片資訊 光圈優先模式／光圈F11／快門速度 1/320秒／＋1.3曝光補償／ISO400／自動白平衡／鏡頭 85mm

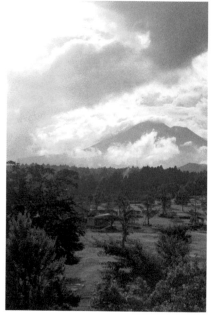

不只是入鏡元素也要注意明暗差距

這是高千穗峰，位於橫跨日本宮崎縣與鹿兒島的霧島連山之間。日落時會出現厚重積雲，營造充滿夢幻感的場景。這類場景最重要的被攝體就是高山群峰、厚重積雲以及廣闊平原。該如何將這些元素納入鏡頭中，便成為一大重點。

「有待加強」照片的缺點在於前方平原的氣勢過強，使用廣角鏡頭拍攝遼闊風景的結果，就是削弱山峰的存在感。此外，由於白雲部分過於明亮，使得地面過度陰暗，顯得美中不足。另一張「還差一點」的照片利用直拍方式鎖定部分元素。透過曝光補償提升明亮度，清楚拍出地面風景。遺憾的是，元素的組成方式略顯散漫，無法精準傳達這類場景最令人印象深刻的壯闊感。

重點在於雄偉的山勢，這張照片卻放大了前方平原，相對之下，山峰失去了優勢。唯有充分了解場景特色，才能深刻地拍下令自己感動的畫面。

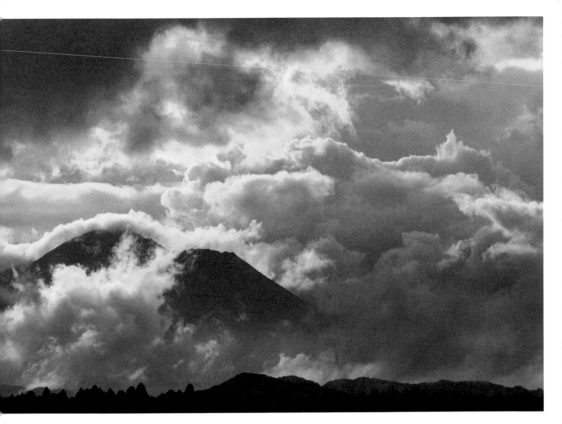

正確示範❶

靠近或 遠離 ➡P140	空間 演出 ➡P143	望遠 鏡頭 ➡P150	減法攝影 原則 ➡P153

聚焦於壯闊的白雲與山峰
如實呈現現場情境

減少地面風景，只利用山峰與白雲構成簡單畫面。這張照片的重點在於山頂上方和右邊留下空間，以厚重白雲填滿這個空間，這個構圖充分強調氣勢磅礴的白雲。整體以藍色調統合，展現莊嚴氣氛。再利用負補償維持暗色調，突顯被攝體的輪廓，也是其特色所在。

相片資訊 ▶ 光圈優先模式／光圈F11／快門速度1/1500秒／-0.7曝光補償／ISO400／白平衡色溫設定4200K／鏡頭145mm

▶ 構圖重點

1 焦點放在山峰與白雲，簡化入鏡元素。

2 山峰配置在左下方，其他空間填滿白雲，強調白雲的氣勢。

3 在畫面下方融入些許樹木，突顯山勢的壯闊感。

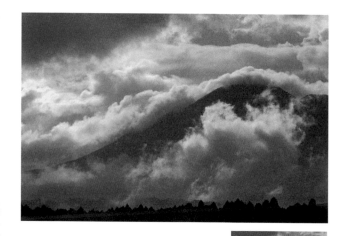

靠近或遠離	空間演出	望遠鏡頭	減法攝影原則
◆P140	◆P143	◆P150	◆P153

拉近鏡頭突顯白雲纏繞的山峰
拍出充滿震撼性的一景

以「正確示範1」的場景為基準，拉近鏡頭再拍一張。將入鏡元素減少到這個地步，自然突顯出被攝體的存在感。這張照片將山峰配置在右邊，留下左邊空間。與「正確示範1」一樣，在畫面下方融入些許地面風景，表現遠景的壯闊感。最後利用白平衡增添黃色調，拍出日落時的黃昏氣氛。

相片資訊 ▶ 光圈優先模式／光圈F11／快門速度1/1250秒／-0.7曝光補償／ISO400／白平衡日陰／鏡頭210mm

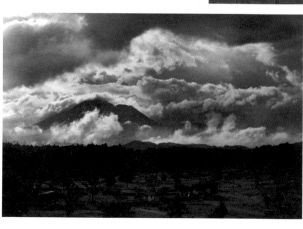

三分法構圖	空間演出
▶P134	◆P143

設成黑白色調
突顯被攝體的魅力

這類壯闊的自然風景很適合拍成黑白照片。消除所有色調，就能突顯每個被攝體的輪廓。即使是體積較小的被攝體也不會受到顏色影響，可輕鬆拍出特色。值得注意的是，這張範例照片以三分法構圖為基準，巧妙配置山峰、地面與天空三大要素。黑白照片的效果讓所有元素風格一致，創造層次十足的畫面。

相片資訊 ▶ 光圈優先模式／光圈F11／快門速度1/1000秒／-0.7曝光補償／ISO400／自動白平衡／鏡頭85mm

減少入鏡元素
描繪雄偉山峰的霸氣

從「減少入鏡元素」的層面來看，以上三張「正確示範」的照片都做到了這一點。本回主題是從雲間露臉的山峰，其他元素都是副主題。「正確示範1」與「正確示範2」皆使用望遠鏡頭聚焦山峰，拍攝時也很注重山峰與白雲的比例。如此一來便無需注意地面與天空的明暗差異。此外，稍微融入地面的樹木以增添特色，也有助於表現高山的壯闊感。「正確示範3」則是拍入全景，消除所有顏色就能突顯山和雲的質感。與前頁所有照片相較，山峰顯得更突出。拍攝主題較遠的場景時也要考量這一點，構思最好的構圖。純粹只想拍出壯闊感，到最後就會拍出一堆制式化的照片。

此外，「正確示範1」與「正確示範2」皆使用白平衡※功能改變照片色調，成功營造出媲美宣傳情境照的夢幻氣氛。

※ 請參照 **P156**

應用重點　使用相機功能表現天空的微妙變化

利用正補償拍亮一點

這張照片利用曝光補償拍出明亮感。雖然整體感覺十分明亮，但以這個場景來說，明暗差異顯得層次不足，印象不夠深刻。

光圈優先模式／光圈 F11／快門速度 1/250 秒／＋2 曝光補償／ISO400／自動白平衡／鏡頭 50mm

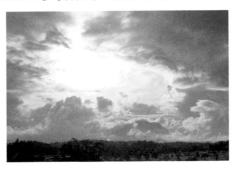

利用負補償拍暗一點

這張照片利用曝光補償拍出昏暗的感覺。雖然前方的地面風景曝光不足，白雲質感卻顯得很清晰，充分展現磅礡氣勢。

光圈優先模式／光圈 F11／快門速度 1/2500 秒／-1 曝光補償／ISO400／自動白平衡／鏡頭 50mm

加強對比的拍攝效果

利用色階補償功能加強對比，讓整個畫面充滿層次感。拍攝顏色較飽滿的場景時，亦可將此功能中的色彩鮮豔度（彩度）設高一點，即可拍出令人印象深刻的照片。

光圈優先模式／光圈 F11／快門速度 1/1000 秒／＋0.7 曝光補償／ISO400／自動白平衡／鏡頭 85mm

➡ 總結

1. 拍攝主題較遠的場景時，要注意被攝體的比例，避免搶走主題風采，並依實際需求減少入鏡元素。

2. 利用白平衡與黑白色調改變照片印象。

3. 利用相機功能創造天空質感。

巧妙使用曝光補償與色階補償功能

遇到主題 1 這類場景時，可利用曝光補償改變照片明亮度，拍出符合個人喜好的空氣質感。

「還差一點」的照片使用了正補償功能，若像「正確示範」一樣將焦點放在山峰與天空，建議使用負補償，即可保留山峰與地面元素的輪廓，進一步突顯細緻的白雲質感。線條明確也有助於營造各種不同的情境。另一方面，色階補償功能也是值得運用的有效利器。將對比設高一點，就能創造層次十足的強烈風格，拍出氣氛莊嚴的照片。善用相機功能有助於增加自己的表現手法。

如何拍出時尚的街頭人物照

特徵明顯的被攝體糊化後還是很搶鏡

還差一點 **1**

這張照片巧妙運用了路邊護欄，模特兒靠坐在上面不只讓姿勢更生動，護欄的線條也與馬路及對面柵欄的線條互相連結，使畫面看起來更加穩定。唯一的遺憾就是背景車輛很礙眼。由於汽車外形相當具體，糊化後看起來還是很繁雜。由此不難看出，背景內容會嚴重影響街拍照的質感。

相片
資訊　光圈優先模式／光圈 F3.2／快門速度 1/800 秒／＋1 曝光補償／ISO400／自動白平衡／鏡頭 85mm

應讓人感受到選擇在這裡拍照的原因

還差一點 **2**

這張照片的背景還是略顯複雜。雖然有許多元素感覺很豐富，但此處沒有特徵明顯的被攝體，讓人感覺不出為什麼要選在這裡拍照。這張照片吸引人的地方就是氣氛自然，完全不流於形式，若能在其他位置嘗試營造不同情境，相信會有更好的效果。或是巧妙利用深度較深的背景，也能拍出不同印象的好照片。

相片
資訊　光圈優先模式／光圈 F5／快門速度 1/160 秒／＋0.7 曝光補償／ISO400／自動白平衡／鏡頭 37mm

街上具有特色的景物，有助於擴展人物照的表現手法

街上有各式各樣的景物，拍攝人物照時，這些景物都能成為最有效果的被攝體。注意臉部四周的場景，將街頭元素巧妙融入畫面之中。

街拍最方便好用的元素就是路邊護欄與道路標誌，能充分利用街頭元素的範例。選擇景深較深的場所，利用望遠鏡頭模糊背景，突顯人物的存在感。唯一的遺憾就是背景裡的元素破壞了整體感。拍照時一定要再三思量背景會拍到的景物。如選擇簡單整齊的街道為背景，拍出來自然就會顯得簡練，也能突顯街道上的被攝體。以隨興拍攝的街拍照來說，「還差一點 2」其實並不差。道路線條也充滿特色，可惜成品拍出來過於平凡。如能多下一點工夫，一定能拍出更好的風格。

模特兒可以或靠或坐，變化出各種姿勢。「還差一點 1」就是路邊護欄與道路標誌

正確示範❶

斜線構圖	尋找拍照位置	光圈	望遠鏡頭
◆ P135	◆ P140	◆ P144	◆ P150

利用重複斜線
完成無限延伸的寬廣構圖

這張與前頁一樣，模特兒都是靠在路邊護欄上拍照，但請各位注意畫面裡的斜線。站在與模特兒形成斜角的位置拍攝，利用建築物和道路線條形成斜線構圖，再利用望遠鏡頭充分模糊背景，就能為畫面增添開放感和立體感。順帶一提，在這張照片裡，路邊護欄與模特兒形成 L 形，這就是 L 形構圖。想營造穩定畫面，路邊護欄是相當好用的街頭元素。

相片資訊 ▶ 光圈優先模式／光圈F2.8／快門速度 1/200秒／+1曝光補償／ISO100／自動白平衡／鏡頭 70mm

▶ 構圖重點

1 從斜角拍攝形成斜線構圖，營造具有開放感的情境。

2 以 L 形構圖為基準，將人物巧妙配置在畫面裡。

3 模特兒靠在路邊護欄上拍照，變化身體姿勢。

4 利用望遠鏡頭充分模糊背景，進一步突顯人物。

| 空間
演出
◆P143 | 光圈
◆P144 | 望遠
鏡頭
◆P150 |

刻意留下大空間
為照片增添變化

相較於「還差一點2」，這張照片在營造情境時，巧妙利用了深度較深的背景。拍攝主題明確的人物照時，戲劇性的空間演出是最實用也最有效的方法。遇到單調場景或繁雜背景時，不妨多加運用。關鍵在於一定要充分模糊背景，明確突顯主題就能讓戲劇性空間更具特色。

**相片
資訊** ▶ 光圈優先模式／光圈F2.8／快門速度 1/40 秒／＋1 曝光補償／ISO100／自動白平衡／鏡頭 70mm

| 斜線
構圖
◆P135 | 光圈
◆P144 | 望遠
鏡頭
◆P150 |

模糊前景也是街拍時的重要技巧

模糊前景是街拍時可以輕鬆運用的小技巧。這張照片以盆栽樹葉為模糊前景，加上具有景深的背景，讓模特兒顯得更出色。背景建築物的線條也很關鍵，為畫面增添立體感。

**相片
資訊** ▶ 光圈優先模式／光圈F2.8／快門速度 1/160 秒／＋1 曝光補償／ISO100／自動白平衡／鏡頭 70mm

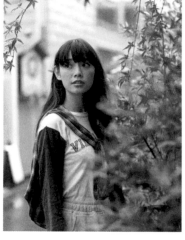

一定要注意線條
巧妙運用空間與模糊前景

在前頁「還差一點」的範例照片中登場的路邊護欄與道路標誌，只發揮了為畫面增添特色的作用，但這並不是其最主要的功能，它們還有更重要的作用，那就是形成畫面中的線條。街頭被攝體形成的線條能構成各式各樣的構圖型態。

順帶一提，「正確示範1」與「還差一點1」都在同一處地點拍攝，唯一不同就是拍攝者往右移動，模特兒還站在同樣位置拍攝。由此可見，只要找到適合的拍照位置，找出最能突顯背景的角度，自然就能改變照片印象。

「正確示範2」的線條雖然不是很完美，但刻意空出一大片空間，便成為重要關鍵。

這張照片與「還差一點2」的場景相同，空間與模糊背景巧妙營造出和諧氣氛。拍攝簡單背景時，這是效果很好的表現手法，在打理得十分整潔的街頭拍照時也很實用。

應用重點

半身照更能強調人物眼神

從斜角拍攝加上模糊的前後景聚焦於模特兒的表情

利用牆面等環境從斜角拍攝，就能營造美麗的模糊場景。巧妙利用模糊的前後景，拍出突顯模特兒眼神的畫面。這張照片在前方營造出空間，也可嘗試在其他地方留下空間的表現手法。臉部位置的差異會帶來截然不同的照片風格。

 相片資訊 ▶ 光圈優先模式／光圈 F2.8／快門速度 1/60 秒／+0.3 曝光補償／ISO100／自動白平衡／鏡頭 50mm

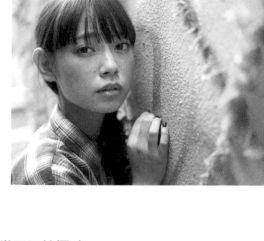

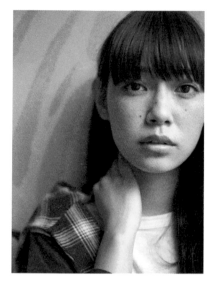

從正面拍攝時更要巧妙運用空間

從正面特寫表情時，應避免畫面顯得單調。如第 20 頁所述，太陽構圖也能拍出令人印象深刻的照片，不過，若只有這一招，將無法強化你的拍攝技巧。此時最實用的小秘訣就是利用空間營造情境。將臉部中心往左右偏移，就能為構圖帶來極大變化。

 相片資訊 ▶ 光圈優先模式／光圈 F2.8／快門速度 1/40 秒／+0.7 曝光補償／ISO100／自動白平衡／鏡頭 50mm

➡️ 總結

① 拍攝街頭人物照一定要注意線條。

② 有效運用空間演出和模糊前景。

③ 拍攝特寫時應強調視線。

捕捉令人難忘的視線展現臨場感

拍攝人物最重要的就是表情與雙眸。不要只是將焦距對準臉龐，應發揮巧思，營造更能突顯表情的畫面。這個時候的關鍵就是「視線」。以上方橫拍的範例照片為例，從斜角拍攝模特兒，充分模糊前後景物，進一步強化遠近感就能讓模糊景物更具震撼性，當焦距對準雙眸，即可拍出令人難忘的眼神。此外，直拍的範例照片雖是從正面拍攝，但在左邊留下空間，拉近鏡頭並讓臉超出畫面，這個做法使畫面產生餘韻，進一步強調視線。本頁介紹的都是可在街頭輕鬆實踐的拍照手法，不妨多加嘗試。

如何拍出令人感動的祭典場景

拍攝明暗差距很大的場景時不使用閃光燈拍出來的效果較好

 有待加強

這張照片的焦距放在神轎上，不用閃光燈也能拍出好效果。閃光燈無法讓原本陰暗的部分全部變亮，反而容易拍出要暗不暗、要亮不亮的照片。建議一開始不要使用閃光燈，將焦距對準神轎拍拍看。

相片資訊 ▸ 手動模式／光圈 F4／快門速度 1/80 秒／ISO1600／自動白平衡／鏡頭 35mm

拍照小提示 ▸ 由於神轎很亮，只要提高 ISO 威光度用手拿相機也能拍出好照片

發揮巧思調整焦距變化與相機角度

 還差一點

這張拍得不錯，可惜不夠震撼。直拍導致上下空間的暗處過多，畫面顯得拖泥帶水。不妨鏡頭拉近一點，或從正面拍攝，融入自己的獨特觀點。

相片資訊 ▸ 光圈優先模式／光圈 F6.3／快門速度 1/160 秒／ISO1600／自動白平衡／鏡頭 70mm

基本上不要使用閃光燈利用神轎的燈光協助拍攝

這是日本東北睡魔祭的熱鬧場景。這場祭典也在白天舉行，不過，晚上拍攝的重點就在燈光燦爛的神轎上。出現在漆黑夜色中的龐大神轎看起來極具震撼性，拍攝慶典最需注意的重點就是閃光燈。很多人會因為四周昏暗，使用閃光燈想將場景拍亮一點，事實上，神轎與四周街道的明暗差距過大，使用閃光燈反而增加拍攝的困難度。就像「有待加強」的那張照片一樣，閃光燈無法拍出亮度均一的照片，而且會使神轎過於明亮。建議一開始不要使用閃光燈，配合神轎的亮度拍攝。

另一張「還差一點」的照片就是不使用閃光燈，配合神轎亮度拍出來的結果，可以清楚感受現場看到的明亮度。遺憾的是，整個神轎入鏡卻沒拍出震撼性。拍攝這類被攝體時，請務必活用變化焦距的功能，找出最適合的焦距和相機角度，仔細摸索取景方式，才能提升拍攝技巧。

正確示範❶

對比　　望遠　　減法攝影
構圖　　鏡頭　　原則
→P138　→P150　→P153

利用人物剪影
拍出神轎往自己逼近時的震撼性

這張照片巧妙運用明暗差異。拍攝這類照片時一定要注意暗部的處理方法，範例在前方融入人物剪影，為畫面增添重點。此外，人物剪影也能發揮比例尺的作用，突顯畫面裡的神轎有多大。順帶一提，剪影人物是負責抬著神轎往人群方向走的當地居民，並非觀光客。利用望遠鏡頭從遠處聚焦拍攝，展現壓縮效果，便能拍出震撼性十足的距離感。

相片
資訊　光圈優先模式／光圈 F6.3 ／快門速度 1/160 秒
　　　／ ISO3200 ／自動白平衡／鏡頭 300mm

▶ 構圖重點

1 利用減法攝影原則，在前方拍入人物剪影。

2 神轎與剪影形成對比構圖。

3 用望遠鏡頭的壓縮效果拍出震撼性十足的畫面。

靠近或 望遠
遠離 鏡頭
→ P140 → P150

讓被攝體填滿畫面

拉近鏡頭完全排除周邊的昏暗街景，就能拍出極具震撼性的畫面。讓被攝體填滿畫面時，一定要注重被攝體的視線與形狀來建立構圖。以這張照片為例，配合視線在右下方留下空間，並稍微傾斜畫面創造躍動感。

相片
資訊 ▶ 光圈優先模式／光圈 F5.6 ／快門速度
1/250 秒／ ISO800 ／自動白平衡／鏡頭
100mm

正確示範 ❸

三角 靠近或 尋找拍照 廣角
構圖 遠離 位置 鏡頭
→ P137 → P140 → P140 → P149

參考構圖造型
營造不同視野的情境

這張照片是以廣角鏡頭拉近焦距並從斜角拍攝，參考三角構圖的形狀，將神轎拍入畫面裡，創造驚人的震撼性。單拍尺寸較大的被攝體時，由於沒有互相比較的元素，拍成照片後很難看出實際大小。只要利用被攝體的線條，活用構圖造型，就能如實呈現壯闊感。

相片
資訊 ▶ 光圈優先模式／光圈F7.1／快門速度1/60秒／+0.7曝光補償／ISO400／自動白平衡／鏡頭21mm

暗部與亮部的對比也能為照片增添活力

拍攝如神轎這類體積較大的被攝體時，調整鏡頭與被攝體的距離極為重要。拍攝者若能移動，不妨前進或後退找出最適合的距離，無法移動時，就利用變焦鏡頭找出被攝體在鏡頭中最適合的大小。整體而言，拉近鏡頭，讓被攝體超出畫面的拍攝手法較能增添氣勢。此外，拍攝人物或動物造型的神轎時，視線也是重點之一。從可以清楚拍到眼睛的位置拍攝，就能讓神轎成為一幅動人的畫。此外，若能像「正確示範 3」使用三角構圖或斜線構圖，更能拍出動人心的照片。

另一方面，暗部的處理也是拍攝這類作品的一大要素。前頁「還差一點」的照片之所以欠缺震撼性，上下空間暗部過多也是原因之一。從這一點來看，應盡量減少暗部比例，即可避免畫面拖泥帶水。此外，「正確示範 1」則是反過來讓人物剪影與神轎一起入鏡，這也是十分好用的拍攝手法。利用陰影擴展照片想要傳達的意象。

應用重點

使用閃光燈的 慢速同步功能傳達躍動感

利用閃燈慢速同步功能 表現神轎的躍動感

聚焦於移動中的神轎，使用閃燈慢速同步功能拍攝。將鏡頭對準龍的臉，拍出氣勢十足的畫面。這類照片可因應被攝體的移動速度與快門速度，拍出各種不同的手震模糊影像。不妨多嘗試幾次，拍出自己喜歡的模糊感。

相片資訊 ▶ 手動模式／光圈 F13／快門速度 1/10 秒／
ISO400／自動白平衡／鏡頭 110mm

移動相機拍照 也是很有趣的做法

這是使用閃燈慢速同步功能拍攝的範例照片，不過是由我移動相機拍攝而成。這個做法能讓手震模糊光線更強烈。閃光燈只會將前方被攝體拍得明亮，但像這樣利用閃燈慢速同步功能，則能拍出充滿動感與活力的照片。

相片資訊 ▶ 手動模式／光圈 F7.1／快門速度 1/4 秒／
ISO800／自動白平衡／鏡頭 40mm

➡️ 總結

1 盡可能將神轎拍大一點，排除暗部空間。

2 盡可能不使用閃光燈。

3 利用三角構圖或斜線構圖展現震撼性。

刻意拍入手震模糊景象 表現躍動感

如先前所說，拍攝這類場景應盡可能不用閃光燈，才能拍出好照片。不過，有些時候使用閃光燈可以充分突顯祭典場景。閃燈慢速同步功能就是其中之一。

說得具體一點，這項功能可延遲快門速度，並利用閃光燈展現動態感。上方兩張範例照片都使用這項功能，利用較慢的快門速度，讓移動的被攝體產生類似手震的模糊效果，準確拍下閃光燈照射到的部分。這項拍攝手法最適合表現祭典的熱鬧氣氛。使用手動模式，設定固定的光圈值與快門速度拍攝。

如何拍出藤花盛開的燦爛風采

拍照小提示 ▶ 活用垂墜生長的花朵特性 嘗試各種不同的構圖型態

徹底找出令人感動的重點

基本上照片裡的元素都拍得不夠精準，看起來就像是在遠處拍下令自己感動的藤花罷了。人物的入鏡方式讓畫面更加繁雜。

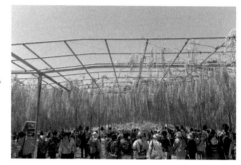

相片資訊 ▶ 程式自動模式／光圈F10／快門速度 1/200 秒／ISO100／自動白平衡／鏡頭 35mm

構思畫面時應注意藤的生長特性

這張照片的元素組合不差，可惜取景方式略顯平凡，沒拍出藤的生長特性。應仔細思考該如何將其垂墜生長的模樣，拍得更具魅力。

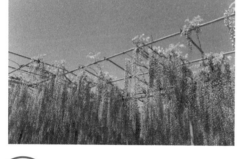

相片資訊 ▶ 程式自動模式／光圈F10／快門速度 1/200 秒／+0.7 曝光補償／ISO100／自動白平衡／鏡頭 35mm

應善用鏡頭效果

這張照片是從視線高度拍攝，利用二分法構圖區分地面與藤花。雖然確實傳達出藤花盛開的情景，但若能將場景拍得寬廣一點，效果可能會更好。右下方拍得不清不楚的景物也令人不解。

相片資訊 ▶ 程式自動模式／光圈F11／快門速度 1/125 秒／+1 曝光補償／ISO400／自動白平衡／鏡頭 28mm

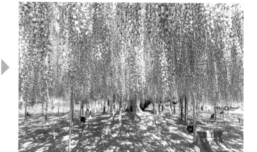

擺脫所有人都會拍的角度 找出自己喜歡的視野

正值盛開期的藤花是最能拍出燦爛風情的景物之一。一般人最常拍的櫻花、玫瑰花、鬱金香等花朵，都擁有清楚可見的花蕊與花瓣，而且全部向上生長；相較之下，藤會結出一朵朵小花，而且往下垂墜生長。其生長特性與其他花卉不同。不過，這就是藤花的魅力所在。請務必依照自己的喜好，利用鏡頭找出生長得最茂盛、最華麗的獨特姿態。

拍藤花最重要的關鍵就是相機角度。受到其生長特性影響，絕大多數的人都會由下往上拍。從這一點來看，「有待加強」以及「還差一點1」的取景方式是所有人都會選擇的角度，這些照片令人無法感受到「現場的感動」。相較之下，「還差一點2」則是從接近視線的角度拍攝而成。雖然拍出枝繁葉茂的姿態，可惜取景範圍太過狹窄，交代得不清不楚，這樣的拍攝手法並不完整。

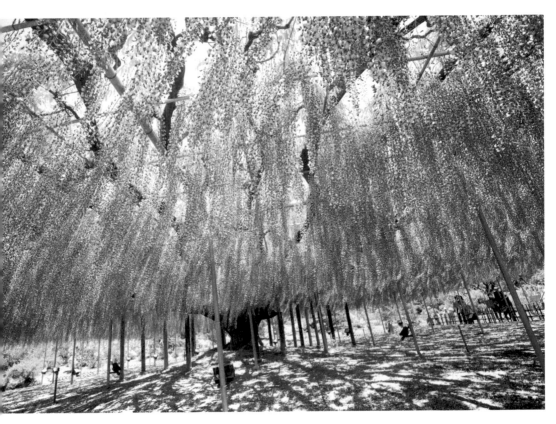

垂直 水平線 構圖	放射線 構圖	相機 角度	廣角 鏡頭
◆P136	◆P138	◆P141	◆P149

善用仰角和鏡頭效果
營造出令人印象深刻的畫面

注意到從天而降的藤花外形，從低角度往上拍。利用廣角鏡頭強調遠近感，將前方藤花拍大一點，就能拍出超乎想像的震撼景觀。此外，線條在這類場景中佔有舉足輕重的地位。可以樹木為中心，形成放射線構圖。斜拿相機，拍出傾斜畫面也是重點之一。這些線條與經過強調的遠近感相互輝映，展現更具開放感的氣勢。

 相片
資訊 ▶ 程式自動模式／光圈F8／快門速度 1/320 秒／+1.3 曝光補償／ISO400／自動白平衡／鏡頭 20mm

▶ 構圖重點

1 使用廣角鏡頭，從低角度拍攝，強調遠近感。

.....................................

2 利用放射線構圖展現開放感。

.....................................

3 傾斜畫面，營造躍動感。

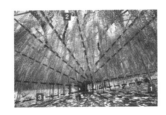

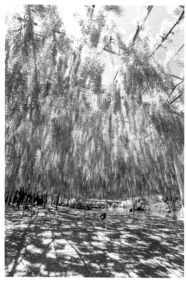

正確示範❷

放射線構圖	相機角度	直拍	快門速度	廣角鏡頭
→ P138	→ P141	→ P142	→ P146	→ P149

不只注意躍動風格
更以直拍強調暢快感

這張與「正確示範1」一樣，都是利用廣角鏡頭從低角度拍攝的照片。不過這張的快門速度較慢，藤花看起來較模糊，增添畫龍點睛的效果。放射線構圖也突顯其開放感。直拍讓整張照片更具震撼性。

相片資訊 ▶ 快門優先模式／光圈F22／快門速度1/10秒／+0.7曝光補償／ISO100／自動白平衡／鏡頭17mm

正確示範❸

斜線構圖	三角構圖	放射線構圖	相機角度	廣角鏡頭
→ P135	→ P137	→ P138	→ P141	→ P149

使用對角線構圖
表現壯闊感

以廣角鏡頭拉近焦距拍攝藤花，畫面的左右兩邊往外擴散，讓藤花自然形成平緩外擴的斜線構圖。此外，利用背景線條營造對角線構圖和三角構圖也是重點之一，讓整個畫面看起來更開闊。即使只拍藤花，只要像範例照片那樣注意線條，就能從各種視野拍出好照片。

相片資訊 ▶ 程式自動模式／光圈F8／快門速度1/400秒／+1.3曝光補償／ISO400／自動白平衡／鏡頭23mm

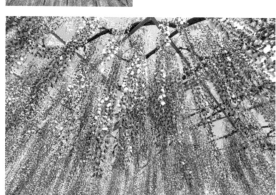

利用廣角鏡頭與線條效果
表現開放感和躍動感

　藤花是一種可以創造許多表現手法，拍出各種情境的被攝體。上述所有「正確示範」的照片皆使用廣角鏡頭，從蹲低的角度往上拍，因此具有共通性。不只可拍攝大範圍，還能強調遠近感，以壯闊的感覺呈現藤花花海。

　「正確示範2」是一張巧妙運用快門速度的照片。隨風搖曳的藤花在廣角鏡頭的作用之下更具震撼性，也表現出開放感。與第42頁提及的「廣角鏡頭與模糊的被攝體」表現手法不謀而合。

　此外，拍攝這類場景時絕對不可忘記的重要關鍵就是「活用線條」。將支撐藤生長的每根柱子當成線條，有效運用在畫面之中。在「正確示範1」與「正確示範2」中，線條構成了放射線構圖；在「正確示範3」則形成對角線構圖。不僅如此，垂墜生長的藤也自成線條，這次的照片是由各種構圖型態交織而成，令人印象深刻。

應用重點　利用望遠鏡頭的壓縮效果 拍出競相爭妍的璀璨藤花

注意花團錦簇的感覺

這張照片令人感受到隨風搖曳的輕盈感。利用望遠鏡頭模糊景色，拍出柔和氣氛。刻意只讓花入鏡，聚焦藤花形狀與顏色，看起來就像一幅圖案，不禁令人湧現無限想像。

相片資訊 ▶ 光圈優先模式／光圈F5／快門速度1/320秒／＋1.7曝光補償／ISO400／自動白平衡／鏡頭160mm

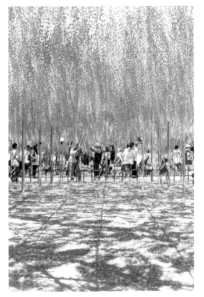

以水平角度從遠方拍攝 遊客與花卉

這張照片利用二分法構圖區分地面與花海，並在兩個區塊的交界處配置遊客，以水平角度創造包含點構圖在內的情境。利用望遠鏡頭的壓縮效果，可充分拍入遼闊情景，讓被攝體填滿畫面。這是望遠鏡頭才能呈現的場景。

 相片資訊 ▶ 程式自動模式／光圈F7.1／快門速度1/200秒／＋1.7曝光補償／ISO400／白平衡陰天／鏡頭80mm

➡️ 總結

1 拍攝大範圍場景時，利用廣角鏡頭從低角度往上拍。

2 利用線條表現躍動感。

3 使用望遠鏡頭，即可將盛開的花海拍得更具震撼性。

以望遠鏡頭限制入鏡元素 展現花團錦簇的感覺

　容我再次強調，藤花的生長特性能運用在各種情境之中，發揮不同表現手法。從這一點來看，除了廣角鏡頭之外，不妨也用望遠鏡頭確認效果。將鏡頭對準花團錦簇的畫面，突顯花卉的茂密感，拍出震撼效果。上方的橫拍照片就是利用壓縮效果拍出來的作品。利用大幅度的正補償，拍出燦爛耀眼的藤花景致。直拍照片則從水平角度拍下人物與花卉交織的感覺，受到壓縮效果的影響，讓元素填滿畫面。第85頁的「有待加強」是一張平凡的紀錄照片，若參考此處介紹的取景方式，也能成為出色作品。

88

如何利用現場氣氛
拍出誘人的美食照

拍照
小提示 ▶ 講究餐具品質和餐桌材質
同一道菜也能拍出截然不同的印象

畫面拍大一點時
一定要注意空間的運用

還差
一點1

料理與生活雜貨不同，拍攝美食照會連同餐具一起入鏡。換句話說，盤子大小會影響料理構圖。尤其像範例照使用大盤子盛裝料理時，影響更嚴重。餐具數量愈多就會產生愈多空間，自然愈難完成構圖。這張照片帶入背景，成功營造用餐氣氛，可惜料理本身的印象稍弱。

相片
資訊 ▶ 手動模式／光圈 F4.5／快門速度 1/13 秒／ISO400／自動白平衡／鏡頭 40mm

當入鏡元素很多的時候
應以俯瞰角度拍攝

還差
一點2

前方的玻璃杯雖然不容易拍進畫面裡，但以俯瞰角度拍攝可以巧妙地讓所有元素進入畫面。從綜觀料理的層面來看，這張算是成功的作品，可惜相機角度顯得無趣，完全感覺不到現場氣氛。拍攝這類照片時，一定要加上「主觀視野」。

相片
資訊 ▶ 手動模式／光圈 F4.5／快門速度 1/13 秒／ISO400／自動白平衡／鏡頭 55mm

融入大量元素
展現更寬廣的世界

這一次的被攝體是擺在餐桌上的各式料理。拍攝這類場景時，每道料理各具特色，一般人都想一次入鏡，拍出豐盛的感覺。不過，這次的範例比較特別，由於餐具本身較佔空間，若拉遠鏡頭拍攝，很容易感覺失去焦點；相反的，若鏡頭拉太近，看起來就像是平凡的紀錄照。究竟該怎麼拍才能拍出特色？

先從「還差一點1」看起，這張照片連同背後的椅子一起入鏡，成功營造用餐氣氛。唯一的問題在於空間的處理。這張照片不像第65頁的範例照片，利用空間創造餘韻。另一方面，「還差一點2」將料理配置在有限空間裡，從斜上方的角度拍攝。遺憾的是，這也是一張說明現場狀況的照片。從情境照的要素來思考，確實有些不足。如能進一步突顯「料理本身」，效果會更好。

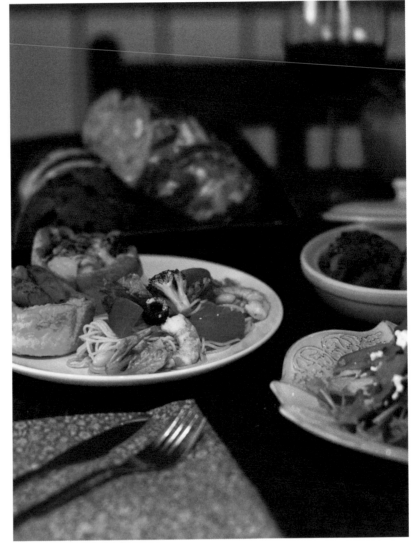

▶ 構圖重點

1 放低相機角度，連同背景一起入鏡。

2 利用〈字形構圖，建構穩定畫面。

3 焦距只對準義大利麵，誘導欣賞者的視線。

4 不拍入所有被攝體，為畫面增添動感。

正確示範 ❶

✳	✎	▯	◉
放射線構圖	相機角度	直拍	光圈
◆ P138	◆ P141	◆ P142	◆ P144

🐦	◉
望遠鏡頭	誘導視線
◆ P150	◆ P154

將焦點放在一道料理上
利用副主題穩定畫面

為了避開俯瞰角度，選擇直拍而且不以拍進所有元素為目標。放低視線，連同背景一起入鏡也是一大重點。這張範例照片以義大利麵為主題，將主題配置在拍得最美的位置，配合〈字形構圖加入其他元素。此外，「焦距只對準義大利麵」的拍攝手法也很關鍵。既可誘導欣賞者的視線，拍攝元素較多的場景時，亦可避免產生散漫印象。

相片資訊 ▶ 手動模式／光圈 F2.8／快門速度 1/30 秒／ ISO100 ／白平衡色溫設定 6200K ／鏡頭 100mm

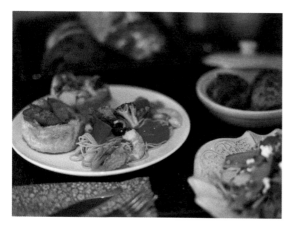

正確示範❷

| 斜線構圖 ➡P135 | 相機角度 ➡P141 | 橫拍 ➡P142 | 光圈 ➡P144 | 望遠鏡頭 ➡P150 | 誘導視線 ➡P154 |

義大利麵之外的料理都是副主題
以此為基準建構橫拍構圖

使用與「正確示範 1」相同場景，改以橫拍方式拍攝。由於天地變窄的關係，很難拍入背景，但只要模糊副主題，反而更能突顯主題的存在感。各位不妨與「還差一點 2」對照。在「還差一點 2」中，所有料理都搶著表現自我，這張照片可以感受到被攝體有先後順序，創造層次十足的印象。請務必根據自己的目的，選擇適合的拍攝手法。

相片資訊 ▶ 手動模式／光圈 F2.8／快門速度 1/30 秒／ISO100／白平衡色溫設定 6200K／鏡頭 100mm

正確示範❸

| 相機角度 ➡P141 | 直拍 ➡P142 | 光圈 ➡P144 | 望遠鏡頭 ➡P150 | 誘導視線 ➡P154 |

若想拍出臨場感
不妨嘗試低角度拍攝

這張照片的相機角度比「正確示範 1」低，背景元素也拍了進去。雖然焦距對準義大利麵拍攝，但拍出來的感覺像是聚焦在現場環境。當相機角度愈低，主題料理的呈現方式就會受到限制，因此一定要考量料理與背景之間的比例，再決定相機角度。

相片資訊 ▶ 手動模式／光圈 F2.8／快門速度 1/30 秒／ISO100／白平衡色溫設定 6200K／鏡頭 100mm

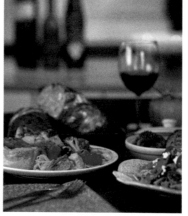

利用模糊效果突顯主題相機角度也是重點之一

要在畫面裡放入這麼多元素時，先確定一個主軸，就能建構穩定構圖。換句話說，也就是確定主題與副主題的關係。拍攝者需先確立兩者之間的關係，就能利用元素的配置位置創造層次感。

本回介紹的三張「正確示範」都以義大利麵為主題。雖然入鏡元素很多，但糊化其他被攝體的做法，反而清楚表現拍攝者想要傳達的意象。此外，相機角度較低也是重點之一。拍入背景能增添現場氣氛，低角度也能強調景深，讓模糊的前後景更加突出。

此外，以上所有範例皆採用「ㄑ字形構圖」營造情境，以鋸齒狀的方式排列被攝體。誠如第 49 頁所提及，這類構圖型態很適合套用在元素較多的畫面裡。

應用重點

將餐廳美食拍得更美味的拍攝秘訣

將鏡頭拉近被攝體
充分糊化背景也能拍出很棒的效果

這張是在明亮的窗邊拍攝，在左上方留下空間，讓畫面更生動。糊化效果也是很重要的因素。將鏡頭對準被攝體即可突顯柔和質感。從這一點來看，利用微距鏡頭拍攝美食照有助於擴展表現手法（請參照P151）。

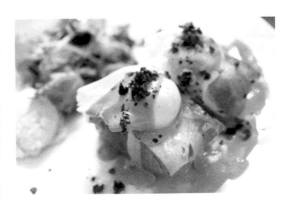

 相片資訊 ▶ 光圈優先模式／光圈F4／快門速度1/40秒／+1.7曝光補償／ISO400／自動白平衡／鏡頭50mm

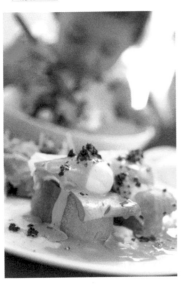

在餐廳拍照時
可利用背景為料理增色

改變拍攝料理的相機角度，讓現場背景成為畫面的一部分。受到背光影響，明亮光線也成了照片重點。將焦距對準料理，再改變液晶螢幕的角度，從超低角度拍攝（請參照P141）。充滿動感的相機角度成功創造開闊情境。

 相片資訊 ▶ 光圈優先模式／光圈F4／快門速度1/30秒／+1.7曝光補償／ISO400／自動白平衡／鏡頭50mm

➡ 總結

1 拍攝多道料理時應先決定主題再構思構圖。

2 降低相機角度，拍入周遭背景。

3 使用＜字型構圖能增加畫面的穩定感。

在餐廳用餐時，很多人都會拍下講究擺盤風格的料理和甜點。遺憾的是，在餐廳很難像在家裡拍美食照一樣，慢慢構思構圖，找到最適合的角度拍攝。想在餐廳輕鬆拍出感覺美味的美食照，首先就要講究光線。在餐廳裡盡量運用明亮的窗邊光線，再利用正補償拍出背光的感覺。此外，如同之前所強調的，取景時只要將焦點放在一道料理上，就能輕易營造情境。只要注意以上重點，即可拍出氣氛十足的餐廳美食照。相機角度除了常見的四十五度角之外，不妨多加嘗試其他角度，有助於改變你對於料理的看法。

光線處理也是一大重點盡量活用自然光

主題 **6**

如何拍出令人感動的瀑布景致

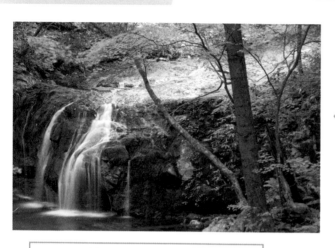

營造畫面時應特別強調設定為主題的瀑布

這張照片利用模糊效果呈現瀑布，但完全看不出拍攝前方樹木的理由。鏡頭若能再靠近瀑布一點，讓畫面構成更加簡練，看起來會更棒。由上而下的取景角度也讓照片感覺單調，增加水面比例有助於加強層次感。

> **相片資訊** 快門優先模式／光圈 F22／快門速度 5 秒／ISO100／自動白平衡／鏡頭 100mm

> **拍照小提示** 使用三腳架才能讓流動的水拍出模糊感
> 使用遙控器更能拍出穩定畫面
> 無需擔心手震，可專心拍照

瀑布很容易曝光過度應隨時注意畫面的明亮度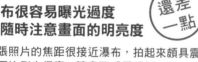

這張照片的焦距很接近瀑布，拍起來頗具震撼性。水面比例也很廣，讓畫面感覺穩重。唯一的遺憾就是水流曝光過度，讓細膩的瀑布失去質感。若能降低明亮度，更能突顯水流線條。這張照片無法表現景深，也感覺不到瀑布的氣勢。

> **相片資訊** 快門優先模式／光圈 F16／快門速度 10 秒／+1 曝光補償／ISO100／自動白平衡／鏡頭 30mm

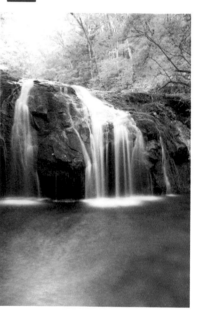

利用模糊的瀑布水流呈現如夢似幻的世界

瀑布有一項特色與其他自然景物截然不同，那就是「規律的流動性」。第87頁介紹的藤花會隨風搖曳，看起來像是由許多被攝體結合而成，但瀑布的水流往同一個方向流動，這類被攝體在自然景致中十分少見。

上方兩張照片利用減緩快門速度的方式，巧妙呈現水流的動感。規律流動的水形成線條，成為畫面重點。「有待加強」照片中，瀑布的配置方式顯得散漫，前方樹木反而比瀑布搶眼。相較之下，「還差一點」這張照片將鏡頭拉近瀑布，建構氣勢十足的場景。遺憾的是，整個畫面拍亮之後，反而讓最重要的水流曝光過度。瀑布是這個場景的主角，只注意如何拍攝被攝體，無法充分展現瀑布的魅力。應全方面檢視包括明亮度在內的所有要素，才能提升拍攝技巧。

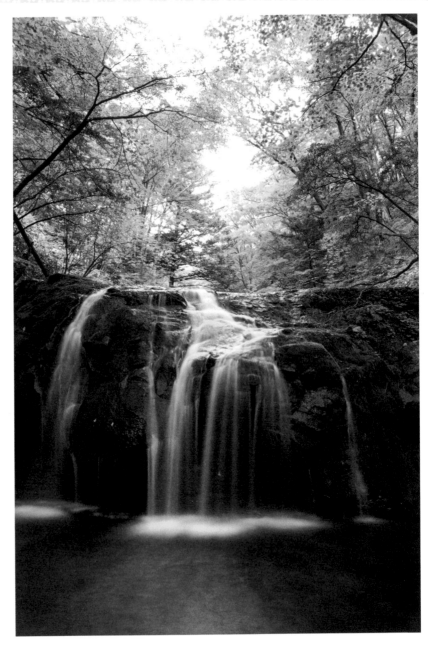

構圖重點

1 減緩快門速度讓水流形成線條,展現躍動感。

2 利用直拍方式拍進樹木和瀑布。

3 利用二分法構圖維持畫面的穩定感。

4 使用廣角鏡頭從低角度拍出氣勢十足的照片。

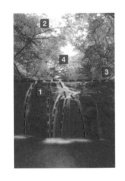

正確示範**1**

尋找拍照位置	相機角度	直拍	快門速度	廣角鏡頭
◆ P140	◆ P141	◆ P142	◆ P146	◆ P149

利用瀑布和樹木的對比
拍出氣勢十足的水流

這張照片從正面拍攝瀑布,利用水流營造線條並創造動感。以廣角鏡頭直拍,將場景拍得寬闊一些,既可強調遠近感又能充分表現水往下沖的臨場感。低角度的二分法構圖增加樹木比例也是重點之一,拍出更開闊、更震撼的感覺。水流的明亮度恰到好處,充分突顯線條。

 相片資訊 ▶ 快門優先模式/光圈 F16/快門速度 10 秒/ +0.3 曝光補償/ ISO100 /自動白平衡/鏡頭 27mm

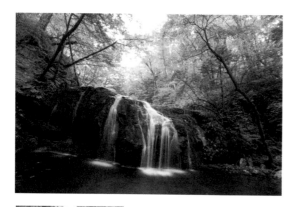

三角構圖 →P137　相機角度 →P141　橫拍 →P142　快門速度 →P146　廣角鏡頭 →P149

在不減弱瀑布印象的狀態下適度融入周遭景致

直拍較能強調瀑布印象，拍攝時若想融入周遭景致，橫拍的效果較好。這張範例照片利用前方樹木打造三角構圖，從低角度拍出傾斜畫面，為照片增添動感。這個畫面也能進一步強調水流的速度感。使用廣角鏡頭時，被攝體愈遠，拍起來愈小。因此這張照片特別注重入鏡範圍，避免瀑布顯得太小。

相片資訊 快門優先模式／光圈 F16／快門速度 10 秒／＋0.3 曝光補償／ISO100／自動白平衡／鏡頭 17mm

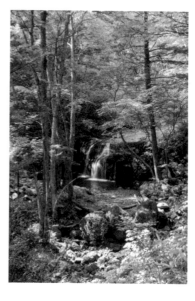

隧道構圖 →P138　尋找拍照位置 →P140　望遠鏡頭 →P150

以充滿神秘感的手法捕捉被圍繞在森林之中的瀑布

枝繁葉茂的樹木狀態令人印象深刻，與瀑布一起入鏡。將瀑布配置在中心點，周遭景致一片蔥鬱，拍出窺視的感覺。在前頁「有待加強」的照片中，被攝體的入鏡方式不夠精準，這張照片則表現出明顯企圖。拍攝這類場景時，不要只走近瀑布拍攝，不妨從遠處尋找適合的取景角度。

 相片資訊 快門優先模式／光圈 F22／快門速度 0.5 秒／＋0.3 曝光補償／ISO100／白平衡色溫設定 4500K／鏡頭 40mm

增加表現手法 明確的水流線條

「正確示範 1」與「正確示範 2」利用廣角鏡頭拍出遠近感，再從低角度結合一大片森林。「正確示範 1」運用地面上的瀑布與樹葉營造二分法構圖，拍出具有開放感的畫面。「正確示範 3」則利用樹木表現隧道構圖，拍攝位於隧道前方的瀑布。像這樣大膽結合周遭樹木的拍攝手法，更能擴展拍攝者的視野。

話說回來，此處重點應是水流的表現程度（明亮度），這三張「正確示範」的照片皆以水流不會曝光過度的明亮度為基準，決定瀑布在畫面中的比例。以低速快門拍下水流線條，將其配置在畫面之中，就能進一步突顯瀑布的存在感。如範例照片將瀑布以外的元素當成畫面重點時，更要注重水流細節。唯有水流線條明確，這樣的畫面才能成立，一定要特別注意。

應用重點｜充分了解拍攝瀑布的知識與透過畫面說故事的拍攝手法

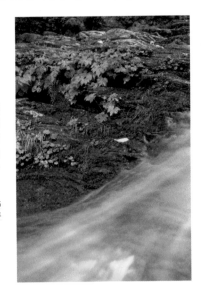

焦距從前方對到後方較容易營造情境

像這張照片降低快門速度拍攝時，焦距要從前方對到後方，較容易營造情境，也能清楚創造線條。相反的，若使用模糊效果，將無法成功拍出瀑布的動感。營造情境時請務必掌握這一點，才能展現瀑布流動的感覺。

相片資訊 ▶ 快門優先模式／光圈 F18／快門速度 5 秒／ -0.3 曝光補償／ISO100／自動白平衡／鏡頭 100mm

陰天較容易拍出美麗的瀑布景致

這張也是在快要下雨的陰天所拍攝的。光線較少的天候較容易拍出瀑布質感，若在天氣晴朗時拍攝，請務必使用 ND 減光濾鏡，減少進入相機的光線量。此濾鏡也有助於發揮低速快門的效果。

相片資訊 ▶ 快門優先模式／光圈 F10／快門速度 3 秒／ -0.3 曝光補償／ISO100／自動白平衡／鏡頭 40mm

➡ 總結

1. 以低速快門拍攝瀑布，就能利用水流創造線條。

2. 配合周遭明亮度拍攝瀑布，可以拍出更豐富的場景效果。

3. 在亮度較暗的環境中拍攝，較容易拍出美麗的瀑布。

盡可能選擇不會曝光過度的拍照位置

容我再次強調，瀑布是很容易曝光過度的被攝體。在陰天或日蔭處拍照，較容易拍出好效果。在陽光直射的狀態下拍攝，一定會拍出曝光過度的照片。以簡單的方式說明，即使利用低速快門拍攝，當現場光線過亮而企圖降低 ISO 感光度拍攝，也可能無法確實降低快門速度。若強迫降低快門速度，瀑布還是很容易曝光過度。從這一點來看，**在亮度較暗的環境中拍攝，較容易拍出美麗的瀑布。** 此外，降低快門速度代表縮小光圈※，使得模糊效果變差，即可擴大對焦範圍，從前方到後方都能拍得清晰。這也是以低速快門拍攝瀑布的一大特徵。降低快門速度可以輕鬆利用線條建構畫面。

※請參照 P146

如何在自然氣氛下
拍出溫馨的家庭照

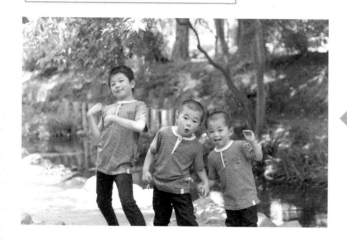

有待加強

應仔細構思
人物在畫面中的配置方式

姑且不論三位主角的動作沒有一致性，取景方式不夠精準是最明顯的致命傷。按下快門之前應先決定好，究竟要拍攝全身或半身？此外，選擇在日蔭處的河邊拍照，是非常正確的決定。在晴天時的樹蔭底下拍照，只要利用正補償就能拍出柔和氣氛。

| 相片
資訊 | 光圈優先模式／光圈F4／快門速度 1/160 秒
／＋1 曝光補償／ISO400／自動白平衡／鏡
頭 85mm |

拍照前請務必確認
背景是否
拍入多餘景物

還差一點

全家人的站姿給人散漫的感覺，所有人排成一排拍照時，全部面向前方較容易拍出一致性。不僅如此，背景元素也不夠俐落。一看就知道這是在公園拍的照片，背景吸引了欣賞者的目光，反而減弱主角的吸引力。拍照時一定要慎選背景。

| 相片
資訊 | 光圈優先模式／光圈 F4／快門速度 1/640 秒
／＋0.7 曝光補償／ISO200／自動白平衡／鏡
頭 85mm |

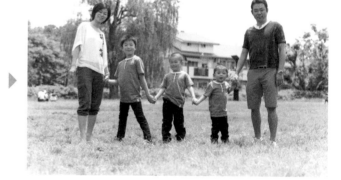

應進一步講究
背景元素與人物配置

拍攝家人與小孩的原理相同，縮短距離感是最重要的步驟。拍照時不妨多與鏡中人物聊天，讓對方放鬆心情才能捕捉到精采表情。說得坦白一點，就算構圖不佳，只要全家人的表情散發光彩，即可完全彌補照片缺點。人物表情是最關鍵的前提，掌握這一點之後再考慮構圖。

順帶一提，家庭照的優劣主要取決於以下兩點：背景和人物配置。以「還差一點」為例，當背景拍到建築物時，欣賞者的目光很容易被吸引過去。除非是在觀光勝地拍的紀念照，否則一定要充分簡化背景元素，才能突顯家人印象。此外，上方兩張照片都看不出人物配置的重點，當入鏡的家人愈多，配置難度就愈高。拍攝家庭照時請務必用心構思人物配置，才能巧妙突顯被攝體的魅力。

▶ 構圖重點

1 參考三角構圖統合家人位置，營造穩定畫面。

2 利用三分法構圖巧妙分配空間。

3 請家人坐在地上，再從視線角度拍出臨場感。

4 以模糊前景為畫面增添特色。

5 利用望遠鏡頭模糊背景，去除多餘景物，拍出戲劇性。

坐在地上可以縮小身高差距
以望遠鏡頭採用三角構圖巧妙取景

參考三角構圖，全家人坐在草地上拍照。這個姿勢可以縮小身高差距，方便拍攝。三個孩子坐在爸媽之間可以拍出穩定畫面，不妨多加參考。利用三分法構圖在左邊留下空間，創造動感。活用望遠鏡頭的壓縮效果聚焦背景，拍出層次鮮明的模糊景物也是重點所在。模糊的草地前景也是一大特色。

正確示範❶

三分法構圖 ▶P134	三角構圖 ◆P137	相機角度 ◆P141	光圈 ◆P144	望遠鏡頭 ◆P150

 相片資訊 ▶ 光圈優先模式／光圈 F4／快門速度 1/800 秒／＋1 曝光補償／ISO200／自動白平衡／鏡頭 85mm

正確示範 ❷

相機角度 ➡P141　光圈 ➡P144　望遠鏡頭 ➡P150

站立拍攝時
孩子站在大人前方
較容易展現整體感

站立拍攝很難避免身高差距帶來的影響，此時像範例般讓孩子站在前方，就能拍出一家人緊密相連的感覺。亦可像坐著拍照的範例讓孩子站在大人之間，這個做法很適合用在人數較少的情形。此外，如孩子年紀較小，抱在手中拍照的效果也很棒。這個方法將於次頁說明。

 相片資訊 ▶ 光圈優先模式／光圈F4／快門速度 1/250秒／＋1.7補償／ISO400／自動白平衡／鏡頭85mm

正確示範 ❸

相機角度 ➡P141　空間演出 ➡P143　光圈 ➡P144　望遠鏡頭 ➡P150

人物靠在一起感覺很親密
傾斜畫面又很特別

這張照片的拍攝場景與「有待加強」相同，讓三個小孩坐在地上且靠在一起拍攝，在右邊留下空間，突顯河岸氣氛，接著傾斜畫面展現動感。此外，這張範例與「正確示範1」的拍攝角度都與人物視線等高，精準表現出臨場感；「正確示範2」則從低角度拍攝，呈現開放感。由此可見，相機角度都在這些照片中發揮極大效果。

 相片資訊 ▶ 光圈優先模式／光圈F4／快門速度 1/100秒／＋1.7補償／ISO400／自動白平衡／鏡頭85mm

營造情境時
應充分發揮人物魅力

當大人小孩同時入鏡，身高差異便成為家庭照最難克服的重點。「正確示範」的人物配置方式可以輕鬆解決這個問題。站著拍照時，讓大人站在小孩後方，可以增加畫面的穩定感。不僅如此，讓孩子坐在大人之間，整體畫面看起來就很和諧。

此外，無論站或坐著拍照，身體一定要緊靠在一起。彼此之間空隙過大時，容易讓整體構圖感覺分散。

接著還要注意背景，上方所有範例照片的背景都很簡單。「正確示範1」與「還差一點」都是在同一個地方拍攝的，不過，「正確示範1」利用取景方式巧妙避開建築物。「正確示範」的所有照片都是用望遠鏡頭拍的。

望遠鏡頭的取景範圍較窄，容易拍出簡單背景。充分的模糊效果也深具魅力，還可呈現柔和氣氛。望遠鏡頭是拍攝家庭照當最實用的工具。

應用重點

與孩子合影時最出色的合照技巧

留下空間就能變化出情境照的氛圍

最有效的方式就是空間演出，可輕鬆拍出情境照的氛圍。巧妙運用空間減少單調感。

相片資訊 ▶ 光圈優先模式／光圈F4／快門速度1/320秒／＋1曝光補償／ISO400／自動白平衡／鏡頭 85mm

與幼兒拍攝親子照時不妨抱著小孩臉貼臉

像這樣配合大人視線配置小孩位置，就能營造穩定構圖。臉貼臉拍照是最重要的關鍵。

相片資訊 ▶ 光圈優先模式／光圈F4／快門速度1/200秒／＋0.7曝光補償／ISO400／自動白平衡／鏡頭 85mm

將小孩往上舉高即可拍出最具震撼性的親子照

想要拍出動感十足的照片，將小孩往上舉高也是不錯的方式。這個角度很容易拍到孩子的表情。雖然需要花點力氣，但拍照時一定要將雙手舉高，稍微維持這個姿勢，即可避免畫面模糊。

相片資訊 ▶ 光圈優先模式／光圈 F4／快門速度 1/200 秒／＋0.7 曝光補償／ISO400／自動白平衡／鏡頭 85mm

➡ 總結

1. 注意大人與小孩的身高差距，盡量讓人物靠在一起拍照。

2. 選擇背景單純的地方拍照，使用望遠鏡頭效果最好。

3. 相機角度也很重要。

拍攝兩人入鏡的親子照時，盡可能整合視線位置建構穩定構圖

小孩年紀愈小，愈適合抱著孩子拍照，如此即可縮小彼此之間的身高差距。此時應盡量讓兩人臉貼臉，媽媽（或爸爸）的視線高度與孩子一致，就能營造穩定構圖。使用望遠鏡頭運用模糊效果拍攝，就能拍出令人印象深刻的親子照。順帶一提，最令人感動的親子照畫面，是媽媽（或爸爸）高舉孩子的鏡頭。不過，高舉之後若搖晃孩子，人像就會模糊，一定要特別小心。只要把孩子舉高即可。從低角度拍攝，可以拍出景物遼闊的場景。

如何在家中拍出好看的寶寶紀念照

拍照小提示 ▸ 媽媽或爸爸站在拍攝者的背後拿著玩具逗弄小孩就能輕鬆讓孩子展現自然笑容

盡量選擇簡單背景拍照 （有待加強）

雖然在地上鋪著被單，讓背景盡量簡單，可惜畫面上方還是露出一小截地板。由於這個緣故，整體畫面顯得有些零散。寶寶若能看著鏡頭，拍出來的效果會更好。

相片資訊 ▸ 手動模式／光圈 F2.5／快門速度 1/125 秒／ISO800／自動白平衡／鏡頭 85mm

相機角度是拍攝寶寶照片時最重要的關鍵 （還差一點）

這張是寶寶的裸照，只有寶寶才能拍出「剛出生的感覺」。可惜這張照片只是由上往下拍，感覺有些單調。從正上方拍攝仰躺的寶寶時，寶寶的身體不容易保持平衡，表情也會顯得僵硬。只要改變相機角度，從帶有立體感的位置拍攝，就能進一步提升表現力。

相片資訊 ▸ 手動模式／光圈 F2.8／快門速度 1/125 秒／ISO800／自動白平衡／鏡頭 100mm

讓寶寶待在專屬空間拍攝照片

由於孩子的活動力強，很容易拍出模糊照片，但拍攝小嬰兒無需擔心這一點。

不過，也因為嬰兒的動作很少，拍出來的照片容易顯得單調。此時一定要善用相機角度和焦距距離，打開自己的拍攝視野。

拍攝小寶寶的環境也是重要關鍵。家裡充滿各式各樣的被攝體，繁雜的背景會抹滅小嬰兒的無邪表情。建議營造一個專屬的拍照空間，將適合當成背景的物品放在這個空間裡，就能順利拍出好照片。此外，亦可在地板鋪上白色床單，從不會拍到其他景物的角度拍攝，並將焦距放在寶寶的表情上。還要注重光線的處理技巧。盡量在明亮窗邊拍照，利用高速快門避免手震模糊影像。基本上家裡光線較暗，巧妙利用室內燈光，就能拍出明亮的氣氛。

▶ 構圖重點

1 在畫面下方創造空間，拍攝寶寶的上半身，輕鬆拍出動感十足的照片。

2 從高角度將鏡頭對準寶寶的表情。

3 在地板鋪上白色床單，避免背景雜亂，減少入鏡元素。

4 充分利用模糊效果拍出柔和氣氛。

利用寶寶趴著的姿勢
拍出魅力十足的表情

讓寶寶趴在地上，捕捉寶寶抬頭看鏡頭的姿勢。背景鋪滿白色床單，調整相機角度避開其他多餘景物，從高角度取景。利用望遠鏡頭並放大光圈，充分展現模糊效果，再加上正補償功能，成功拍出柔和氣氛。

相機角度	光圈	望遠鏡頭	減法攝影原則
➡ P141	➡ P144	➡ P150	➡ P153

 相片資訊 ▶ 手動模式／光圈F2.8／快門速度1/125秒／ISO800／自動白平衡／鏡頭100mm

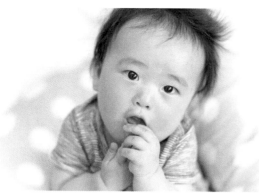

正確示範 ❷

| 太陽構圖 ▶P137 | 相機角度 ▶P141 | 光圈 ▶P144 | 減法攝影原則 ▶P153 |

將所有注意力放在表情上
盡量簡化背景

高角度是最適合拍小孩的絕妙角度。這張照片將背景完全糊化並拍攝特寫,拍出充滿柔和質感的照片。這類特寫照的優點不只能突顯表情,還能「限定入鏡背景」。去除「有待加強」照片中畫面上方的多餘空間,就能營造簡單俐落的場景。

相片資訊 ▶ 手動模式／光圈 F2.5／快門速度 1/125 秒／ISO800／自動白平衡／鏡頭 85mm

正確示範 ❸

| 相機角度 ▶P141 | 空間演出 ▶P143 | 光圈 ▶P144 | 誘導視線 ▶P154 |

充分利用模糊效果
從可以看到視線的角度拍攝

黑白照片可以拍出豐富的情感,寶寶的視線是讓這張照片更具魅力的重點。在寶寶仰躺的下方區域保留空間,再從斜上方拍攝,即可強調景深,充分模糊前後景。「仰躺＋四十五度的拍攝斜角」是拍攝寶寶時效果最好的秘密武器。

相片資訊 ▶ 手動模式／光圈 F2.8／快門速度 1/125 秒／ISO800／自動白平衡／鏡頭 100mm

將鏡頭對準寶寶
排除多餘景物

比較「有待加強」和「還差一點」這兩張照片,即可看出所有「正確示範」的照片不僅背景簡單俐落,還可看出對於相機角度的講究。雖然這兩大重點乍看之下互不相關,但正因為背景簡單,才能利用各種相機角度拍出令人印象深刻的畫面。由此可見,這兩大重點相互影響。

順帶一提,拍攝寶寶最理想的構圖就是「正確示範1」中,寶寶趴著的姿勢。抬頭的姿勢可以拍得很可愛。當背景沒有多餘元素,可以配合寶寶的視線高度拍照。從某個角度來說,這是只有小嬰兒才能擺出的姿勢,千萬不要錯過。此外,讓寶寶仰躺時,建議像「正確示範3」一樣從斜上方或側邊拍攝,不只可以修飾不自然的感覺,表情看起來也會比較柔和。

應用重點 紀錄寶寶剛出生的所有時光

第一步就是拍下寶寶睡著的模樣

只要從這個角度的側邊拍小嬰兒，就能拍出立體感十足的畫面。重點在於景深和模糊效果。鏡頭的遠近也很重要，可以從自己喜歡的距離拍出絕妙表情。

 相片資訊 ▶ 手動模式／光圈 F2.8／快門速度 1/50 秒／ISO800／自動白平衡／鏡頭 100mm

拍入媽媽的手 襯托寶寶的身體比例

與大人的身體局部一同入鏡，就能利用對比手法襯托寶寶的身體比例。最適合的局部就是手掌，還能營造溫馨氣氛。

 相片資訊 ▶ 手動模式／光圈 F1.8／快門速度 1/125 秒／ISO800／自動白平衡／鏡頭 85mm

小小的局部身體也能展現寶寶個性

腳掌和手掌等局部身體，也是「留下這一刻」時最重要的部位，絕對不要錯過。這張照片在下方留白，能發揮畫龍點睛的效果。

 相片資訊 ▶ 手動模式／光圈 F2.8／快門速度 1/50 秒／ISO800／自動白平衡／鏡頭 100mm

➡ 總結

1. 使用白色床單簡化背景。

2. 建議拍攝寶寶趴著抬頭的姿勢。

3. 巧妙運用高角度與視線高度，拍出不同感覺。

以溫柔眼光拍下寶寶睡姿

由媽媽（或爸爸）抱著剛出生的寶寶拍照，也是很好的方法。不過，由於小嬰兒的身體很小，頸部也無法伸直，抱著拍照很難拍出好看的構圖。從這一點來看，躺姿是最適合寶寶的拍照姿勢。家中有小寶寶的讀者不妨試著拍拍看。選擇簡單背景，以望遠鏡頭模糊身旁景物並從旁邊拍。具有景深的背景可以突顯寶寶的表情。此外，模糊前方的被攝體還可展現柔和氣氛。不僅如此，拍攝局部身體也能詳細紀錄寶寶的成長過程。

如何拍出令人印象深刻的富士山夕陽照

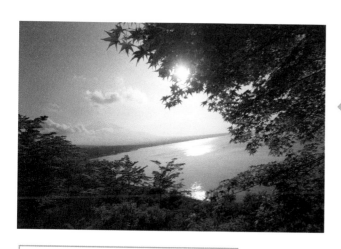

注意富士山的壯闊感融入四周情景 還差一點1

前方樹木比例過多，淡化了主題富士山的印象。雖然巧妙利用背光使前方景物變成剪影，反而因為曝光不足，導致畫面拖泥帶水。在照片中融入剪影時，一定要降低前方元素的比例。傾斜鏡頭拍照的做法，成功為照片增添動感。

相片資訊 ▶ 光圈優先模式／光圈F8／快門速度 1/1250 秒／ISO100／自動白平衡／鏡頭 19mm

拍照小提示 ▶ 美好的夕陽讓景物隨時呈現不同風格　有機會時不妨一直拍到日落幾分鐘後　挑戰各種不同的角度

將焦點放在富士山時一定要拍出獨特個性 還差一點2

利用直拍方式在下半部配置地面風景，營造出沉著穩重的富士山。可惜內容單調平凡，不夠特別。焦點放在富士山時，一定要拍出「聚焦特寫的理由」。加上此時正是傍晚時分，整體色調偏淡，顯得美中不足。

相片資訊 ▶ 光圈優先模式／光圈F8／快門速度 1/250 秒／ISO100／自動白平衡／鏡頭 75mm

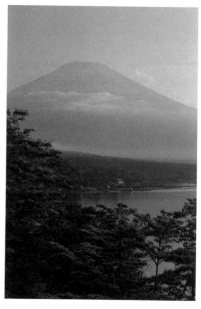

結合湖泊與夕陽拍出富士山的壯闊感

在日落時分，從可同時眺望富士山與山中湖的觀景台拍攝富士山。拍攝的這一天天氣十分晴朗，下沉的夕陽也令人印象深刻。在這樣的條件下，構圖時一定要充分利用自然光源。「還差一點1」利用隧道構圖的特性，在前方融入樹木，拍攝富士山。夕陽的背光讓前方樹木變成黑色剪影，整體畫面頗具震撼性。可惜前方剪影的比例過多，削弱了富士山的存在感。這個觀景台的視野不佳，若想拍出廣闊景致，一定要結合富士山以外的地面風景。如何巧妙利用「副主題」建構畫面，便成為這次攝影的最大課題。

反過來看「還差一點2」這張照片，這是利用望遠鏡頭聚焦富士山拍攝而成。構圖本身不差，可惜畫面無趣，無法充分表現出令人驚豔的富士山。下方樹木的配置方式也很平凡。

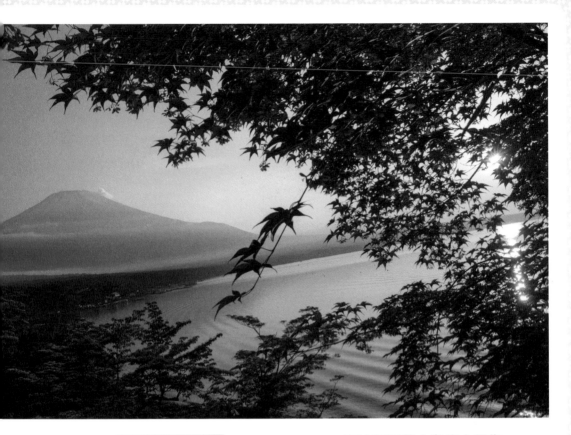

正確示範❶

斜線構圖	曲線構圖	隧道構圖	尋找拍照位置	光圈	廣角鏡頭
➔P135	➔P136	➔P138	➔P140	➔P144	➔P149

巧妙配置前方與後方景物
拍出風情萬種的富士山

在不影響富士山印象的狀況下融合前方枝葉，縮小光圈，避免枝葉過度模糊，展現清晰線條。此外，選擇枝葉不太茂密的地方，減少前方景物的厚重感，接著傾斜畫面，拍出充滿躍動感的照片。夕陽與湖面波紋也是特色之一，最後利用白平衡讓畫面呈現黃色調，使前方樹葉與富士山形成對比，創造深刻印象。

相片資訊 ▶ 手動模式／光圈 F16／快門速度 1/200 秒／ISO400／白平衡色溫設定 6400K／白平衡補償（M+2）／鏡頭 35mm

▶ 構圖重點

1 採用隧道構圖，注意枝葉與富士山的比例結合元素。

2 利用傾斜的地平線增添動感。

3 注重曲線構圖，讓湖水波紋成為畫面重點。

主題 9

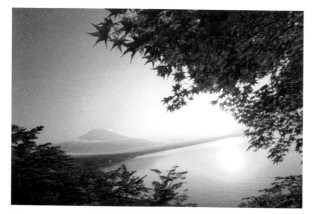

正確示範 ❷

斜線構圖 →P135　相機角度 →P141　廣角鏡頭 →P149　減法攝影原則 →P153

利用簡單線條
突顯主題的存在感

這個場景與「有待加強」相同，將畫面稍微往上偏移，讓太陽入鏡，選擇可將樹葉分成上下兩區的角度拍攝。減少下方景物的比例，進一步突顯線條，讓欣賞者的視線從右上方樹葉順著往富士山移動，形成穩定構圖。從這張照片即可得知，些微變化就能大幅提升照片給人的印象。

相片資訊 手動模式／光圈F16／快門速度 1/200 秒／ISO400／白平衡色溫設定 6000K／鏡頭 20mm

正確示範 ❸

幾何構圖 →P139　減法攝影原則 →P153

利用幾何學構圖
巧妙結合
前方元素

以富士山為背景拍攝觀景台，屋頂與富士山形成圖案，強調兩者在畫面中的存在感。此外，讓前方景物成為剪影，減少被攝體的顏色，簡化整張照片的元素也是重點所在。這個做法可將焦點放在建築物與富士山之間的關聯性。

相片資訊 光圈優先模式／光圈F11／快門速度 1/320 秒／-0.7曝光補償／ISO100／白平衡日陰／鏡頭 75mm

特色愈強的被攝體愈應重視周遭景物

由於富士山本身極具個性，只要將鏡頭拉近，任何人都能拍出壯闊畫面，因此即使在天氣晴朗時拍攝，單拍富士山也無法拍出有趣照片。從遠處拍富士山亦是如此。除非遇到美麗雲朵覆蓋著富士山，或太陽正好在山頂（俗稱鑽石富士）的特殊風景，否則一般人很難拍出特別的畫面。從這一點來看，類似富士山這類個性獨具的被攝體，拍照時愈要注重周遭景致。換句話說，不能只拍攝「富士山」，而是要拍攝「有富士山的風景」，這一點相當重要。唯有基於這個觀點拍照，才能注意到現場各種元素，拍出更寬廣的情境。

此處介紹的「正確示範」照片都有一個共通點，那就是注意到富士山以外的元素，將其融入畫面之中。亦即將前方枝葉和建築物當成主題入鏡，營造「即使沒有富士山也能拍出完整照片」的情境，讓富士山和周遭景致既可當主題，也能成為副主題。不只是富士山，凡拍攝任何具有主題性的被攝體，都要掌握「元素的立體感」。愈具魅力的被攝體，愈要注重周遭景致。

應用重點 拍出富士山風景魅力的小秘訣

找出互為對比的元素 從新奇的角度切入

融合天鵝與搶眼的太陽光，拍出「有富士山的風景」。由於富士山不是一般的觀光勝地，因此更需要從新奇的角度切入。此外，為了避免這張照片中的天鵝搶走主題風采，將其拍成剪影。與背後的富士山統合成一致色調，讓欣賞者的視線往富士山移動。運用手法與「正確示範 3」相同。

 相片資訊 ▶ 手動模式／光圈 F8／快門速度 1/1250 秒／ -0.7 曝光補償／ISO100／白平衡色溫設定 4200K／鏡頭 33mm

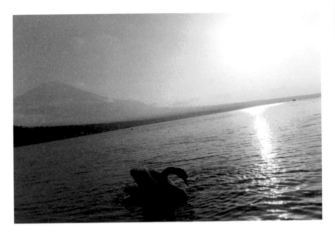

只拍攝局部 反而更加突顯特色

這張照片想要呈現「越過樹木看到富士山」的風景，面對如富士山的龐大被攝體時，不妨積極嘗試各種取景技巧。「正確示範 3」就是只拍攝富士山局部最好的例子。在「正確示範 3」中，富士山看起來像是覆蓋在屋頂上，戲劇性的畫面構成令人印象深刻。

 相片資訊 ▶ 光圈優先模式／光圈 F8／快門速度 1/1250 秒／ +1 曝光補償／ISO400／自動白平衡／鏡頭 100mm

➡ 總結

1 讓其他元素與富士山一起入鏡時，一定要注重兩者的存在感並巧妙構圖。

2 不只是拍富士山，而是要拍出有富士山的風景。

3 尋找熱門景點以外的拍攝地點更有樂趣。

請務必找出可與富士山形成對比的元素

站在知名觀景台拍攝富士山風景也是不錯的選擇，不過，在這類舉世聞名的景點拍照，若非剛好遇到難得一見的自然現象，就會拍出「所有人都一樣的情境」，很難表現自我風格。為了避免這個問題，不妨自己尋找喜歡的拍照地點。例如可以與電車一起入鏡的地方，可以拍到當季花卉的地點，找出能與富士山形成絕佳對比的場所。如此也能改變你對於富士山的看法。不僅如此，選擇拍攝局部而非富士山全景，也是很好的方法。可以利用對比來突顯富士山的壯闊感。

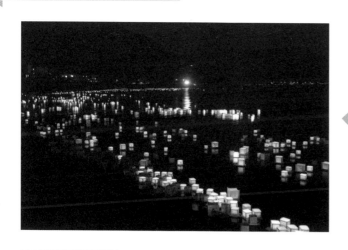

主題10

如何拍出令人感動的水燈場景

鏡頭拉太近
反而看不出主題
應特別注意這一點

這是站在遠處拍攝水燈場景的照片，過多的暗部破壞平衡。若能將鏡頭拉近一點，讓水燈填滿畫面，看起來就會更驚豔。此外，水燈太小也是缺點所在。加上四周漆黑一片，根本看不出這是什麼場景。

 相片資訊 ▶ 手動模式／光圈F5／快門速度1秒／ISO800／自動白衡／鏡頭40mm

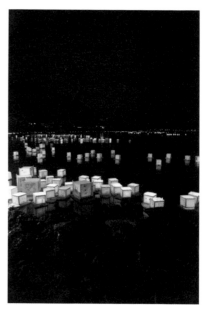

拍照小提示 ▶ 水燈的流向會受到風勢等當天氣候極大影響 請務必找出水燈聚集之處

想辦法增加
畫面的亮部比例 （還差一點）

注意垂直水平線，利用廣角鏡頭強調遠近感，營造比例平衡的畫面。若在正常狀況下沒什麼太大問題，但在黑暗夜色裡，地面與天空形成多餘元素。拍攝這類場景時，只要對準水面拍攝即可。

 相片資訊 ▶ 手動模式／光圈F2.8／快門速度1/30秒／ISO1600／自動白平衡／鏡頭24mm

如何減少暗部比例才是重要關鍵

拍攝水燈的重點與第81頁介紹的睡魔祭拍攝技巧大同小異，受到明暗差異影響，暗處看起來很搶眼，使用閃光燈也沒有用。解決之道與拍攝睡魔祭時相同，只要注意暗部比例即可。話說回來，睡魔祭的神轎本身很特別，將焦點放在神轎上就能拍出各種畫面，但水燈無法創造相同效果。不如利用水燈填滿畫面更能拍出熱鬧場景。

「有待加強」就是基於這個想法拍攝的照片，可惜水燈太小，看起來跟米粒差不多。暗部比例過多也讓畫面拖泥帶水。

「還差一點」則是以廣角鏡頭聚焦水燈，構圖比例相當好。可惜無法表現出天空與地面的質感，反而讓照片看起來很單調。拍攝這類場景時一定要注重暗部處理才不會失敗。

▶ 構圖重點

1 一整排水燈構成 S 形
構圖，取景時以突顯
S 線條為基準。

2 盡可能排除會讓畫
面拖泥帶水的天空，
從高角度拍攝。

3 降低快門速度展現
動態的感覺。

正確示範❶

斜線　　相機　　快門
構圖　　角度　　速度
→ P135　→ P141　→ P146

在水燈聚集處
拍出平緩的 S 形構圖

這張照片拍出水燈聚集在岸邊緩緩流動的樣子。以高角度避免
拍到天空，利用變焦鏡頭調整焦距並決定構圖，突顯平緩的 S
線條。此外，使用三腳架拍攝並降低快門速度，也是拍出這個
效果的重點。流動的水燈變成模糊景象，為畫面增添特色。

**相片
資訊** ▶ 手動模式／光圈 F20／快門速度 20 秒／ISO800／自動白平衡／鏡頭 60mm

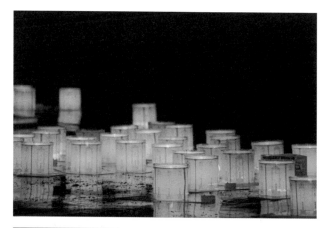

二分法構圖	相機角度	空間演出	望遠鏡頭
▶P135	▶P141	▶P143	▶P150

以望遠鏡頭從低角度拍出整片水燈的感覺

利用望遠鏡頭的壓縮效果，就能拍出水燈重複交疊的情景。從可以拍到水燈正面的角度拍攝也是重點所在。雖然漆黑天空的比例較多，但因為水燈呈現出十足的分量感，成功避免拖泥帶水的感覺。更重要的是，選擇簡單的二分法構圖，反而更加突顯水燈的細膩光線。

相片資訊 ▶ 手動模式／光圈F5.6／快門速度 1/60 秒／ISO3200／自動白平衡／鏡頭 255mm

垂直水平線構圖	相機角度	望遠鏡頭
▶P136	▶P141	▶P150

以橫拍水燈為前景再以人物為背景營造元素豐富的畫面

這張照片也是在水燈聚集的地方拍攝的，大小不同的水燈排成橫列做為主題，並讓放水燈的工作人員在左後方入鏡，形成可充分傳達現場氣氛，又具有景深的畫面。想拍出具有一致性的畫面時，橫列構圖是很有效的構圖方式。從高角度拍攝可輕鬆表現立體感。

 相片資訊 ▶ 手動模式／光圈F3.5／快門速度 1/30 秒／ISO1600／自動白平衡／鏡頭 70mm

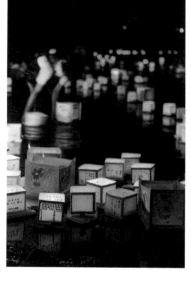

利用線條和相機角度表現水燈聚集的感覺

拍攝施放水燈的場景時，一定要找到水燈聚集的地方。

此時不妨以構圖型態為基準，尋找最適合的拍照地點。舉例來說，若能利用從前方往後流動的成排水燈，建構斜線構圖或曲線構圖，就能拍出生動畫面。此外，相機角度也很重要。「正確示範1」與「正確示範3」都是從高角度拍攝水燈；「正確示範2」則是配合水燈降低相機高度，所有照片皆縮短了相機與水燈的距離，避免拍入多餘的地面和天空。

此外，望遠鏡頭是拍攝這類場景最好用的工具。使用望遠鏡頭的目的不只是聚焦水燈，重點在於壓縮效果。壓縮效果可以消除遠近感，並讓水燈交疊在一起，呈現更豐富、更有分量感的畫面。此外，針對小範圍取景也能輕鬆調整暗部比例，在這次的場景中可發揮很大的效果。

應用重點

施放水燈的拍攝技巧
有助於形成構圖

以手拿相機的方式
拍攝施放水燈的場景

提高 ISO 感光度，利用高速快門拍下動作瞬間。面對這類場景時，以手拿相機的方式拍照較為輕鬆。站在畫面看起來較立體的角度，利用燈光形成斜線，發揮畫龍點睛的效果。ISO 感光度設定在自動模式，相機便會配合現場光線設定最適度的數值，可說是拍攝這類場景最好用的秘密武器（請參照 P157）。

 快門優先模式／光圈 F5 ／快門速度 1/80 秒／ISO 自動（3200）／自動白平衡／鏡頭 180mm

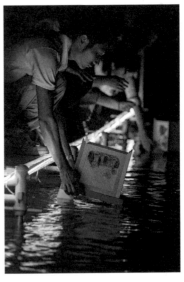

拍攝時
應注意時間

這張是太陽西下後拍攝的照片。這段時間可以隱約拍到周遭環境，以手拿相機的方式拍出水燈光線。若在此之前拍攝，周遭環境過於明亮便無法拍出水燈的亮度。一般來說這類場景很難拍出層次感，若想融入周邊景物，或像範例一樣拍進人物，請務必掌握這段時間。

 快門優先模式／光圈 F5.6 ／快門速度 1/80 秒／ISO 自動（1600）／自動白平衡／鏡頭 180mm

➡ 總結

1 調整相機角度與焦距，避免畫面中的暗部比例過高。

2 選擇水燈聚集處，發揮線條效果。

3 結合高感光度與高速快門，即可輕鬆拍出好照片。

注意手震模糊的效果
找出最適合的取景角度

基本上水燈是在水面漂流的物體，拍攝時一定要拍出水燈的流動感。提高 ISO 感光度並加快快門速度，即可拍出效果較好的照片。若拍攝像「正確示範 1」這類不會流動的水燈，可以不動的水燈為主軸，使用三腳架與低速攝影功能，讓其他流動的水燈產生模糊效果，形成強烈對比。除此之外，建議手拿相機拍攝，可以拍出被攝體最自然的狀態。唯一要注意的是，使用望遠鏡頭聚焦遠處景物時，使用三腳架最省事，無需在意手震，可專心拍照。

Part 4

擺脫固定構圖！

建立構圖的
四大範例
～實踐篇～

前面介紹了許多不同場景的構圖範例，大多數「正確示範」的照片都是經歷許多過程才拍出最好的畫面。尤其像本書範例以構圖為主軸拍照時，必須一邊拍照一邊感受現場景致，才能完成理想照片。有鑑於此，本章將從第一張照片、完美比例的經典照以及改變視野的「我最愛的照片」依序介紹，詳細解說構圖的演變過程。

主題 1　拍攝盛開的櫻花與壯闊的城堡

拍照小提示 ▶ 晴天時應注意太陽角度
利用順光即可以蔚藍晴空為底襯托城堡

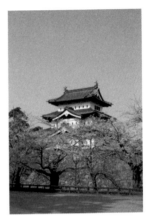

照片 ❷

拉近鏡頭
在前方配置大櫻花樹

利用廣角鏡頭特寫櫻花，拍出震撼場景。將樹幹配置在左邊，為畫面增添動感。可惜櫻花樹擋住城堡，加上受到景深影響，城堡看起來比想像中小，顯得美中不足。

照片 ❶

以全景拍入護城河下方的櫻花

第一張先拍攝城堡全景，下方的櫻花樹也一起入鏡。天空拍多一點就能成功營造開闊感。接著開始走動位置調整焦距，擷取不同場景。

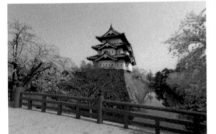

照片 ❸

站在紅橋上拍攝全景

這座可通往中壕的橋是最能拍出壯闊城景的地點，抓緊時間拍下空無一人的瞬間。拍完「照片 2」後找了好幾個地點，最後決定在這裡拍照。雖然成功拍下全景，但櫻花與城堡之間還有空隙，橋下也有多餘空間，畫面感覺有些鬆散。

發揮城堡與櫻花的特色
摸索自己喜歡的表現手法

櫻花是一種適合單拍，也能與其他景物結合的被攝體。結合其他景物可拍出更多元的春季情景，本章範例的城堡與櫻花就是最具代表性的組合之一。可為顏色單調的城堡增添色彩。

拍照時最重要的就是如何將「城堡」與「櫻花」這兩大主題元素配置在畫面裡，拍成完整的照片。換句話說，無論以哪個元素為主題都能營造情境，取景方式更加豐富。櫻花可說是最適合拍攝者摸索出自我風格的被攝體。

首先來看第一張照片。這張照片的天空比例較大，重視以垂直水平線拍攝櫻花樹與城堡。雖然被攝體確實配置在畫面之中，但看起來平淡無奇。第二張則直接拉近鏡頭，聚焦在櫻花樹（照片 2）。此舉是為了消弭第一張的單調感，可惜櫻花樹的氣場過強，相較之下城堡

114

照片 ⑤

直拍並用櫻花補空拍攝城堡

接著再次改變拍照位置，將櫻花放在左邊。左邊的上下方皆配置櫻花，並在右上方留白，形成兼具開闊感與躍動感的畫面。在這個地方拍照，即使將鏡頭拉近也很難在兩側拍到櫻花，因此決定只在一邊配置櫻花，建立構圖。

改從右邊拍照只拍櫻花與城堡

改變拍照位置，在右邊配置櫻花，拉近鏡頭，避開橋的欄杆。這張照片利用城堡與櫻花形成對比構圖。簡化畫面元素即可拍出簡單明瞭的照片。

經典構圖

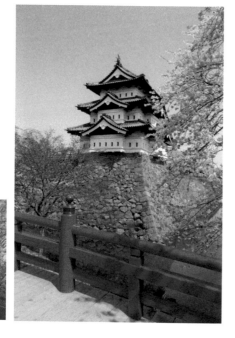

經典構圖
結合城堡、櫻花與紅色欄杆三大元素
拍出比例完美且元素豐富的情境

選擇直拍方式，站在可巧妙結合三大元素的地點拍照。以顏色而言，天空的藍色、櫻花的粉色與欄杆的紅色形成了色彩繽紛的畫面，排除多餘被攝體與空間的拍攝手法，建構出簡單俐落的構圖。這就是入選為經典構圖的原因。

 相片資訊 ▶ 光圈優先模式／光圈 F11／快門速度 1/500 秒／+0.3 曝光補償／ISO400／自動白平衡／鏡頭 30mm

接下來我將改變視野，將主題放在櫻花上。

接下來我將改變視野，將主題放在櫻花上。

張照片選為「經典構圖」，並將這方式結合部分橋面，並決定以直拍櫻花。最後，我決定以直拍法，拍下不同風情的城堡與準後，就能嘗試各種取景方處妝點櫻花。決定好拍照基拍出美麗城堡，還要在空白此時的拍照重點不只要的構圖並耐心取景。找出可突顯櫻花和城堡特色照位置，便以此地為中心，為這裡是最能表現城堡的拍的橋也成為照片重點。我認橋上拍攝（照片3）。紅色壯觀的地點，從通往中壕的接著尋找城堡看起來較

以俐落構圖營造情境
單呈現兩大元素

面，很容易遭遇瓶頸。將城堡下方的櫻花樹放進畫的缺點。從這一點來看，要例就會愈大，這是無可避免城堡，位於前方的櫻花樹比個地點拍照時，鏡頭愈接近顯得渺小，比例失衡。在這

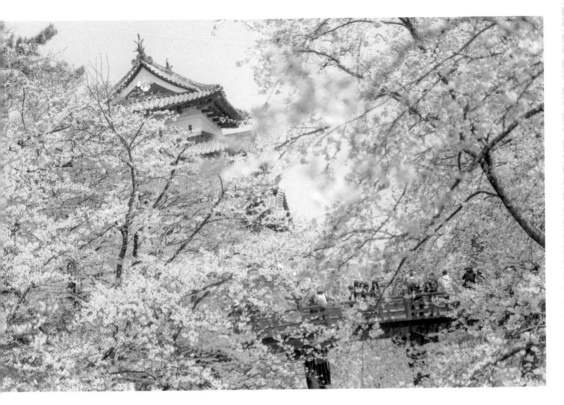

應用❶

隧道
構圖
→ P138

尋找拍照
位置
→ P140

光圈
→ P144

望遠
鏡頭
→ P150

將畫面填滿盛開的櫻花
隱約可見城堡與欄杆，展現萬種風情

我想利用盛開的櫻花營造情境，尋找能將櫻花配置在前方的拍照位置。加上正補償並調整白平衡，增添涼爽感。重點在於城堡和紅色欄杆。將焦距對準欄杆，同時也拍到橋上熙來攘往的遊客，與盛開的櫻花互相輝映，表現熱鬧氣氛。打破垂直水平線，以傾斜畫面展現動感。刻意結合眾多元素，呈現豐富氛圍。

相片
資訊

▶ 光圈優先模式／光圈 F2.8／快門速度 1/1000 秒／＋1.3
曝光補償／ISO400／白平衡色溫設定 4700K／白平衡補
償（M+2）／鏡頭 100mm

▶ 構圖重點

1 畫面前方配置櫻花，從窺視角度取景。

2 尋找可以清楚看到部分欄杆與城堡的拍照位置。

3 調整前方櫻花的入鏡比例，避免櫻花過於繁重。

4 將焦距對準城堡與欄杆。

5 傾斜畫面，展現躍動感。

充分突顯盛開的櫻花
營造壯闊情境

相較於使用經典構圖的照片，以上範例照片進一步強調櫻花的存在感。「應用1」是從遠處拍

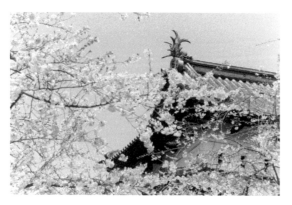

空間演出 ➔P143　望遠鏡頭 ➔P150

應用❷

利用櫻花與鯱營造簡單情境 以望遠鏡頭 拍攝小範圍景色

這張照片也將櫻花配置在前方，在左邊留下空間讓櫻花入鏡，將焦距對準屋頂的鯱肖像，營造簡單情境。像這樣利用望遠鏡頭擷取部分景色也是表現手法之一，而且必須拍攝具有代表性的局部。若拍攝城堡牆面，無法清楚展現特色。這張照片以蔚藍天空做為背景，成為畫龍點睛的重點。

相片資訊 ▸ 光圈優先模式／光圈F11／快門速度 1/640 秒／+0.7 曝光補償／ISO400／自動白平衡／鏡頭 150mm

三分法構圖 ➔P134

應用❸

在傍晚拍攝遼闊的天空 表現空氣感

取景時參考三分法構圖，拍攝遼闊的天空以表現黃昏時的空氣感。受到背光影響成為剪影的櫻花與城堡令人印象深刻，若能將黃昏時段的光影變化融入情境中，即可大幅增加表現手法。

相片資訊 ▸ 光圈優先模式／光圈F10／快門速度 1/500 秒／+1 曝光補償／ISO400／白平衡日陰／白平衡補償（M+5）／鏡頭 50mm

➔ 總結

1 當主題元素有兩項時，應先決定要以哪一項為主。

2 拍攝城堡之類的被攝體時，一定要耐心尋找可以拍出特色的地點。

3 無需拍攝全景，突顯局部也是很好的表現手法。

攝城堡與紅橋，加上一整片櫻花海做為模糊前景，拍出盛大華麗的感覺。基本上其他照片皆以相同概念營造情境，若一心只想「拍攝城堡」，絕對無法發現這些視野。

此外，這三張照片還有另一項特色，那就是只拍攝城堡的局部。說得具體一點，亦即「展現局部特色」。舉例來說，前頁的「照片2」前方也有一大片櫻花，但感受不到拍攝者「想要特別突顯某個部分」的意圖，這是最大的差異。上述照片就是因為清楚強調想要突顯的重點，櫻花才能徹底發揮功能。此外，這些照片構圖時都將焦距對準城堡，成功引導欣賞者的目光，展現自己想要表達的意象。

整合畫面
並拍出旭日東升的模樣

照片❶

從平面角度
精準掌握
三大元素

這張是在寧靜沙灘上等待日出所拍攝的。將太陽配置在畫面左邊較低的位置,注意水平線,建立比例平衡的構圖。某種程度上這也算是經典構圖的一種。

照片❷

在前方融入
地面的被攝體

接著試著將原本在身後的植物當成照片前景拍攝,若能結合形狀明顯的被攝體,拍出來的畫面將更完整,可惜此處的植物不高,無法拍到最好的角度。傾斜的畫面不夠精準,看不出想要表達的重點。

照片❸

注意雲彩變化
拍出遼闊感

隨著太陽往上升,開始出現具有雲彩變化的天空景色。將重點放在天空,以直拍方式增加天空比例,從左下往右上流動的雲朵,加上與雲彩相互輝映且配置在左下方的太陽,建構平緩的放射線構圖,成功營造具有遼闊感的畫面。

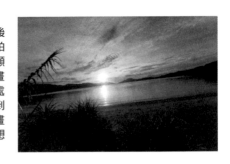

注意時間軸的變化
以開闊視野擷取畫面

拍攝日出與日落時,由於太陽位置偏低,被攝體的模樣變化很快,比白天拍攝時更難捕捉美好瞬間。舉例來說,不只是整體色調與對比瞬息萬變,陰影的呈現方式和天空細節時時刻刻都在改變。海景的變化遠比其他景致複雜,陽光反射在水面上的比例與照射方式也隨時不同。剛剛才拍過的場景,很可能在眨眼之間變化出另一種風情。這就是拍攝日出與日落時最常面對的課題。拍攝者應做好準備迎接自然變化,才能拍出好作品。

「照片1」就是在這樣的環境下拍的第一張照片。結合沙灘、大海和天空三大元素營造情境。雖然感覺有些單調,但構圖並不差。「照片3」以直拍方式拍下遼闊空景,捕捉開始變化的雲彩。直拍可以進一步突顯太陽和雲彩流動。此外,「照片2」將植物配置在前方,但拍得並不出色。若能仔細思考呈現方式,即可拍出更好的情境,傾斜畫面的做法反而增添繁雜印象。

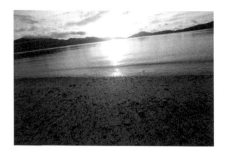

照片 ④

從高角度拍攝，將焦距放在沙灘上

接著稍微變化視野，以沙灘為主角。利用廣角鏡頭從高角度拍攝，即可進一步突顯遠近感，可惜整體缺乏質感，拍出來的風格略顯單調。這張照片的明暗差異過大，太陽拍得太亮，感覺不太平衡。

照片 ⑤

增加大海比例，強調搖曳的水面

將太陽放在偏右的位置，減少天空並增加大海比例。將焦點放在搖曳的海面與耀眼的陽光，為畫面增添分量感。遺憾的是這張照片看起來不夠遼闊，感覺略顯沉重。

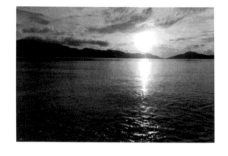

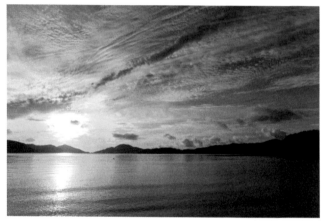

經典構圖

經典構圖
使用等分構圖結合雲彩模樣
拍出比例完美的構圖

拍攝這類場景時，無限延伸的雲彩模樣令人印象深刻。採用三分法構圖拍攝寬廣天空，將雲彩模樣配置在畫面之中。太陽位置和雲彩線條互相牽動，建立穩定構圖。海面波紋也發揮畫龍點睛的效果。最後決定將這張照片選為「經典構圖」。

 相片資訊 ▶ 程式自動模式／光圈 F8／快門速度 1/800 秒／ISO100／白平衡色溫設定 6500K／鏡頭 27mm

注意太陽位置
將焦點放在細膩的雲彩變化

拍攝日出與日落時，太陽的位置也是一大重點。如同第 8 頁的範例照片，只要稍微偏移太陽位置，不要位於畫面中心，就能為照片增添動感。本頁範例的太陽位置大多偏畫面左邊，這就是利用雲朵線條營造情境的結果。總而言之，只要配合雲彩變化決定太陽位置，進而完成構圖即可。將天空配置在畫面中心，更能順利營造情境。

此外，採用經典構圖的照片利用廣角鏡頭呈現大片雲彩，與海面形成三分構圖，拍出簡單情境，可說是充分突顯天空和雲彩特色的取景方法。接下來白雲將愈來愈厚重，隨著時間流逝，地平線上的雲層會變厚，逐漸遮住太陽。構圖時一定要因應現狀，找出不過度依賴天空變化的全新視野。

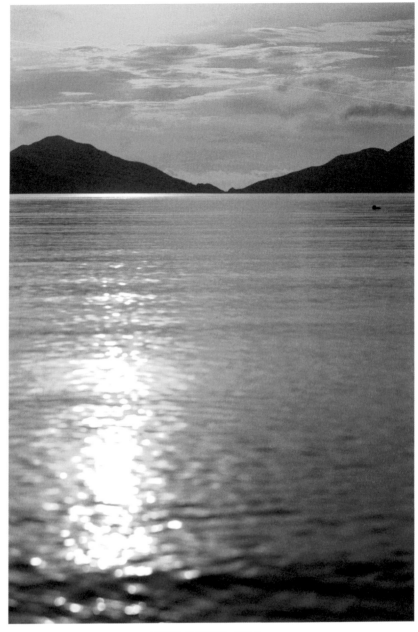

捷徑重點

1. 利用望遠鏡頭的壓縮效果拍出戲劇性場景。

2. 增加大海比例讓畫面更穩定。

3. 鏡頭對準後方島嶼，將海面光輝當成模糊前景使用。

4. 保持垂直水平，建立穩定構圖。

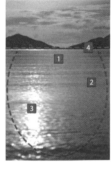

利用減法攝影原則改變受到限制的視野

　　隨著時間流逝，從前頁到這一頁可以發現雲層變得愈來愈厚，因此一定要改變拍攝視野才能拍出好照片。

垂直水平線構圖	相機角度	光圈	望遠鏡頭
➡P136	➡P141	➡P144	➡P150

以海面光輝為重點
拍出在晨曦照耀下的美麗島嶼

隨著白雲愈散愈開，這次使用望遠鏡頭，將焦距對準遠方島嶼拍攝。從低角度大膽拍攝海面，將太陽反射在海面的光輝當成模糊前景，受到壓縮效果的影響，完成充滿戲劇性的畫面。像這樣減少入鏡元素，即可清楚呈現每個被攝體的魅力。

 ► 手動模式／光圈 F5.6／快門速度 1/4000 秒／ISO100／白平衡日陰／白平衡補償（M+1）／鏡頭 100mm

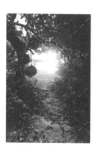

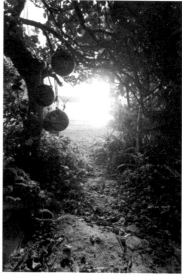

主題 2

應用 ❷
隧道構圖
→ P138

從早晨的特殊光源中發現全新視野

相較於白天的陽光，日出與日落的光線十分強烈，拍出來的照片也會偏黃。只要善用光源特性，就能捕捉到這段期間才有的各種被攝體。這張照片採用隧道構圖表現通往海邊的路。受到強烈背光影響，拍出來的照片充滿夢幻感。

相片資訊 ▶ 程式自動模式／光圈 F8／快門速度 1/100 秒／+1 曝光補償／ISO400／自動白平衡／鏡頭 17mm

應用 ❸

二分法構圖 → P135 ／太陽構圖 → P137 ／減法攝影原則 → P153

利用曝光補償效果突顯想要展現的元素

這張範例照片採用與前頁相同的開闊感，使用負補償減少畫面資訊量，突顯太陽與水面波光。將太陽配置在畫面中心也是重點所在，可進一步強調被攝體。若採用與前頁同樣的明亮度和取景方式，也無法拍出日出時的大自然魅力。透過改變構圖和亮度的做法彌補「平凡性」，反而能留下餘韻，展現更具韻味的景致。

相片資訊 ▶ 光圈優先模式／光圈 F8／快門速度 1/2000 秒／-1.3 曝光補償／ISO100／白平衡色溫設定 6700K／鏡頭 20mm

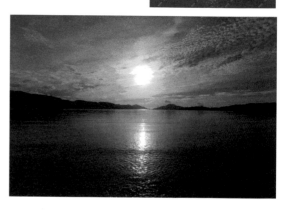

➡ 總結

1 日出與日落的情景變化十分顯著，每一刻都能拍到不同的照片情境。

2 太陽的配置位置相當重要，因應雲彩模樣決定構圖。

3 巧妙運用減法攝影原則即可獲得全新視野。

首先我注意到在太陽照射下顯得波光粼粼的水面，決定以此為題材，拍出與「經典構圖」截然不同的情境（應用 1）。

這張照片的重點在於拉近鏡頭，不讓太陽進入畫面之中，排除之前照片中的主題。「應用 2」也是改變視野的最佳範例。只要巧妙運用特殊光源，即可拍出各種情景。「應用 3」刻意拍攝大範圍場景，將太陽放在正中心，降低明亮度拍攝。將容易拖泥帶水的元素拍暗一點，發揮減法攝影的效果，聚焦在太陽與水面波光。順帶一提，「應用 1」的取景範圍也很窄，達到限制主題的目的，減少入鏡元素。

減法攝影原則是突顯被攝體最好用的拍攝手法。即使是拍攝像大海一樣的簡單場景，也能找出可以進一步削減的元素，發揮每個被攝體的魅力，即可從中獲得全新視野。

聚焦通天閣與新世界
拍出充滿活力的街景

拍照小提示 ▶ 街上充滿形狀各異、色彩繽紛的被攝體　注意這些景物即可拍出熱鬧豐富的氣氛

照片❶

拍攝時應注意垂直水平

第一張先拍從商店街拱廊看見通天閣的模樣，拍攝像本回範例這類直線延伸的被攝體時，一定要注意垂直水平線。注意這件事才能建立穩定構圖，可惜前方的汽車破壞畫面。

照片❸

巧妙運用
拱廊與道路線條

接著嘗試將通天閣放入拱廊之中。廣角鏡頭進一步突顯出地面的影子、道路以及拱廊形成的多個線條，為畫面增添開闊感。可惜通天閣拍得較小，使前方空間顯得拖泥帶水。

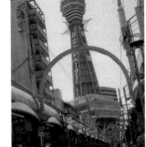

照片❷

排除多餘景物
傾斜畫面展現動感

這張照片的鏡頭比「照片1」近，避開前方破壞畫面的多餘景物。利用道路線條營造對角線構圖，同時傾斜畫面增添動感。儘管如此，這個場景的拱廊還是拍得太大，無法消除畫面雜亂的印象。

巧妙運用線條
拍攝「有通天閣的風景」

大阪的通天閣與新世界街景是最適合拍照的景點。本回要透過這兩大主題，拍出活力十足的大阪街頭。首先嘗試以通天閣為主，建構畫面。

第一張從可以清楚看到通天閣的商店街拱廊拍攝，汽車與通天閣的配置方式略顯雜亂。經過調整後拍出的「照片2」，成功展現震撼氣勢。「照片3」利用廣角鏡頭的遠近感，融合拱廊的弧度與商店街線條。雖然通天閣拍得有點小，但完美的線條配置讓畫面活了起來。

話說回來，這些照片都欠缺熱鬧風格，內容顯得有些單調，畫面元素也不夠豐富。以照片來說，若能在可以突顯通天閣氣勢的地方拍攝，較容易拍出理想作品。為了拍出通天閣的壯闊感，決定前往充滿彩色招牌和熱鬧店面的新世界取景。

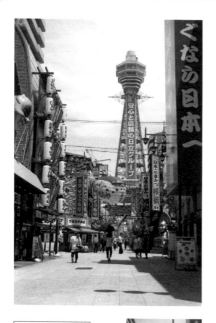

照片 ❹

以橫拍方式
結合元素

接著來到新世界的主街道，在這裡可以拍出熱鬧街景。第一張照片採用橫拍，完整拍入通天閣。兩邊的被攝體雖然很有特色，但入鏡方式不夠精準，加上沒有拍到地面，畫面缺乏穩定度。

照片 ❺

利用廣角鏡頭
強調遠近感

廣角鏡頭將周邊元素拍得氣勢十足，可惜通天閣太小，道路空間也過大。如果路上人潮很多，就能拍出另一種感覺。

經典構圖

經典構圖
限定入鏡元素
利用三分法構圖巧妙結合主題

最後回到「照片5」的位置，稍微改變拍攝角度，將具有代表性的主題通天閣拍大一點，鎮住整個畫面。這就是本回的「經典構圖」。減少道路比例，避免畫面拖泥帶水也是重點所在。

相片資訊 ▶ 光圈優先模式／光圈 F4／快門速度 1/2000 秒／+0.3 曝光補償／ISO100／自動白平衡／鏡頭 50mm

照片 ❻

改成直拍融入所有元素

為了拍下整座通天閣，往後退一點，以直拍方式連同道路一起入鏡。直長形的被攝體最適合採用直拍表現，較容易營造完美構圖。

充分展現通天閣底下的新世界熱鬧氣氛

新世界的主要道路就在可以欣賞通天閣的位置，在這條街上拍攝，可以同時拍到新世界特有的熱鬧街景與通天閣。

「照片5」就是從主要道路拍攝的照片。矗立在中央的通天閣顯得氣勢磅礴。拍攝這類場景時，通天閣與地上景物的比例是重要關鍵。「照片6」利用廣角鏡頭強調遠近感，可惜通天閣的印象並不強烈，店面情景反而搶走通天閣的風采。最後決定參考「照片5」的位置，拍攝經典構圖的照片。

將鏡頭稍微拉近通天閣，利用三分法構圖創造空間，注意垂直水平線建構比例均衡的構圖。這張照片其實已經很完美，仔細欣賞現場景致之後，接下來我想進一步突顯街道兩邊的獨特氣氛。不以通天閣為主題，將焦點放在新世界街景上。



大膽切割通天閣
聚焦商店招牌表現活力街景

應用①

尋找拍照位置 → P140　光圈 → P144　加法攝影原則 → P152

暫時放下「拍攝完整通天閣」的主題，盡情嘗試大膽的取景方法。這張範例照片利用望遠鏡頭的壓縮效果，使商店招牌層層交疊，營造熱鬧且充滿活力的空氣感。若要完整拍下通天閣，畫面空間會像「照片4」一樣拖泥帶水，打破整體平衡。只讓部分通天閣入鏡，即可營造層次十足的構圖。

相片資訊　光圈優先模式／光圈 F9／快門速度 1/200 秒／＋0.3 曝光補償／ISO100／自動白平衡／鏡頭 100mm

突顯豐富元素
排除多餘空間

前頁照片的內容配置得井然有序，上方的「應用」照片則將拍照重點放在「豐富的景物」上。通天閣不是主題，而是與其他景物相同的照片元素，表現出熱鬧的街頭感。

在運用兩大拍攝技巧時，豐富的景物可以展現出密集感，其

▶ 構圖重點

1. 利用望遠鏡頭的壓縮效果重疊景物，營造熱鬧氣氛。

2. 只拍入通天閣的柱體，填滿多餘空間。

3. 刻意拍攝顏色鮮豔的被攝體。

斜線構圖 ◆P135	尋找拍照位置 ◆P140	相機角度 ◆P141	廣角鏡頭 ◆P149

應用❷

利用廣角鏡頭從低角度
拍攝震撼性十足的全景

從低角度改用廣角鏡頭，加上橫拍方式拍出震撼性十足的情景。前方人物與頭上的裝飾品發揮畫龍點睛的效果，穿過建築物之間即可窺見通天閣的構圖也是焦點所在。如果遮住通天閣，就會明顯減弱這張照片的趣味性。建築物的線條讓畫面動了起來。

相片資訊 光圈優先模式／光圈 F8／快門速度 1/500 秒／ISO100／自動白平衡／鏡頭 17mm

應用❸

斜線構圖 ◆P135	相機角度 ◆P141	直拍 ◆P142	廣角鏡頭 ◆P149	加法攝影原則 ◆P152

從抬頭往上看的角度
讓元素填滿畫面

這張照片的拍攝手法與「應用 2」一樣，將鏡頭拉近頭上的裝飾品，從低角度往上拍。受到遠近感的影響，拍出震撼性十足的街景。傾斜畫面也是重點所在。如此即可讓斜線更明確，建構出充滿動感的場景。此外，這張照片也拍到了通天閣，讓欣賞者的視線往後方移動。

相片資訊 ▶ 光圈優先模式／光圈 F8／快門速度 1/250 秒／+0.7 曝光補償／ISO100／自動白平衡／鏡頭 20mm

➡ 總結

1 拍攝如通天閣般具有代表性的被攝體時，一定要注意其與地面風景之間的比例。

2 善用鏡頭效果，利用加法攝影原則展現密集感，即可輕鬆拍出街頭的熱鬧氣氛。

3 不只講究鏡頭，還要調整鏡頭與被攝體的距離，並花工夫改變相機角度。

中之一是利用望遠鏡頭的壓縮效果（應用 1）；另一種則是以廣角鏡頭強調遠近感，同時「排除多餘空間」（應用 2／應用 3）。

與前頁的「照片 5」與「照片 6」互相比較，即可清楚感受到後者的技法。「應用 2」和「應用 3」改變相機角度，成功排除容易拖泥帶水的多餘空間。換句話說，就是使用了加法攝影原則。

利用各種例照片中，通天閣的震撼性皆不如「經典構圖」。此外，上述範例照片中，通天閣的震撼性皆不如「經典構圖」。這是拍攝重點。

每張照片的通天閣都扮演相當重要的角色。將通天閣當成眾多元素之一，為畫面增添「分量感」。

營造幻想氣氛 拍攝美麗燈飾

照片❷

以直拍方式 拍下特定被攝體

將焦距對準天鵝擺飾，連同後方建築物一起入鏡。如在白天拍攝，整體構圖可說是四平八穩，但晚上拍攝只會看到一片漆黑，反而讓畫面看起來拖泥帶水。拍攝燈飾時一定要盡量避開黑暗的夜空。

照片❶

拍攝全景並與樹木一起入鏡

先拍一張試試效果。由於此處燈飾不多，暗部看起來較明顯，給人缺乏焦點的印象。取景方式也略顯雜亂。從遠處拍攝突顯主題，較容易拍出理想畫面。

照片❸

利用望遠鏡頭擷取有燈泡裝飾的陸橋

根據前兩張照片的構圖，利用望遠鏡頭拍攝燈飾密集的景點，同時排除黑暗的夜空。光點巧妙地重疊在一起，看起來光鮮亮麗。過度重視燈飾的結果，反而減弱了陸橋的主體性。若能注意線條，效果會更好。

拍攝燈飾也要注意暗部才能建立好的構圖

這些照片都是在燈飾節拍的。不只是裝飾在街道上的各種燈飾令人炫目，在活動場地內的整片燈飾更是壯觀，鋪滿整個活動場地的燈飾造景雖然充滿魅力，但燈飾不如想像中密集，很難拍出令人感動的畫面。若不假思索地拿出廣角鏡頭拍攝，反而容易突顯燈飾之間的空間，給人零零落落的感覺。

從這一點來看，望遠鏡頭是最實用的工具，利用壓縮效果即可增加畫面的厚實感。

此外，暗部的處理方式也很重要。之前解說祭典和放水燈時曾經提過的拍攝技巧，可以完全套用在燈飾上。畫面裡的暗部太多，會使照片看起來拖泥帶水。以「照片1」和「照片2」為例，沒有燈飾的地面與漆黑夜空讓整張照片顯得陰暗，感覺很沉重。選擇如「照片3」有成片燈飾的遼闊地點

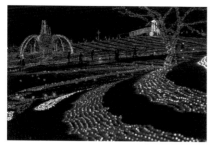

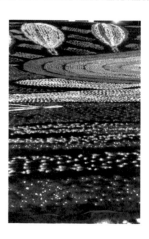

擷取燈飾的局部場景拍出有趣圖案

未經思考拍攝燈飾的結果，會讓照片顯得單調，因此刻意只拍上半部圓形圖案，建構層次感十足的畫面。像這樣將特定圖案當成主題，即可利用有趣造型表現各種風格。

讓燈飾線條為畫面增添特色

強調前方曲線構成畫面。這張照片拍入了兩條線，成功展現遼闊感。可惜沒有燈飾的暗處太多，畫面看起來有些沉重。左上方的燈飾噴泉與右上方的樹木也很出色，但呈現方式不夠精準。如將主題限定在燈飾噴泉，再改變拍照位置，絕對能拍出更好的照片。

經典構圖

經典構圖以燈飾噴泉為主題拍出令人印象深刻的燈飾場景

從正面取景燈飾噴泉，並在畫面下方填滿各種燈飾，增加地面比例就能營造具有震撼性的畫面。注意垂直水平線，採用簡單明瞭的構圖也是重點所在。減少暗處比例，避免畫面拖泥帶水。由於畫面具有穩定感，因此選為經典構圖。

 相片資訊 手動模式／光圈 F11／快門速度 0.3 秒／ISO800／自動白平衡／鏡頭 100mm

拍攝，構圖時盡可能避開天空，就能輕鬆營造情境。

以具有代表性的景物為主題，淡化暗部的單調感

拍攝有具體造型的燈飾，就能讓畫面呈現遼闊感。說得簡單一點，燈飾是「光的模樣」。將焦點放在光上，不僅沒有立體感，也毫無趣味可言。拍攝具有代表性的景物才能增加表現力。「照片 2」與「經典構圖」就是最典型的範例。

「經典構圖」以活動場地內最搶眼的燈飾噴泉為主題，解決了畫面單調的問題。

順帶一提，燈飾的另一個特色就是容易創造線條，可輕鬆建構斜線構圖、曲線構圖與垂直水平線構圖。上方三張範例照片就是利用線條建立構圖，不過，過度依賴線條反而會限制照片概念。下一頁我將拋開線條束縛，介紹幾個隨心所欲的拍攝範例。

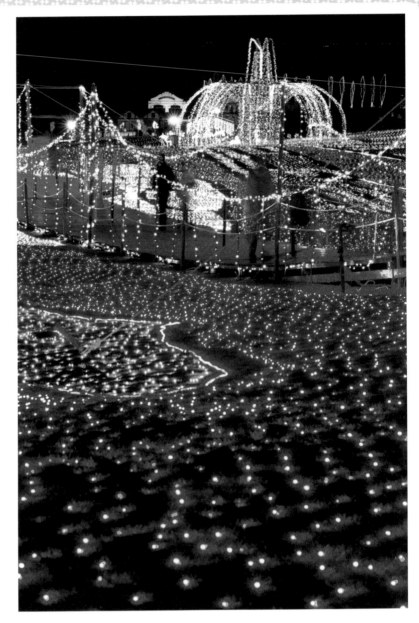

▶ 捷徑重點

1 從可以同時看見橋與噴泉的地點拍入豐富元素，擷取熱鬧氣氛。

2 模糊人影展現動態感。

3 以三分法構圖簡單區分元素。

4 利用三分法構圖增加地面比例，進一步強調燈飾造景。

5 避開會讓畫面顯得散漫的天空。

以遊客來來往往的橋面為主題
為燦爛燈景增添豐富情感

清楚區分主題與副主題營造具有厚實感的畫面

誠如前頁所述，拍攝造型明顯的燈飾即可增加表現手法。「應用1」的主題是橋、橋上行人以及後方的燈

三分法構圖	尋找拍照位置	快門速度	望遠鏡頭
▶ P134	▶ P140	▶ P146	▶ P150

這張照片最大的特色就是畫面裡的元素。找出可同時拍到陸橋與燈飾噴泉的地點，模糊往來於橋上的遊客身影，拍出風格獨具的照片。畫面中的元素愈多，燈飾看起來愈華麗。此外，減少天空比例並增加地面佔比，突顯藍色燈飾的印象。採用簡單明瞭的構圖，以平緩的三分法構圖將元素分成上下區塊也是成功的關鍵。

 ▶ 手動模式／光圈 F11／快門速度 0.6 秒／ISO800／自動白平衡／鏡頭 100mm

應用❷

| 相機角度 ➡ P141 | 光圈 ➡ P144 | 望遠鏡頭 ➡ P150 |

使用模糊前景
營造深刻畫面

拍攝燈飾造景時，具有明顯造型的燈飾作品可以套用各種取景方式。這張照片從低位拍攝，模糊前方景物，將焦距對準後方汽車，窺視的感覺令人印象深刻。畫面下方保留的空間也很出色。只要善用模糊前景，就能拍出效果十足的燈飾照片。

 ▶ 手動模式／光圈 F2.8／快門速度 1/20 秒／ISO800／自動白平衡／鏡頭 100mm

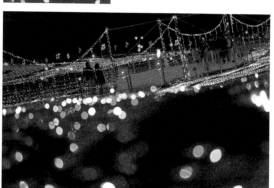

應用❸

| 相機角度 ➡ P141 | 光圈 ➡ P144 | 望遠鏡頭 ➡ P150 |

大幅傾斜畫面
破壞構圖並從自由角度取景

這張照片與「照片 3」的場景相同，不過是在不同時間拍的。換句話說，照片內容是一樣的。這張照片從低角度拍攝，前方有一大片模糊前景，並採用傾斜畫面。拍出來的成品印象與「照片 3」截然不同。跳脫既有規則與觀點，就能拍出意想不到的有趣照片。

 ▶ 手動模式／光圈 F2.8／快門速度 1/25 秒／ISO800／自動白平衡／鏡頭 100mm

➡ 總結

1 拍攝時要注意暗部，減少天空比例。

2 燈飾最重要的就是具有概念性的被攝體。

3 活用線條的畫面容易表現燈飾造景。

4 利用模糊前景與入鏡元素表現景深。

飾噴泉等具體景物，為畫面增色不少。

「應用 2」是汽車；「應用 3」是紅色的橋，每張照片有一個「明確」的主題。像這樣拍攝具體景物就能透過畫面說故事，呈現令人感動的畫面。

此外，上方範例照片的重點不在線條，也是特色之一。「應用 2」與「應用 3」以模糊前景為情境畫龍點睛；「應用 1」雖然融入了一些線條，但線條發揮了不錯效果，被攝體本身的印象也與線條互相輝映。另一方面，第 127 頁的三張範例照片就是以線條為主題，可惜照片沒有景深，感覺平淡。三張應用照片較為豐富，百看不厭。想拍出充滿戲劇性的燈飾照片，請務必注意營造畫面的重點。

Column
三腳架與構圖之間的關係以及使用方法

拍照時最常用的工具之一就是三腳架。建立構圖時，三腳架也是很好用的輔助工具。不過，一定要慎選使用三腳架的時機。接下來就為各位介紹三腳架的效果與特色。

慎選三腳架

市面上有各種大小不同的三腳架，請務必依照自己的相機大小和被攝體選用適合的產品。方便攜帶與重量都是考慮因素，可以架多高或降多低也是重點之一。此外，如上方照片的三腳架大致可分成腳架和雲台（頭部）兩個部分，功能性愈高的三腳架可以分開添購。購買時請務必當場確認雲台可以操控的角度與方向。

適合使用三腳架的人物照拍攝場景

有些人物照適合手拿相機拍，有些則適合使用三腳架固定相機。這張範例照片是決定好構圖後才拍攝，在這種情形下使用三腳架較方便，可輕鬆變化表情與姿勢，維持相同構圖拍照。

需要微距拍攝時三腳架也很實用

拍攝小花等不容易對焦的被攝體時，三腳架是很實用的工具，可花時間慢慢拍。此外，拍攝小植物時，建議使用高度較低的迷你三腳架，方便從低角度完成拍攝。

三腳架是桌面照的必備工具

在家裡拍攝餐桌上的美食照時，三腳架可發揮極大功效。既可避免手震，又能幫助建立構圖。

配合自己的拍照風格適才適所區分使用

三腳架的用途主要可分成兩大項，第一是避免手震。不只是需要提高攝影的精密度，例如拍攝夜景或燈飾時適用；想要模糊會動的被攝體，例如瀑布、往來行人時也很實用。另一項用途就是協助構圖。想找出更能突顯眼前被攝體的構圖時，不妨好好發揮三腳架的功能。

舉例來說，拍攝桌面照（美食照、生活雜貨照等）、建築物和自然風景時，以三腳架固定相機較容易配置元素，還能確認是否拍入多餘景物。

另一方面，使用三腳架的缺點就是無法隨心所欲地拍照。街拍就是最好的例子。為了講究構圖而架設三腳架，決定性的瞬間早就在拿

出三腳架的時候溜走了，也很容易打亂拍照節奏。拍攝自然風景也是同樣的道理。不使用三腳架較容易拍出當下的「新鮮度」。重點在於一定要自行判斷現在要不要使用三腳架，以手拿相機的方式是否較容易拍出理想照片？不要認為別人使用三腳架，自己就應該用，只在自己需要時使用才是最重要的事情。

卷末

形塑構圖
十四個
基本法則

一邊拍照一邊構思構圖時，
一定要先了解基本的拍攝手法與構圖傾向，
這一點相當重要。
本章將針對使用頻率較高的構圖型態和特色、
構圖與各種攝影技巧之間的關聯性依序解說。
不妨對照前頁所有範例照片，參閱本章內容。

何謂注意構圖？

拍攝全景

這是我到竹富島旅行時發現的日本傳統家屋。我拍攝的是全景，但這個場景有很多種取景方式。從拍攝方法不難看出拍攝者對於眼前風景的感受。

將焦點放在
特色十足的屋頂上

有風獅爺鎮守的紅色屋頂特色十足，在前方配置盛開花卉，完成取景。在鮮豔屋頂與花卉色調的影響之下，讓照片更添華麗感。

鏡頭對準盛開
在石牆上的美麗花朵

由下往上拍攝盛開在石牆上的美麗花朵，感覺十分遼闊。這是手拿相機才能找到的獨特景致。

以家屋的屋頂為背景
拍下美麗的綠色樹木

這次以樹木為拍攝主題。背景是家屋的紅色屋頂與藍色天空，形成絕妙特色。如果沒有拍到屋頂，就只是一棵「樹」而已；加入特色十足的屋頂後，看起來就像是「位於南國的樹木」。

構圖是為了反映拍攝者受到感動的情境以及想要傳達的意象

構圖之於照片是絕對不可或缺而且必然要處理的要素，我們無法將看到的一切拍成照片，唯有將被攝體放進有限的「框架」裡才能拍成照片。換句話說，在觀景窗裡看到的景物才是最後拍成照片的內容。思考構圖時，一定要先了解這個基本前提。無論在什麼情形下拍照，儘管程度不同，都必須思考構圖的問題。

說穿了，運用在照片上的構圖技巧就是一種探究自己的內心，了解自己如何看待被攝體，而且如何表現的行為。完成這個過程才能清楚看到自己想拍的景物，也能增加自己的視野。這個行為也能讓我們思考「要如何拍攝，才能將令自己感動的景物傳達到別人心中」。反過來說，從構圖的形塑方式可以看到拍攝者內心的真正想法。從這一點來看，當各位看到自己喜歡的照片時，不妨從「構圖的觀點」欣賞這

一眼就能看出
不注意構圖的照片

大多數感受不到意象的照片，都是沒有注意構圖的
結果。欣賞者很難從照片中看出拍攝者想說的話。
好好注意構圖就能直接找到自己想要表現的意象。
從這一點來看，注意構圖真的是很重要的關鍵。

不被構圖束縛
享受不觀景的樂趣

不觀景的意思就是，不先從觀景窗
或液晶螢幕查看影像就直接按下快
門。完全憑直覺拍照，容易拍到令
人驚喜的畫面。每次都要先看觀景
窗或液晶螢幕的習慣，會讓我們只
在某些情形下才拍照，因此不觀景
可以獲得前所未有的嶄新視野。既
然不注意構圖，乾脆隨興一點，盡
情享受拍照樂趣。

注意構圖後再擺脫構圖

一開始就不注意構圖的照片，與注意構圖後再擺脫構
圖的照片，內容截然不同。這張照片裡的三輪車被裁
掉一半，乍看像是不小心拍到的，但所有景物都只拍
一半的手法，反而突顯地面黃花。擺脫構圖也是一種
形塑構圖的方法。

眼前的感動拍成照片的「偉大
工具」而非代表了「一切」。
品。請務必謹記構圖不過是將
架，也能拍出打動人心的作
縛。偶爾擺脫現有的構圖框
圖的概念，但千萬不能被它束
忘卻拍照的初衷。心中要有構
講究形塑構圖的方法，會讓人
限制拍攝者的取景方式。一味
容易學習的課題，但它也容易

另一方面，雖說構圖是很

始接觸攝影的人，最適合用來
精進攝影技巧的訓練方式。

當重要。注意構圖可說是剛開
何人都能輕鬆挑戰。這一點相
與照片的相關知識和技術，任
礎概念，不需要深入了解相機
何將被攝體放入畫面中」為基

大多數構圖技巧都以「如

很重要
不受構圖束縛的靈活度也

技巧的新體驗。
幫助你在拍照時發現各種提升
線條？不斷思考這些問題，能
到垂直水平線？對方如何處理
主題是什麼？拍攝者是否注意
張照片哪一處令你感動。它的

最具代表性的構圖型態

運用線條組合畫面

地面、白雲與天空形成平緩的三分法構圖，範例使用的是橫線，亦可運用直線組合畫面。

利用交點組合畫面

將主題的花卉放在直線與橫線的交點上，三分法構圖的四個交點是最適合配置被攝體的位置，可拍出穩定畫面，也能有效表現空間。

利用線條與交點組合畫面

有時也可以像這張照片一樣，同時運用線條與交點。拍攝背景工整的人物照時，這是最好用的構圖技巧。

體系化的構圖法則

構圖型態指的是利用頻率較高的典型構圖參考範例。其中大多利用線條構成，從這一點來看，只要在畫面中找到可以成為軸心的線條，就能輕鬆套用構圖型態。接下來為各位介紹最具代表性的十三種構圖型態與其特性。

三分法構圖

係指利用直線或橫線將畫面切成三等分，或以線條相交的交點為構圖參考的構圖法。在為數眾多的構圖型態裡，這是最好用的一種。

最典型的範例就是大海等自然風景。例如以三分法構圖為基礎，放大天空比例拍出遼闊感，或是增加地面分量，為畫面增添穩重感。另一方面，拍攝主題明確的被攝體時，亦可活用線條與交點。尤其遇到可以充分利用的空間，只要將主題配置在交點上，就能完成比例完美的畫面。三分法構圖最適合運用在人物照和桌面照。

二分法構圖

可以簡單又巧妙地配置被攝體

以將畫面直向或橫向對切的線條為主軸，營造情境的構圖法即為二分法構圖。從風景中找出一條線，將其視為對切畫面的線條運用，組合元素。整體而言，二分法構圖最大特色就是可以創造穩定畫面，拍攝元素較少的自

然風景或街拍時最好用。

此外，想盡力簡化繁雜情景時，二分法構圖也是最有效的方法。在填滿被攝體的場景中找出做為主軸的線條，就能統整畫面元素，拍出具有一致性的風格。反過來看這項特性，當被攝體過於單調，就會淡化照片給人的印象。使用二分法構圖時，請務必結合個性較強烈的被攝體。

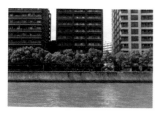

以切割畫面的橫線營造情境

這是最具代表性的使用方法，利用天空和屋頂將構圖切割成二等分。當景物中有一條明顯線條，就能輕鬆建構二分法構圖。

使用二分法構圖簡化元素

將樹木線條當成二分法構圖的切割線，巧妙配置河川與建築物。畫面元素很簡單時，這是最有效的構圖型態。

斜線構圖

可以創造韻律感和躍動感最大的魅力就是方便好用

這是在畫面中以斜線突顯景物的構圖法。照片中的斜線愈多，愈能創造動感十足的震撼畫面。舉例來說，拍攝建築物或街景時，只要套用斜線構圖就能展現立體感，拍出遼闊景致。

此外，斜線構圖最適合搭配

廣角鏡頭。既可強調遠近感，斜線又能創造景深，建構出充滿活力的場景。

順帶一提，對角線構圖很接近斜線構圖。此構圖法是在畫面裡創造對角線，並將被攝體配置在對角線上。其特性也是展現躍動感和立體感。最適合運用在道路或河川等景深較深的風景。

利用斜線表現立體感與躍動感

利用玻璃窗的直線創造斜線構圖，最適合套用在傾斜畫面。

對角線構圖可為畫面增添活力

畫面裡的棧橋形成平緩的對角線構圖。不僅容易表現景深與遼闊感，整體來說，也是最能創造震撼性的構圖型態。

垂直水平線構圖

此外，此構圖法的最大特性就是運用多條線，將焦點放在被攝體的造型上，同時營造情境。

舉例來說，拍攝高聳入天的樹木時，採用垂直水平線構圖，就能輕鬆突顯造型特色與連續性。不過，一定要極力排除阻礙連續性的其他元素。拍入風格不同的被攝體，會削弱垂直水平線構圖的效果。

不只適用於一條線　結合多條線也很有趣

這是使用垂直或水平線條結合元素的構圖法。強調垂直水平線可以營造穩定且出色的畫面，還能提高思考構圖時最基本的「平衡感」。第8頁的自然風景就是使用垂直水平線構圖最經典的範例。

利用橫線創造垂直水平線構圖

利用層層交疊的波狀岩線條創造垂直水平線構圖，保持水平就能增加穩定性。

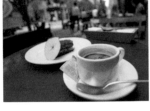
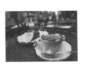

利用直線創造垂直水平線構圖

以直線為基準拍攝風格獨具的高樓大廈。想突顯眼前景致的圖像性，垂直水平線構圖是最好用的構圖型態。

曲線構圖

十分接近曲線構圖，那就是S形構圖。拍攝者從可以強調S線條的角度拍攝，營造開闊感，最常套用於蜿蜒道路或河川上。整體而言，曲線構圖的特性就是曲線數量愈多，愈能拍出遼闊的感覺。相對於以營造震撼性為主的斜線構圖和對角線構圖，在某種程度上，曲線構圖可說是能與其分庭抗禮的構圖法。

可輕鬆營造　柔和的開闊感

這是利用曲線建構畫面的構圖法，可為畫面增添柔和氣氛。最常使用曲線構圖的場景就是拍攝甜點或餐具等，帶有圓弧外形的被攝體時。巧妙利用被攝體的外形，既可融入柔和氣氛，也能突顯造型趣味。

此外，還有另一種構圖型態

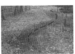

活用曲線創造遼闊空間

利用咖啡杯、盤子與桌面建立曲線構圖，畫面裡的曲線愈多，愈能創造遼闊空間。

在林道套用S形構圖表現情感

利用林道形成S形構圖，拍攝蜿蜒道路時，只要突顯S線條，就能輕鬆展現被攝體的魅力。

三角構圖 △

只要運用得宜
就能提升畫面的平衡感

三角構圖的魅力就是可以突顯景深與遼闊感，利用廣角鏡頭強調遠近感，為畫面增添氣勢。後者也具有相同效果，最適合拍攝觀光勝地的畫面。利用邊緣往外擴的三角構圖配置建築物，即可拍出穩定的三角線條營造情境；另一種是建構平緩的三角形，則是建構平緩的三角形，則是建構平緩的三角形，用途相當寬廣。

此為基準組合元素的構圖法。

找出畫面裡的三角線條，以此為基準組合元素的構圖法。

三角構圖的運用方法基本上分成兩種：一種是利用畫面中明確的三角線條營造情境；另一種則是建構平緩的三角形，並將被攝體配置在三角形裡。前者最大

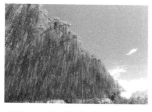

利用三角線條表現景深

這是利用藤花建構的三角構圖。如同範例參考構圖型態，就能發現新的取景方法，成功營造深邃的畫面。

將建築物配置在三角形裡

利用五重塔和前方櫻花打造三角構圖，這種構圖型態能巧妙配置風景，發揮效果。

太陽構圖

可直接營造主題情境
是最簡單的構圖法

另一方面，方便好用也是太陽構圖最大的盲點，許多人想也不想地就用太陽構圖拍照，反而拍出「構圖失敗的照片」。重點在於拍攝者是否經過思考才採用太陽構圖。不假思索地採用太陽構圖，和了解其特性才使用太陽構圖，拍出來的照片截然不同。

許多採用太陽構圖的範例照片，讓各種場景栩栩如生，發揮極大影響力。

這種構圖法可將被攝體配置在畫面中，直接呈現主題。拍攝主題明確的場景時，這是最有效的構圖法，大多運用在人物照、拍攝動物和靜物時。本文也介紹許多採用太陽構圖的範例照片，慎選使用場合就能充分發揮構圖的效果。

套用在元素簡單的場景最有效

太陽構圖是最適合套用在簡單場景的構圖型態，只要運用得宜，即使鏡頭放遠一點也能突顯被攝體。

可突顯主題明確的被攝體

拍攝人物等主題明確的場景時，太陽構圖是最能發揮效果的構圖法。千萬要避免濫用，才不會拍出單調平凡的照片。

對比構圖 □△

讓被攝體互為對比
賦予明確角色

對比構圖讓被攝體的外形、顏色與元素互為對比。其最大特性就是利用每個被攝體的關係表現情境。其最大特性就是利用各種被攝體建立構圖，運用範圍相當寬廣。此外，對比構圖也能幫助拍攝者發現全新觀點。不知道該如何配置元素時，請先確認是否存在可以互為對比的其他景物。多加運用有助於增加取景方式。

以被攝體為對比元素
這是利用城堡與櫻花形成的對比構圖。兩者皆為地位相等的主題。

利用顏色與形狀互為對比
車輪的大小、綠色和白色皆為對比元素，營造出風格一致的畫面。

放射線構圖 ※

利用往四面八方擴散的線條
強調開放感和神秘性

這是利用放射狀線條營造情境的構圖法。最明顯的特色就是為畫面增添遼闊感。拍攝從樹木或雲間灑下來的陽光時，最常使用這項構圖法。放射線的中心點應放在畫面何處，是放射線構圖最重要的關鍵。舉例來說，將中心點放在畫面下方，讓放射線往上擴散，就能拍出遼闊場景。因此，運用時請務必注意中心點位置。

可讓空間看起來更開闊，最常使用這項構圖法。放射線拍攝從樹木或雲間灑下來的陽光時。

從畫面中心往外擴散
利用樹木線條形塑放射線構圖，為畫面增添遼闊感。

放射線往上擴散
光芒也是放射線構圖的經典元素，可突顯莊嚴氣氛。

隧道構圖 ⌂

利用前方與後方的對比
表現場景深度

在主題前方配置另一個被攝體，營造宛如隧道的感覺，即可創造具有景深的畫面。在大多數情況下，後方的被攝體是主題，發揮隧道效果的前方元素即為副主題，此時當成隧道使用的被攝體，便成為突顯主題的重點。此外，不要只靠窗框或洞穴形成隧道，不妨善用模糊前景的效果，利用各種不同被攝體創造隧道。

利用窗框
發揮隧道效果
將前方元素化為剪影即可展現層次感十足的場景，這就是隧道構圖的最大特性。

運用拱廊也很有效
穿透感也是隧道構圖的效果之一，可將焦點放在遠方風景。

對稱構圖

上下左右對稱
即可讓情境更俐落

這是利用被攝體的相似性發揮對稱效果的構圖法。將焦距放在上下或左右對稱的元素上，營造工整情境。結合映照在湖面、海面的倒影，以及地面上的風景，就是最經典的對稱構圖範例。此外，對稱構圖很適合與二分法構圖一起使用。參考將畫面一分為二的線條，建立更穩定的畫面。

利用鏡像突顯對稱感
這是典型的對稱構圖。結合二分法構圖統合元素。

發揮左右對稱的效果
以左右兩邊的相同造型突顯對稱性。左邊的電線杆為不同元素，結合了不對稱構圖。

幾何構圖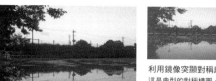

以形狀和線條的
連續性做為重點

幾何學構圖的特性在於，重複與被攝體近似的特色建構畫面。將焦點放在圖形化的形狀和線條。與利用多條線形塑的垂直水平線構圖一樣，營造情境時排除風格不同的元素，就能進一步突顯圖案本身。此外，幾何圖案愈多效果愈好，可利用造型的趣味性擴展表現手法。

用相同被攝體
創造圖案
以俯瞰角度拍攝，讓魚化身為幾何圖案。排列方式突顯獨立圖案的連續性。

讓畫面填滿幾何圖案
圖案化的被攝體愈多，愈能增加畫面的震撼性。

點構圖

刻意將被攝體拍小一點
突顯存在感和壯闊感

將被攝體拍得像點一樣小，與現場風景互為對比，表現構圖。變成點的被攝體本身就是主題，套用在愈簡單的場景效果愈好。在雜亂場景中採用點構圖，會使被攝體消失在風景中。此外，點構圖可以表現場景的壯闊感，巧妙運用這個特性，從俯瞰角度拍攝即可拍出理想情境。

以點構圖
表現壯闊感
融入像點一樣小的人物，傳達現場的壯闊感。

從屋頂拍出點構圖
從高處拍攝地面風景是很典型的點構圖範例，可以獲得與眾不同的觀點。

重要的三大移動技巧

鏡頭拉遠可連同
現場景致一起入鏡

遠距離拍攝的好處是可從客觀角度檢視被攝體，輕鬆營造眼前情境。想要結合不同元素或活用空間時，可以輕鬆找到最適合的距離。

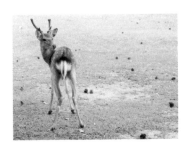

微距拍攝的構圖可清楚表現
特定被攝體的細緻質感

特寫的魅力在於強調主題印象。被攝體拍得愈大，更令人印象深刻。微距拍攝代表入鏡元素一定會變少，方便拍攝者建立構圖。

從斜角拍攝
可以進一步強調立體感

這張照片的場景與右邊相同，這次從斜角拍攝，營造出較具深度和立體感的畫面。像這樣尋找適合的拍照位置，就能在同一個場景中找到不同視野，拍出特色獨具的照片。

從正面拍攝
讓被攝體在同一個水平面上

在眾多的拍照位置中，正面是最正統的角度。其特色就是讓被攝體在同一個水平面上，較容易獲得客觀視野。不過，也可能讓照片變得單調呆板，一定要特別小心。

利用距離感和角度增加視野

不依賴相機技術的移動技巧，是輕鬆擴展視野的重要元素。只要隨時注意這三個動作，就能進一步擴展視野。

靠近或遠離可幫助調整入鏡元素

鏡頭與被攝體的距離會深深影響被攝體在畫面裡的大小，鏡頭靠近時被攝體會變大，讓人留下深刻印象；鏡頭往後退，就能從俯瞰角度結合各種元素。鏡頭拉近拉遠能確實反映拍攝者喜歡的距離感。此外，靠近或遠離拍照時，不要輕易走近走遠，找出最好的拍攝距離。透過變焦鏡頭改變與被攝體的距離時，鏡頭效果會影響畫面呈現出來的感覺。關於變焦鏡頭的功能，請參閱後方說明。自己前後移動不僅比較簡單，還能憑直覺拍攝被攝體，拍出理想畫面。

從低角度拍照
展現遼闊感

這是由下往上拍攝的畫面。不只是植物，也能運用在街拍上。最大特色就是能輕鬆表現渺小的世界，增加天空在畫面上的比例就能表現遼闊感。

從視線角度表現臨場感

配合孩子的視線角度拍照。從視線角度拍人物照最能表現臨場感，雖然日常視線容易讓畫面顯得單調，但也是最能運用在所有場景的拍照角度，不妨多加嘗試。

使用可翻轉液晶螢幕
調整相機角度

搭載可翻轉液晶螢幕的數位相機，方便拍攝者隨時調整相機角度。由於這不是所有機種都搭載的規格，如手邊相機有這個功能，不妨多加利用。可輕鬆變化低角度或高角度拍攝。

高角度拍攝

低角度拍攝

從高角度拍出磅礡氣勢

這是將相機鏡頭朝下拍攝被攝體的角度，基本上，這個角度會拍到較多的地面，容易展現磅礡氣勢。拍攝人物時，只要將鏡頭對準人物表情，就能拍出絕妙效果。

尋找拍照位置可找到效果最好的地方

尋找拍照位置是指拍攝被攝體的位置。人很容易受到一開始拍照的地點牽制，若能改變拍照位置，就能從截然不同的視野觀察被攝體。舉例來說，從斜角拍攝建築物或風景，絕對會比從正面拍更立體。在不同位置拍攝人物時，入鏡背景也會跟著轉變。說得具體一點，尋找拍照位置就是尋找「最能呈現被攝體特色的地點」。

相機角度的功效就是利用高度變化擴展視野

與「靠近或遠離」、「尋找拍照位置」並列三大移動技巧的最後一項，就是「相機角度」。相機角度主要分三種：從比自己視線高的地方往下拍的「高角度」、從比自己視線低的地方往上拍的「低角度」，以及與自己視線平行的「視線角度」。從高處俯瞰較容易表現情境，這是從高角度的特色。低角度則是從變矮的高度拍攝眼前的被攝體。此外，就像拍攝人物照一樣，因應被攝體特性搭配鏡頭效果，也能創造出各種不同的理想情境。

▸ 4　巧妙運用直拍與橫拍 ▯ ▭

利用直拍表現震撼性

直拍的魅力在於限制空間，透過取景突顯主題的存在感。誠如範例所示，減少左右兩邊的空間，讓影子（主題）更明顯。由於人的視野朝橫向擴展，從這一點來看，直拍其實是不存在現實生活中的取景方式，能讓人感到新鮮，拍出獨特情境。

利用橫拍強調寬廣性

將剛剛直拍的照片打橫拍後，身為主題的影子印象稍微變弱了。不過，橫拍將椰子樹拍得更清楚，反而與影子形成對比構圖。此外，橫拍最大特色就是能拍出更遼闊的情境。橫拍突顯了影子和椰子樹的線條，為整個畫面增添開闊的感覺。

直拍構圖較容易整合元素

不妨參照第10頁介紹的範例照片，就算是同樣的被攝體，直拍與橫拍會讓照片呈現出截然不同的印象。就像先前說過的，由於直拍時左右畫面會變窄，因此從構圖觀點來看，直拍比橫拍更容易整合元素。此外，直拍最大的魅力就是較容易強調主題的存在感。尤其是拍攝人物這類直長形被攝體時，減少左右兩邊的空間可進一步提升被攝體的魅力。

橫拍構圖的最大特色就是營造開闊情境

橫拍最容易產生的問題就是取景單調。雖然方便好用，但被攝體在畫面裡呈現的比例較大，建立構圖的難度比直拍還高。而且也較容易拍入多餘元素，畫面構成相對複雜。不過，從另一個角度想，橫拍的最大特色就是營造開闊情境。拍攝巧妙運用空間的場景時，橫拍也較容易營造開闊情境。

此外，橫拍效果比直拍好。直拍比較適合拍攝氣勢磅礡的場景。

5 空間演出與效果

利用空間表現餘韻

在畫面留下一大片空間，成為畫面焦點。空間配置在下方，感覺較為穩重。相反的，若將空間配置在上方，則能營造遼闊情境。如能因應自己想要傳達的意象，嘗試各種不同的空間配置，就能拍出更理想的情境。

在視線左邊留下空間

在視線前方留下空間，讓欣賞者忍不住想像前方風景。這張照片感覺上比較開闊。

在視線右邊留下空間

在視線的反方向留下空間，就會讓欣賞者忍不住猜想影中人的想法，拍出略帶憂鬱感的情境。

當成副主題配置在空間裡刻意在畫面中「留白」

空間並非眼睛看得見的被攝體，只要「刻意」配置在畫面裡，就能成為具有存在感的副主題。舉例來說，拍攝人物時若在視線前方留下空間，就能建構出讓人不禁想像前方情景的畫面。若將空間配置在視線的反方向，又能拍出充滿憂鬱氣氛的情境，令人忍不住猜想影中人的想法。

此外，拍攝人物以外的特定被攝體時，空間也能發揮極大效果。刻意留下廣闊空間，就能消除營造情境時的單調感。

我曾在第14頁解說過，拍照時要注意畫面的四個角落，這也是活用空間的行為。在四個角落留白，可以確實突顯主題，展現輕鬆舒暢的空氣感。唯一要注意的是，空間演出只在拍攝主題明確的場景時有用。換句話說，空間是突顯主題時的副主題。唯有拍攝者清楚知道自己想要傳達的意象，才能讓空間演出發揮最大效果。

6 光圈效果與構圖

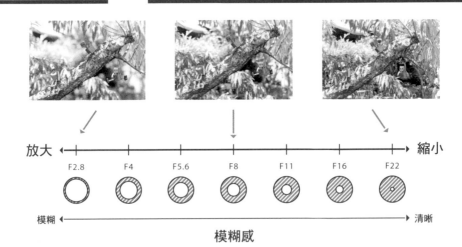

放大 ◄──────────────────────────────► 縮小

F2.8　　F4　　F5.6　　F8　　F11　　F16　　F22

模糊 ◄──────────────────────────────► 清晰

模糊感

光圈數值與畫面差異

光圈大小以「F值」表示，數值愈小，光圈愈大。換句話說，若想拍攝模糊效果較明顯的場景，需將 F 值調小；相反的，若想拍出景物清晰的照片，F 值則要調大。將拍攝模式設定在光圈優先模式（A、Av），即可調整光圈數值（請參照 P156）。

拍攝遠景時不容易看出模糊效果

這張是店家前面的景色，場景沒有深度。拍攝這類空間時，由於對焦位置沒有前後之分，因此很難呈現模糊效果。拍攝遠處的自然風景也是同樣的道理。

耐心尋找容易運用模糊效果的場景

這類具有深度的空間很容易展現模糊效果，將焦點放在局部，糊化「前後景物」，即可拍出理想照片。

調整對焦範圍
建立更符合自己喜好的構圖

　光圈是調整光線進入相機的孔洞。相機內的感光元件會感應光線量，進而完成照片。光圈可以調整大小，光圈愈大，同時進入相機裡的光線量就愈多。改變光圈大小會產生另一項變化，那就是模糊效果。說得具體一點，光圈愈大模糊感愈強，相反的，光圈愈小模糊感愈弱，鏡頭很容易對準背景。讓人看不清背景，讓光圈變大的行為稱為「放大光圈」；讓光圈變小的行為則是「縮小光圈」。

　拍攝時注意構圖就能充分發揮「光圈效果」。調整模糊感可以消除多餘線條，也能讓線條更清晰，適合套用在構圖裡，用途相當寬廣。

　不過，模糊感只適用於有景深且主題明確的場景，若用來拍攝遠處風景，一點效果也沒有，請務必特別注意。

放大光圈糊化景物
明確突顯想要呈現的部分

模糊效果愈強，聚焦位置就會愈小，可以
清楚呈現主題。想在畫面裡清楚區分主題
與副主題營造情境時，這是最有效的方法。

利用光圈效果
充分糊化前景

模糊前景是拍攝各種場景時，最能成
為構圖重點的拍攝技巧。放大光圈就
能發揮模糊效果，拍照時請找出可以
運用模糊前景發揮效果的被攝體。

縮小光圈展現銳利質感
拍出清晰線條

當聚焦範圍愈廣，畫面上的線條愈清晰。
拍攝蕨類植物時若能拍出清晰線條，就能
建構放射線構圖。線條不只能從情境中尋
找，還能利用光圈效果自行創造。

改變光圈
帶來的構圖變化

接下來將具體解說調整
光圈會為構圖帶來什麼樣的
變化。首先最具代表性的就
是用來「突顯想要強調的主
題」。放大光圈加強模糊感，
可縮小對焦範圍並強調主題。

換句話說，就是利用整片模
糊背景強調主題的存在感。

相反的，也可利用縮小
光圈的方式強調線條。聚焦
範圍較小導致線條不清楚
時，可以放大 F 值突顯線
條。可有效運用在幾何學構
圖、斜線構圖和垂直水平線
構圖上。

使用模糊前景營造情境
時，光圈也能發揮極大作
用。模糊前景指的是在主題
前方配置模糊景物，做為畫
面重點的攝影技法。調整鏡
頭與被攝體的距離，靠近前
方被攝體，打開光圈即可模
糊前景，拍出窺視感，同時
呈現具有景深與戲劇性畫
面。從上述內容不難發現，
光圈是與構圖息息相關的相
機功能。

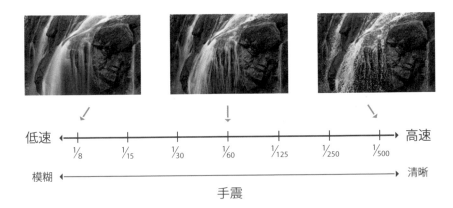

低速 ◄──┼──────┼──────┼──────┼──────┼──────┼──────┼──► 高速
　　　　¹⁄₈　　¹⁄₁₅　　¹⁄₃₀　　¹⁄₆₀　　¹⁄₁₂₅　　¹⁄₂₅₀　　¹⁄₅₀₀

模糊 ◄──► 清晰
　　　　　　　　　　　　　手震

快門速度與畫面差異

快門速度的數值變化不如光圈的 F 值複雜，數值設定快一點就能清楚捕捉動態景物；速度設慢一些就會拍出模糊影像。將相機設定在快門優先模式（S、Tv）就能調整快門速度（請參照 P156）。

利用高速快門創造線條

快門速度較慢時，無法將水面漣漪拍成照片，只要提高速度即可清楚捕捉。

利用低速快門模糊人影

低速快門可確實捕捉動態景物的移動感，由於人影會隨著移動方向模糊，因此可形成平緩柔和的線條。這張範例照片的快門速度設為 1/4 秒。

將快門速度的手震感當成建立構圖的元素

光圈是指讓光線進入相機的孔洞，**快門速度則代表光線進入相機的時間**。換句話說，快門速度與光圈相互牽動，光圈愈大，每次進入相機的光線量就會變多，快門速度也會變快。說得極端一點，F 值愈小（模糊效果愈好），快門速度就會愈快。

快門速度與光圈效果一樣，會深深影響照片品質。具體來說，**快門速度愈快愈能清楚捕捉動態影像；快門速度愈慢愈能拍出模糊的動態影像**。低速快門特有的動態影像、「手震感」對於注重構圖的拍攝者來說，是很實用的秘密武器。由於肉眼不容易想像效果，一定要多試幾次才能營造理想情境。快門速度對於營造情境影響很大，手震也是照片特有的表現方法，正因如此，刻意運用在構圖中才能發揮絕佳效果。

模糊汽車身影創造線條

使用 1/8 秒的低速快門拍攝。模糊巴士影像強調斜線，為畫面增添躍動感。比起模糊行人的拍攝手法，模糊巴士這類長度較長的被攝體時，較能表現出強烈的手震感。

使用低速快門
拍攝汽車尾燈線條

將快門速度設為 10 秒，道路隨著汽車的移動方向發光，車尾燈形成許多線條。無以計數的交錯線條在這類場景發揮極大功效，既可為畫面增添遼闊感，也能成為夜景重點。

利用聚焦效果創造放射線構圖

使用變焦鏡頭從廣角變焦到望遠，或從望遠變焦到廣角，在這個過程中找到最好的時機以低速快門拍照，就能拍出光線往外擴散的照片。這也是利用快門速度完成構圖的樂趣之一，拍攝夜景或燈飾時效果相當好。

活用手震影像
增添構圖變化

誠如先前所說，較低的快門速度在建立構圖時很有幫助。其中最有效的就是模糊「往相同方向移動的被攝體」，使其形成線條的低速快門。舉例來說，以低速快門拍攝瀑布或河川時，能將水流拍成白線一般的線條，將水流當成線條運用，即可建立各式各樣的構圖型態。

亦可用來拍攝夜晚奔馳在道路上的汽車尾燈。

此外，無需到低速快門的程度，有些場景只要降低快門速度就能發揮效果。例如在街頭拍攝往來路人，希望拍出模糊人影時，只要將馬路當成線條，適度模糊路上的人潮，就能讓道路線條與手震的模糊人影交疊在一起，創造充滿遼闊感的畫面。以動態被攝體為主題時，一定要注意快門速度建立構圖。絕對能獲得肉眼看不到的嶄新視野，拍出絕妙照片。

▸8　鏡頭種類與構圖

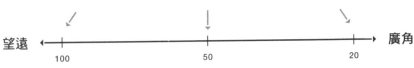

望遠 ◀━━━━━━━━━━━━━━━━━━━━▶ 廣角

100　　　　　　　　50　　　　　　　　20

焦點距離與拍攝範圍

焦點距離的數值愈大，愈能發揮望遠效果，拉近鏡頭拍攝遠方被攝體。此外，用來表示拍攝範圍的數值除了焦點距離之外，還有「視角」。當視角角度愈小，望遠效果就愈好；角度愈大愈能發揮廣角效果。

最具代表性的變焦鏡頭
OLYMPUS M.ZUIKO DIGITAL
14-42mm F3.5-5.6 II R

只要轉動變焦環就能改變變焦鏡頭的焦點距離，無法自行移動改變距離時，使用變焦鏡頭就很方便。通常購買新相機時都會搭配變焦鏡頭。

最具代表性的定焦鏡頭
OLYMPUS M.ZUIKO DIGITAL
45mm F1.8

定焦鏡頭的焦點距離是固定的，拍攝者必須自行移動改變距離，建立構圖。許多定焦鏡頭的功能性很多，可輕鬆拍出模糊效果絕佳的照片。

廣角鏡頭	焦點距離 (mm)
超廣角	14～24mm
廣角	24～35mm
標準	50mm 左右
中望遠	70～135mm
望遠	135～300mm
超望遠	300mm 以上

焦點距離與鏡頭種類

鏡頭因焦點距離而有不同名稱，一般最常用的是標準變焦鏡頭，焦距涵蓋廣角到中望遠。此外，上述焦點距離皆為 35mm 全片幅換算的數值。關於 35mm 全片幅換算詳情，請參照 P157。

了解鏡頭種類
打好建立構圖的基礎

　鏡頭是決定照片內容極為重要的工具，即使拍攝同一個被攝體，鏡頭選項愈多，被攝體的呈現方式和表現手法就愈寬廣。注重構圖的拍攝手法也不例外。若說鏡頭效果是建立構圖的基礎，一點也不為過。

　各位一定要先搞懂的鏡頭特性是焦點距離。焦點距離是用數值顯示攝影場景的寬廣度，以 ㎜ 表示。基本上鏡頭以焦點距離來區分，共有三大類：分別是可拍攝大範圍場景的廣角鏡頭、最接近人類視野範圍的標準鏡頭，以及可以聚焦遠方被攝體的望遠鏡頭。

　焦點距離的數值愈大，望遠效果愈好；數值愈小，廣角效果愈好。此外，鏡頭還可分成能調整焦距的變焦鏡頭，以及焦距固定的定焦鏡頭。在眾多鏡頭裡，廣角鏡頭與望遠鏡頭是影響構圖最大的鏡頭種類。

9　廣角鏡頭的特性與構圖

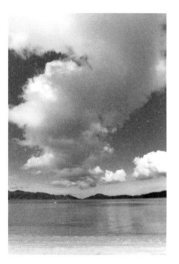

結合直拍＋廣角鏡頭
營造氣勢十足的
構圖情境

直拍構圖較容易強調景深，也是廣角鏡頭最適合處理的場景。這張範例照片利用直拍減少左右空間，從遠處延伸到眼前的雲朵看起來氣勢十足。「直拍＋廣角鏡頭」是最適合拍攝自然風景的組合。

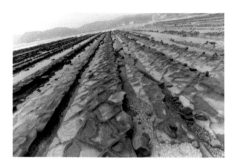

注意眼前線條
巧妙運用

從眼前延伸到遠處的線條是最能發揮廣角鏡頭效果的被攝體，這張照片受到遠近感的影響，形成強烈線條。斜線構圖與對角線構圖是最好的搭配組合。

使用廣角鏡頭時
主題最好不要配置在遠處

廣角鏡頭呈現出來的遠近感較強烈，距離愈遠的被攝體拍起來愈小。這張照片將前方不要的道路拍得過大，反而無法清楚呈現最重要的紅磚建築物。如要在這種狀況下使用廣角鏡頭，請務必靠近建築物拍攝。

廣角鏡頭最吸引人的地方就是可拍攝大範圍場景，營造具有開放感且氣勢十足的情境。不只適合拍攝自然風景，也是拍攝團體照的利器，用途相當廣泛。不過，若從構圖角度來看，廣角鏡最大的魅力在於可強調遠近感。換句話說，愈前方的被攝體拍得愈大；愈遠的被攝體拍得愈小。在畫面中運用線條時，可發揮絕佳效果。

另一方面，使用廣角鏡頭時要注意許多地方。遠近感就是最容易忽略的盲點。愈遠的被攝體會拍得愈小，因此當主題距離較遠，過於廣角會減弱被攝體的存在感。這個特性也會影響畫面構成，位於畫面邊緣的景物容易變形，一定要特別留心。盡量避免將主題配置在畫面四角。此外，由於廣角鏡頭的拍攝範圍較廣，很容易拍到多餘的被攝體。拍照時請務必注意畫面邊緣，廣角鏡頭並不是只拿來拍攝大範圍場景而已。

最大優勢就是拍出氣勢感但也不容易組合元素

149

中望遠鏡頭
最適合拍攝人物照

望遠鏡頭的最大魅力就是模糊效果，很適合拍人物照。其中尤以中望遠鏡頭最佳，需要調整焦距時也很方便。

利用壓縮效果
營造具有分量感的
情境構圖

受到遠近感的影響，廣角鏡頭很容易讓每個元素產生空間；但望遠鏡頭的壓縮效果會讓元素交疊在一起，容易創造出具有分量感的畫面。這張照片拉近了河面的鴨子與櫻花之間的距離，拍出戲劇性十足的氣氛。

無決定構圖時
不妨以望遠鏡頭小範圍取景

望遠鏡頭的特性就是能將被攝體拍得很大，很容易營造情境。從這一點來看，無法決定構圖時，不妨嘗試使用望遠鏡頭。只要限定入鏡元素，就容易決定構圖。接著再慢慢擴展視野。

利用壓縮效果與模糊感
創造戲劇性十足的構圖

望遠鏡頭可將小範圍景象變大，很適合拍攝無法近拍的運動場景或動物。望遠鏡頭也有許多重要特性，首先要看的就是壓縮效果。當鏡頭焦距愈長，愈容易感受不到遠近感，使被攝體看起來像交疊在一起。雖然無法像廣角鏡頭般，拍出既有景深，又活用線條的畫面，卻能讓背景與前方被攝體緊密交疊，令人印象深刻。

望遠鏡頭的另一項特性就是有層次的模糊感。鏡頭的望遠效果愈大，模糊感就愈強。舉例來說，拍攝人物照這類主題強烈的被攝體時，只要使用望遠鏡頭，就能拍出令人震撼的模糊效果。

另一方面，相較於廣角鏡頭不容易建立構圖的缺點，望遠鏡頭可在極小範圍內擷取極少元素拍攝，有助於完成構圖。用在拍攝主題明確的場景時效果最好，可排除多餘元素，簡單呈現被攝體。

將線條放在畫面四周強調變形感

使用魚眼鏡頭時,在畫面四周配置可以形成線條的元素,就能輕鬆拍出理想照片。這是因為魚眼鏡頭的特性在於當被攝體畫面中心愈遠就會變形得愈厲害。這張範例照片就是將電線杆配置在畫面邊緣,強調變形後的感覺。

利用微距鏡頭拍攝花朵完美呈現小小世界

拍攝花朵等小型被攝體時,使用微距鏡頭可以拍出花蕊、花瓣等細膩質感。微距鏡頭並非只能拍攝特寫的鏡頭,拉遠鏡頭也能拍攝。準備一個微距鏡頭,拍攝花朵時就能嘗試各式各樣的表現手法。

鏡頭愈近愈模糊

特寫的魅力之一就是模糊感。事實上,即使光圈F值相同,鏡頭愈接近被攝體,模糊感就會愈強烈。這張照片的光圈為F8,可是拍出來的模糊感相當柔和,這就是微距鏡頭的特有風格。

讓風景變形的魚眼鏡頭

魚眼鏡頭是一種可以拍攝超廣角的鏡頭,英文稱為「Fisheye Camera」。除了可以拍攝大範圍情景之外,位於畫面邊緣的景物都會變形。使用魚眼鏡頭時,一定要以明確線條為主軸營造情境。線條愈歪,愈能突顯魚眼效果。此外,有些單眼數位相機的濾鏡搭載魚眼效果,使用這類機種,即使沒有魚眼鏡頭也能輕鬆拍出同樣畫面。

可營造情境的微距鏡頭

微距鏡頭是指可以近距離拍攝被攝體,具備特寫功能的鏡頭類型。共分成標準微距鏡頭以及望遠微距鏡頭兩種,最適合拍攝特寫的廣角鏡頭則不具備微距功能。基本上,每個鏡頭近距拍攝被攝體皆有其極限,這個距離稱為最短對焦距離。換句話說,微距鏡頭就是最短對焦距離極短的鏡頭。使用微距鏡頭可以輕鬆拍攝特寫,展現柔和的模糊質感。

▶12 加法攝影原則與效果 ⊞

在畫面中增加主題也是加法攝影原則的運用技巧

上方範例照片的主題是石燈籠，下方照片則在相同場景中加入人物，使人物成為主題。這兩張照片的差異就是更換主題。大多數加法攝影原則都是在主題外增加副主題，但這張範例照片加入更具存在感的元素，使原有主題變成副主題，發揮更換主題的效果。

在空白處增加被攝體的加法攝影原則

在畫面中容易拖泥帶水的空間增加元素，就是典型的加法攝影原則。拍攝桌面照這類可自行配置被攝體的場景時，是十分好用的拍攝技巧。在背景空白處放置咖啡杯的範例照片，精準呈現下午茶氛圍。

利用背景實踐加法攝影原則

比較這兩張照片即可發現，更換背景素材也是加法攝影原則的一種運用方式。以格子布料為背景的範例照片感覺比較熱鬧，即使不配置具體的被攝體，也能增加入鏡元素。

增加畫面中的資訊量淡化情境的單調感

加入各種元素，豐富照片內容的做法就是加法攝影原則。拍攝容易感覺單調的場景時，這是最有效的構圖法。舉例來說，如要運用加法攝影原則拍攝桌面照，只要在主題之外加上副主題，就能營造更平衡穩定的情境。利用彩色背景改變主題印象，也是加法攝影原則的一種。

整體而言，加法攝影原則最大的特性就是為畫面增添熱鬧感。廣角鏡頭可以拍攝大範圍場景，加法攝影原則有助於發揮廣角鏡頭的效果。

此外，加法攝影原則最適合運用在主題明確的場景中。在容易拖泥帶水的空間增加元素，即可有效配置主題與副主題。此外，拍攝風景時如要運用加法攝影原則，請務必注意相機角度並尋找適合的拍照位置。不僅可以改變主題的看法，也能找到副主題的結合方式。

另一方面，若錯用這項法則，讓畫面增添元素，反而會使照片感覺繁雜。因應空間運用加法攝影原則才是最重要的觀念。

▶ 13　減法攝影原則與效果 □

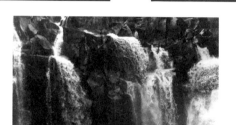
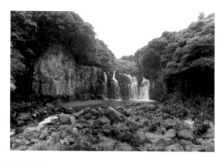

靠近或遠離被攝體，發揮減法攝影原則的效果

右邊範例為了拍攝大範圍風景，退到較遠的位置拍照；左邊範例則是靠近被攝體，減少入鏡元素。相較之下，左邊範例清楚拍出瀑布主題的存在感。減少入鏡元素的做法也是突顯自己表現情景的行為。整體而言，可讓欣賞者清楚感受到拍攝者的意象。

利用明亮度發揮減法攝影原則的效果

改變明亮度即可排除多餘元素，這也是減法攝影原則的一種方法。負補償就是其中之一。如上方範例所示，在正常明亮度之下，拍出來的照片給人沒有焦點的印象。將照片拍暗一點，讓前方景物變成剪影，就能進一步突顯後方的夕陽。這個方法就跟在背光狀況下使用正補償，讓畫面變明亮以消除背景的攝影技法（請參照 P66）相同。

簡化入鏡元素即可突顯主題的存在感

相較於增加元素、淡化單調感的加法攝影原則，減少入鏡元素、讓畫面變簡單的技法稱為減法攝影原則。將焦點放在拍攝者想傳達的主題，即可強調主題的存在感。入鏡元素較少的望遠鏡頭很適合運用減法攝影原則。

靠近或遠離被攝體是運用這項法則最淺顯易懂的範例。靠近被攝體可以排除其他元素，突顯主題。說得明白一點，就像用剪刀剪掉多餘景物一樣。此外，拍攝人物照時也會使用模糊效果去除繁雜背景，模糊背景也是很巧妙的減法攝影原則。

從這一點來看，加法攝影原則適合營造熱鬧情境；減法攝影原則則是減少元素，可清楚展現被攝體的質感。上方照片的陰影效果就是最好的例子。讓前方景物變成剪影，強調明亮部分的細節。此外，減法攝影原則一定要運用在個性鮮明的主題上，簡化其他元素只會讓風格平淡的被攝體看起來更無趣。

153

14 誘導視線與效果

刻意不誘導視線的拍法

這張照片完全沒有誘導視線的意圖，目的是要讓欣賞者隨興環顧畫面，從中找出各式各樣的被攝體。有些照片在營造情境時刻意不誘導欣賞者的視線，而這個「沒有誘導視線的意圖」正是最重要的關鍵。這類照片與什麼也不想就拍的照片，內容截然不同，一看就能看出差異。

利用模糊感誘導視線

打開光圈發揮模糊效果，聚焦於特定元素的拍攝技巧，正是誘導視線的經典範例。這張照片將焦距對準中心點，誘導欣賞者的視線，進一步突顯想要傳達的意象。

利用被攝體的形狀與顏色誘導視線

這張照片以沐浴在夕陽下的道路標誌為主題。欣賞者第一眼會看到道路標誌，接著轉向位於後方的道路、左後方的彩色被攝體、天空以及影子。不只利用形狀與顏色，直接配置在畫面中心的結構，也是讓人一眼看見道路標誌的重要關鍵。

先建立構圖再調整視線移動的順序

人在欣賞照片時，第一眼一定落在「某處重點」上，不可能以俯瞰角度綜觀全景。以上方直拍照片為例，第一眼會看到紅色標誌，不會先看到背後的雲。

由拍攝者設定視線落定的位置、控制移動順序的做法就是「誘導視線」。注意「視線」才能成功營造讓欣賞者感受到拍攝者想法的情境。

視線的移動順序會受到被攝體的大小、形狀與線條種類影響。舉例而言，視線會從大型景物轉向小型景物；即使是同樣大小的被攝體，視線也會被獨特外形、鮮豔顏色所吸引。拍攝時只要注意這些重點，就能輕鬆誘導視線。

順帶一提，在前方頁面介紹過拍照時要先決定主題與副主題，這個做法與拍攝者主導視線移動順序的概念相同。唯有構圖穩定，才能拍出讓視線順利移動的照片。

改變配置在畫面裡的方法
成功誘導視線

這兩張照片都是誘導欣賞者的視線從鳥居移往遼闊海洋，但左邊範例的動線較順暢。先傾斜畫面加上角度，再以直拍方式減少元素，就能順利誘導視線。被攝體配置在畫面裡的方法也會影響視線移動的順暢度。

配置其他元素
誘導視線

基本上視線會受到佔據大空間的被攝體吸引，但如果是風格迥異的小型景物，也很容易抓住視線。這張照片就是利用小籃子吸引視線的絕佳範例。

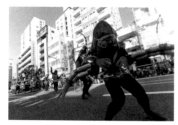

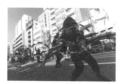

利用遠近感誘導視線

人的視線會從大型景物移往小型景物，此時若能使用廣角鏡頭強調遠近感，更能強力誘導視線。

利用空間誘導視線

空間也能有效發揮誘導視線的作用，這張照片的主題很明顯是以玻璃盤盛裝的點心，欣賞者的視線會先落在這裡，接著再往下方空間移動。配合人物視線的空間演出（請參照 P143），也能讓視線先停留在人物，再往空間移動。利用空間誘導視線時，通常都會將空間配置在主題之後。

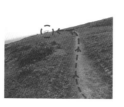

利用線條誘導視線

線條也是誘導視線的利器，此時要創造從前方往後方流動的線條。適用於對角線構圖、斜線構圖以及如範例般的 S 形構圖。構圖時巧妙運用廣角鏡頭特有的遠近感，就能讓視線轉移更加順暢。

攝影用語集

為各位介紹幾個攝影必備的照片知識，對於建立構圖有極大幫助。

自動對焦

半壓快門鍵讓相機自動對焦，亦稱為AF。另一方面，拍攝者自行旋轉對焦環對焦的方法稱為手動對焦（MF）。

可清楚拍攝眼前的被攝體。相較之下，手動主要分成四大類：可由變更光圈「F」值的光圈優先模式（A、Av）、可隨意設定快門速度的快門優先模式（S、Tv）、可輕鬆設定光圈與快門的手動模式（M），以及由相機自行設定的程式自動模式（P）。這四大手動功能的特色就是可以搭配曝光補償、白平衡等各種相機功能。

最大光圈值

由於調整光線量的機構搭載在鏡頭而非相機上，因此每個鏡頭的最大光圈值（F值）範圍皆不同。通常性能愈好的鏡頭，光圈值範圍較大。換句話說，最小的F值稱為最大光圈值。換句話說，最大光圈值愈小，愈能拍出充分發揮模糊效果的照片。

拍攝模式

拍攝模式主要可分成自動和手動兩種。自動包括全自動、場景模式等，只要按下快門鍵即

最大光圈值

最大光圈值通常標注在鏡頭表面，例如「1：3.5-5.6」。順帶一提，變焦鏡頭的最大光圈值如照片所示為浮動數字，當焦點距離為14mm時，最大光圈值可以設定至F3.5；焦點距離為42mm，則能設定至F5.6。

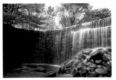

在光圈優先模式下拍攝
適合運用在想呈現模糊背景，運用模糊感的場景。

在快門優先模式下拍攝
想表現動態感、精準捕捉動態被攝體時，一定要開啟快門優先模式。

在程式自動模式下拍攝
無需使用光圈和快門效果時適用，也能運用在街拍上。

色階補償功能

這是可依個人喜好調整對比、彩度、銳利度的功能，不同廠牌與機種的名稱各異，大多數數位單眼相機都有這項功能。對比指的是明暗層次，對比愈強，黑白就愈分明，能拍出極具震撼性的畫面。彩度是色彩鮮豔度；銳利度表現的是照片的鮮銳度。通常色階補償功能都是在相機預設的場景模式中設定，而且可個別調整。亦可在此功能中設定拍攝黑白照片。

標準模式
可拍出色彩鮮豔，層次十足的照片。適用於各種場景。

人物模式
這是以最能突顯膚色為主的預設模式。顏色比標準模式柔和，可拍出沉穩色調。

風景模式
可呈現細節清晰、色彩飽和的風景，最適合拍攝賦以震撼性的情境。

曝光補償

可階段性變化照片明亮度的功能，是拍照時最常用的功能之一。一般來說，往前調整刻度或數值為正值時，照片會愈明亮；若往後調整或數值為負值，照片則往往會變暗。前者稱為「正補

曝光過度
拍攝白雲或在背光下拍照時容易出現曝光過度。

曝光不足
在日蔭下拍照時容易出現曝光不足。

曝光過度、曝光不足

照片中充滿白光或沒有顏色的狀態稱為曝光過度；相反的，畫面黑暗、充滿陰影或沒有顏色的狀態，則稱為曝光不足。拍攝明暗差距過大的場景時，很難避免曝光過度或曝光不足的發生。若比例過多，會讓照片失去重點，給人散漫印象，請務必注意。

償」；後者稱為「負補償」。亮度通常是以1／2或1／3為單位設定。以正補償兩級為例，稱為「＋2EV」。

白平衡

需要修正照片顏色或依個人喜好變化時，可使用白平衡功能。舉例來說，在白熾燈下使用白熾燈模式，可消除過於強烈的黃色調；在正常狀態開啟白熾燈模式，則會讓照片顏色偏藍。此外，還可利用「色溫設定」和「白平衡補償」功能，進一步變化出細膩色調。不妨仔細確認手邊相機的操作方法。

+1EV　　　無曝光補償　　　-1EV

明亮度變化如照片所示。

ISO 感光度

ISO 感光度是相機對於光線的敏感程度。數值愈高敏感程度就愈高，在昏暗場所也能提高快門速度，手拿相機亦可輕鬆拍攝。另一方面，ISO 感光度愈高，畫面品質就會愈差、顆粒愈粗。想拍出高畫質照片，一定要設定低 ISO 感光度。

RAW 影像

處理成照片前的「未加工檔案」。RAW 影像一定要先在電腦進行影像處理才能存成照片

在色溫設定7500K下拍攝
相反的，色溫數值愈大，拍出來的顏色就會偏黃。順帶一提，晴天的色溫約為5300K。不妨以此為基準進行設定。

在色溫設定4500K下拍攝
如名稱所示，色溫設定就是變更色溫的功能。單位為K（克耳文）。數值愈小，照片就會愈藍。

檔，顯影時還可針對亮度、色彩與色調進行精密調整。雖然拍攝程序比JPEG檔複雜，但可拍出完全符合自己喜好的照片，是其受歡迎的原因。

35mm 全片幅換算

即使鏡頭的焦點距離一樣，不同種類的鏡頭可以拍攝的範圍皆不一樣。舉例來說，拿焦距相同的專業鏡頭與適合初學者的鏡頭相較，前者的拍攝範圍較寬廣（後者的望遠效果較好）。姑且不論相關細節，從結論來說，會出現這個結果，完全是因為搭載在相機身上的感光元件尺寸不同的關係。每款相機搭載的感光元件尺寸各異，在同樣的焦點距離下，會產生不一樣的拍攝範圍。為了統合差異，業界便以「35mm 全片幅換算」做為標準值。只要記住此數值的拍攝範圍，便無需在意不同鏡頭產生的差異。順帶一提，本書標示的鏡頭焦距皆為此換算值。

可從變更影像尺寸與畫質等選項，設定拍攝 JPEG 或 RAW 檔。亦可同時拍攝兩種檔案。

焦距	10-24mm
最大光圈	f/3.5-4.5
最小光圈	f/22-29
鏡頭組成	9 組 14 片(含 3 片非球面鏡片、2 片 ED 鏡片)
視角	190°-61°（DX Format 數位單眼相機） FX Format / 35mm全片幅換算相當於15-36mm鏡頭視角

只要查詢官網上公佈的鏡頭資料，即可確認 35mm 全片幅換算數值。記住此數值，無論使用何種鏡頭都能概略掌握拍攝範圍。

ISO 感光度與適用場合

此外，設定 ISO 感光度的選項中，有一項為 ISO 自動（ISO Auto）。此功能是由相機自動感應現場光線量，設定最適合的 ISO 感光度。平時可設定為 ISO 自動模式。

ISO 感光度	適用場合
100 ～ 200	明亮場所、風景、人物照等
400	任何場所、街拍等
800	動態被攝體、昏暗場所等
1600 以上	昏暗場所、派對場合等

［索引］

2 劃

二分法構圖 ………………………… 135

3 劃

三角構圖 …………………………… 134
三分法構圖 ………………………… 137

4 劃

不觀景 ……………………………… 133
太陽構圖 …………………………… 137
中望遠鏡頭 ………………………… 150
手動模式（M）…………………… 156

5 劃

主題與副主題 ……………………… 12
加法攝影原則 ……………………… 152

6 劃

正補償 ……………………………… 156
白平衡 ……………………………… 157
白平衡補償 ………………………… 157
曲線構圖 …………………………… 136
光圈 ………………………………… 144
自動對焦 …………………………… 156
色階補償功能 ……………………… 156
光圈優先模式（A、Av）………… 156
全自動 ……………………………… 156
色溫設定 …………………………… 157

7 劃

低角度 ……………………………… 141
低速快門 …………………………… 147
克耳文（K）……………………… 157

8 劃

垂直水平線構圖 …………………… 136
放射線構圖 ………………………… 138
空間演出 …………………………… 142
直拍 ………………………………… 143
快門速度 …………………………… 146
快門優先模式（S、Tv）………… 146
定焦鏡頭 …………………………… 148

9 劃

負補償 ……………………………… 141
拍攝模式 …………………………… 156
相機角度 …………………………… 157

10 劃

閃燈慢速同步 ……………………… 84
高角度 ……………………………… 141

11劃

背景處理 ... 16
斜線構圖 ... 135
望遠鏡頭 ... 148
魚眼鏡頭 ... 151
彩度 ... 156

12劃

畫面四角 ... 14
幾何構圖 ... 138
尋找拍照位置 ... 140
視線角度 ... 141
視角 ... 148
焦點距離 ... 148
減法攝影原則 ... 153
最大光圈值 ... 156
場景模式 ... 156
程式自動模式（P） ... 156

13劃

感光元件 ... 151
微距鏡頭 ... 157

14劃

對角線構圖 ... 135
對比構圖 ... 138
對稱構圖 ... 139
誘導視線 ... 154
對比 ... 156

15劃

靠近或遠離 ... 140
模糊前景 ... 145
廣角鏡頭 ... 148
標準鏡頭 ... 148
銳利度 ... 156

16劃

橫拍 ... 142

17劃

點構圖 ... 139
遠近感 ... 149
壓縮效果 ... 150

19劃

曝光不足 ... 156
曝光過度 ... 156
曝光補償 ... 156

20劃

隧道構圖 ... 138

23劃

變焦鏡頭 ... 148

國家圖書館出版品預行編目資料

這樣構圖，手殘也能拍出好照片：13 種構圖類型 ×14 項攝影秘訣 ×34 個實用範例，保證你拍照從此不失敗！ / 河野鐵平著；游韻馨譯. -- 初版 . -- 臺北市：平裝本，2015.09
　　面；　　公分 . -- （平裝本叢書；第 420 種）(iDO ; 82)
譯自：一億人のデジカメ「構図」添削講座
ISBN 978-957-803-986-5(平裝)

1. 攝影技術 2. 數位攝影

952　　　　　　　　　　104018688

平裝本叢書第 420 種
iDO 082

這樣構圖，手殘也能拍出好照片

13 種構圖類型 ×14 項攝影秘訣 ×
34 個實用範例，保證你拍照從此不失敗！

一億人のデジカメ「構図」添削講座

(Ichiokunin no Digicame "Kouzu" Tensaku Kouza:3334-8)
Copyright© 2013 by TEPPEI KONO.
Original Japanese edition published by SHOEISHA Co.,Ltd.
Complex Chinese Character translation rights arranged with SHOEISHA Co.,Ltd. through TUTTLE-MORI AGENCY, INC..
Complex Chinese Characters © 2015 by Paperback Publishing Company Ltd.

作　　者—河野鐵平
譯　　者—游韻馨
發 行 人—平　雲
出版發行—平裝本出版有限公司
　　　　　台北市敦化北路 120 巷 50 號
　　　　　電話◎ 02-27168888
　　　　　郵撥帳號◎ 18999606 號
　　　　　皇冠出版社 (香港) 有限公司
　　　　　香港銅鑼灣道 180 號百樂商業中心
　　　　　19 字樓 1903 室
　　　　　電話◎ 2529-1778　傳真◎ 2527-0904
總 編 輯—許婷婷
著作完成日期— 2013 年
初版一刷日期— 2015 年 9 月
初版七刷日期— 2023 年 10 月
法律顧問—王惠光律師
有著作權 · 翻印必究
如有破損或裝訂錯誤，請寄回本社更換
讀者服務傳真專線◎ 02-27150507
電腦編號◎ 415082
ISBN ◎ 978-957-803-986-5
Printed in Taiwan
本書定價◎新台幣 380 元 / 港幣 127 元

● 皇冠讀樂網：www.crown.com.tw
● 皇冠 Facebook：www.facebook.com/crownbook
● 皇冠 Instagram：www.instagram.com/crownbook1954
● 皇冠蝦皮商城：shopee.tw/crown_tw